일러스트로 배우는

화려한
드레스
도감

하나조노 아즈키 저

토쿠이 요시코 감수
(서양복식사가, 오차노미즈 여자대학 명예교수)

차효라 번역

길찾기

시작하며

드레스를 좋아하고, 드레스를 알고 싶고, 그리고 싶은 모든 사람들에게 바칩니다.

이 책은 중세 후기부터 20세기 초반(1400년~1930년)까지의
유럽 귀부인의 드레스의 역사와 변화를 풍부한 일러스트와 친절한 설명으로
즐겁게 배울 수 있는 도감집입니다.
시대에 따라 4장으로 나누어 드레스의 기본을 보여주고 응용도 하였습니다.
본격적인 복식사뿐 아니라, 실제 드레스의 기초를 근거로 만든
자유로운 창작 드레스의 아이디어도 소개하였습니다.
게다가 프릴이나 레이스 등 드레스에 꼭 필요한 장식 그리기부터
알아두면 편한 실루엣, 디자인의 힌트가 될 칼라, 소매 등의 베리에이션까지
창작에 도움 되는 내용도 수록하였습니다.
역사 속의 아름다운 드레스를 배워서 새로운 드레스를 만들어내는
참신함을 손에 넣어 봅시다.

설레는 드레스의 세계에 여러분을 안내해 드리겠습니다.

 귀부인의 드레스는 언제나 호화찬란했습니다만, 어째서 귀부인은 눈부시게 꾸며야 했을까요? 물론 자신의 미를, 때로는 재력을 과시하기 위해서이지만 가장 큰 이유는 그 아름다움과 재력이 사회적인 권위와 연결되었기 때문입니다. 귀족은 신에게 선택된 특별한 사람들입니다. 그래서 사치가 허용되었고, 그래서 귀족 신분이 보장되었고, 사람들의 존경과 신뢰를 받았던 것입니다. 귀부인에게 검소한 차림은 허용되지 않았습니다.

 풍속화에는 살롱의 문을 통과하지 못하고 마차에도 오르지 못하는 거대한 스커트나 가발이 그려지고, 초상화에는 전신에 보석을 흩뿌려 무거워 보이는 주얼리 코스튬이나 음식이 빠질까 봐 걱정되는 주름진 칼라가 그려져 있습니다. 귀부인의 옷차림은 불편 그 자체였는데 그 역시 그들의 의상이 생활을 위해서가 아니라 귀부인으로서의 위엄을 표시하기 위해 존재했기 때문입니다. 초상화는 귀부인들의 일상의 한 토막이 아니라 지위와 신분을 보여주고자 그렸습니다. 시녀에 둘러싸인 귀부인은 생활의 편의성을 생각할 필요도 노동할 필요도 없었습니다. 그래서 오히려 일부러 무겁고 답답한 의상에 몸을 감싸고 특권층임을 보여주었습니다.

 생활의 편의성이라는 현대적인 가치에서 해방되면, 우리의 상상력은 어디까지 자유롭게 날아오를 수 있을까요? 귀부인의 옷차림은 우리에게 상상력의 지평을 알려줍니다. 이 책은 과거 여성들의 상상력 넘치는 패션을 보여주고, 응용을 더해 새로운 패션도 제안합니다. 시대의 패션 트렌드를 정확하게 따라, 일러스트로 알기 쉽게 해설한 가벼운 서양복식사이자 동시에, 사랑스럽고 화려한 드레스를 바탕으로 한 참신한 창작 패션을 즐길 수 있습니다. 일러스트의 세계에서만 가능한 창조적인 디자인은 신체를 꾸미는 기술인 패션의 참뜻을 잘 보여줍니다.

 자, 이 책을 손에 쥐고 패션이라는 꿈의 세계로 날아올라 봅시다.

토쿠이 요시코
(서양복식사가, 오차노미즈 여자대학 명예교수)

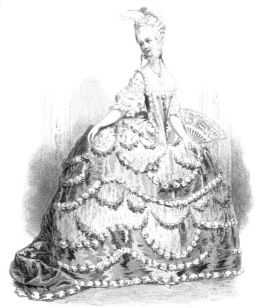

3

CONTENTS

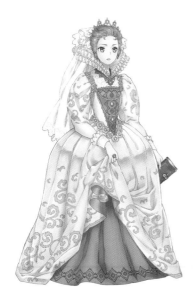

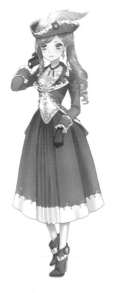

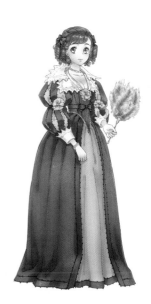

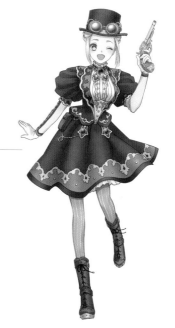

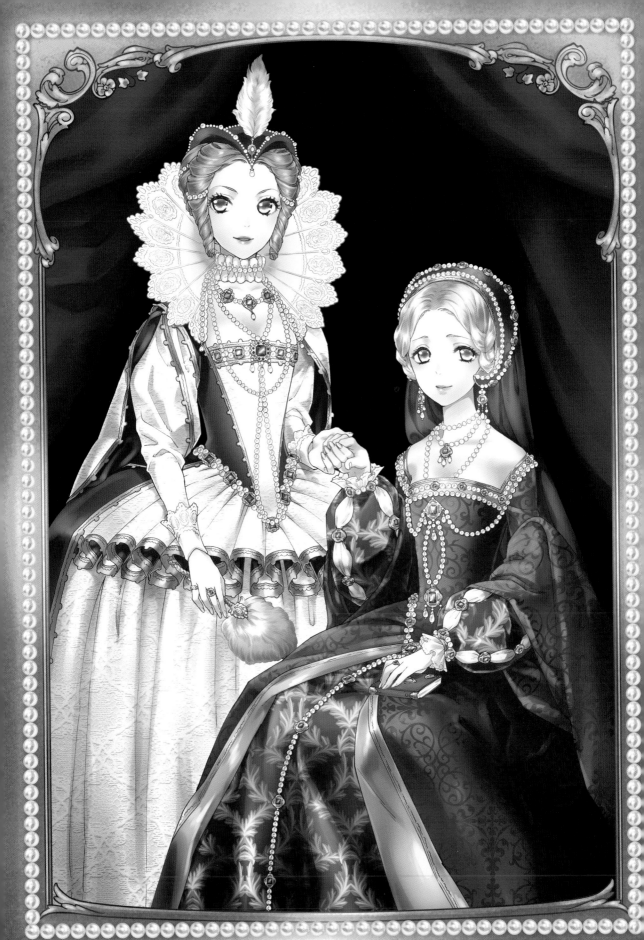

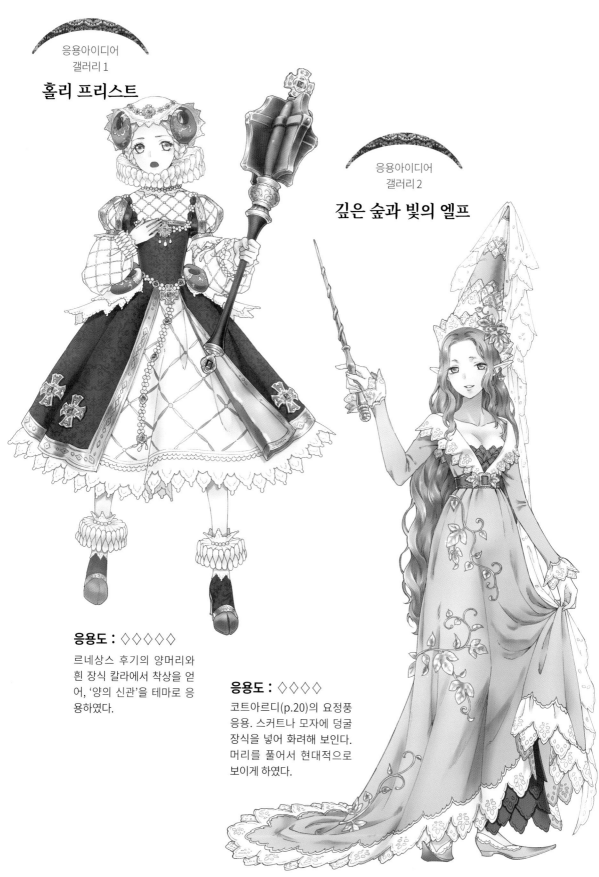

홀리 프리스트

깊은 숲과 빛의 엘프

응용도 : ◇◇◇◇◇

르네상스 후기의 양머리와
흰 장식 칼라에서 착상을 얻
어, '양의 신관'을 테마로 응
용하였다.

응용도 : ◇◇◇◇

코트아르디(p.20)의 요정풍
응용. 스커트나 모자에 덩굴
장식을 넣어 화려해 보인다.
머리를 풀어서 현대적으로
보이게 하였다.

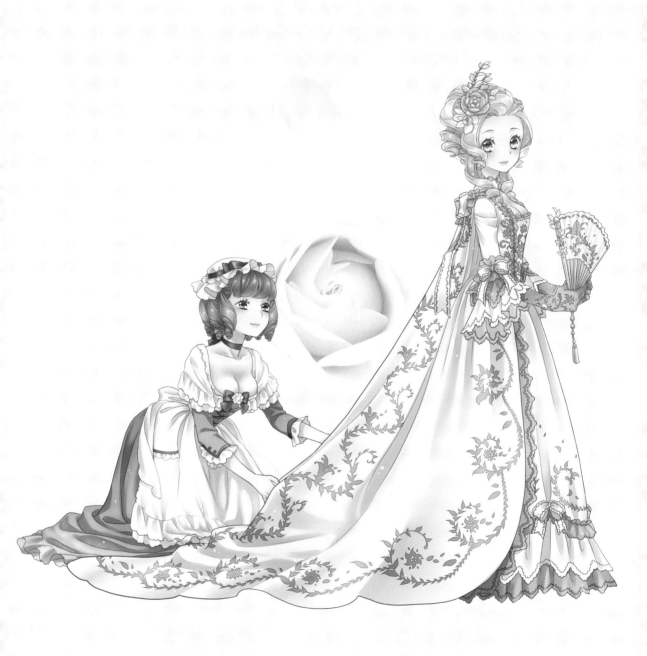

「로얄 로브로 갈아입은 모습」

「장미색 소녀들」

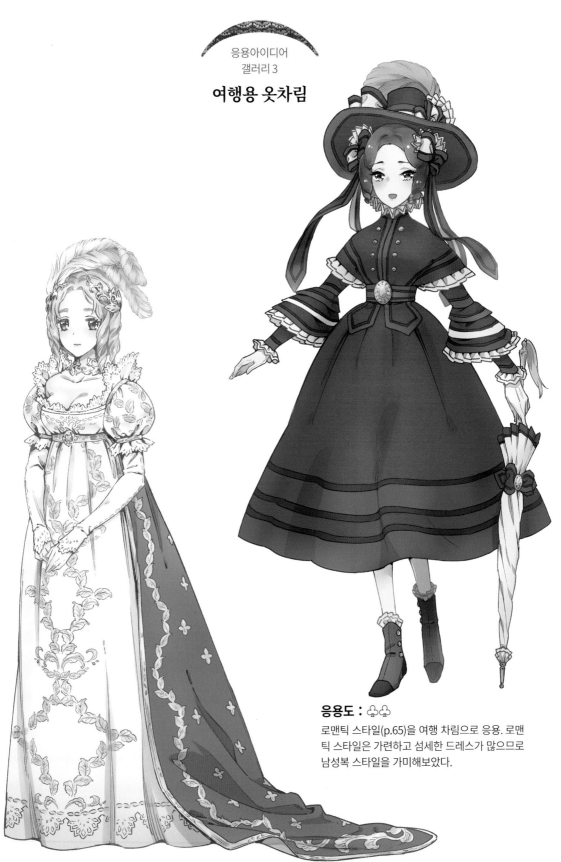

여행용 옷차림

응용도 : ♣♣
로맨틱 스타일(p.65)을 여행 차림으로 응용. 로맨
틱 스타일은 가련하고 섬세한 드레스가 많으므로
남성복 스타일을 가미해보았다.

「엠파이어 스타일(p.64)의 전형」

플로라의 미소

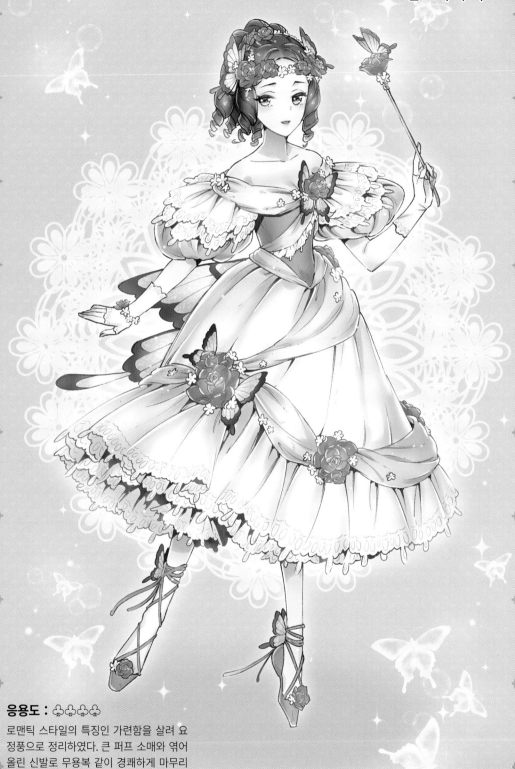

응용도 : ♧♧♧♧♧

로맨틱 스타일의 특징인 가련함을 살려 요
정풍으로 정리하였다. 큰 퍼프 소매와 엮어
올린 신발로 무용복 같이 경쾌하게 마무리
하였다.

11

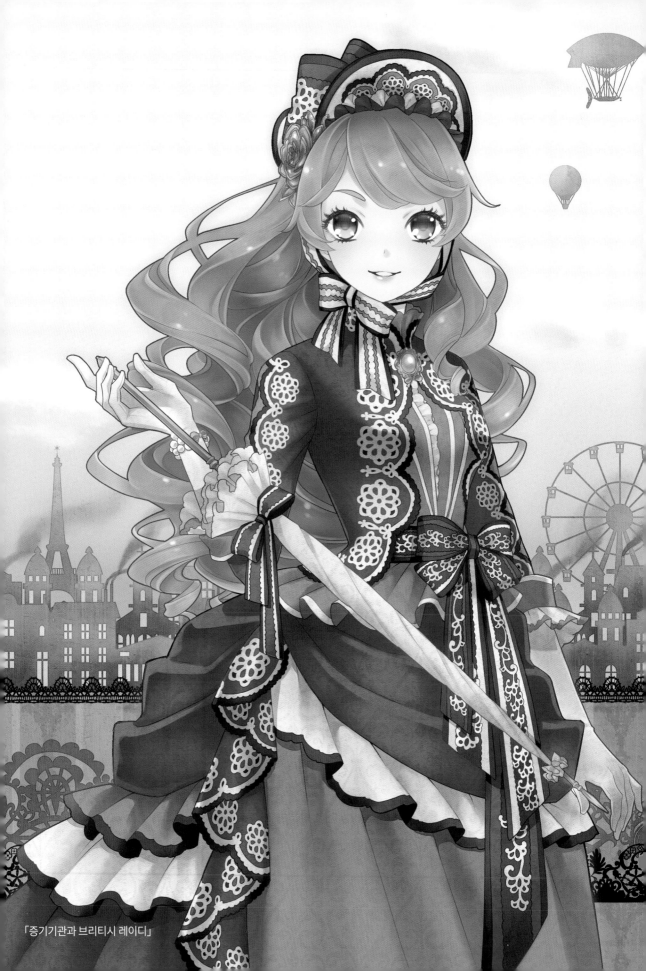

「증기기관과 브리티시 레이디」

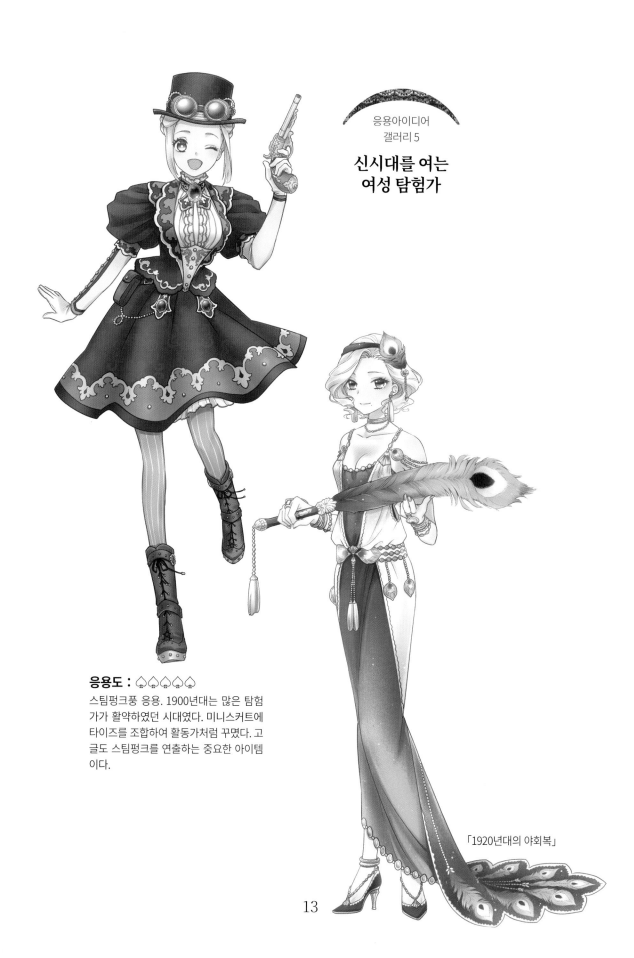

신시대를 여는
여성 탐험가

응용도 : ♠♠♠♠♠
스팀펑크풍 응용. 1900년대는 많은 탐험
가가 활약하였던 시대였다. 미니스커트에
타이즈를 조합하여 활동가처럼 꾸몄다. 고
글도 스팀펑크를 연출하는 중요한 아이템
이다.

「1920년대의 야회복」

13

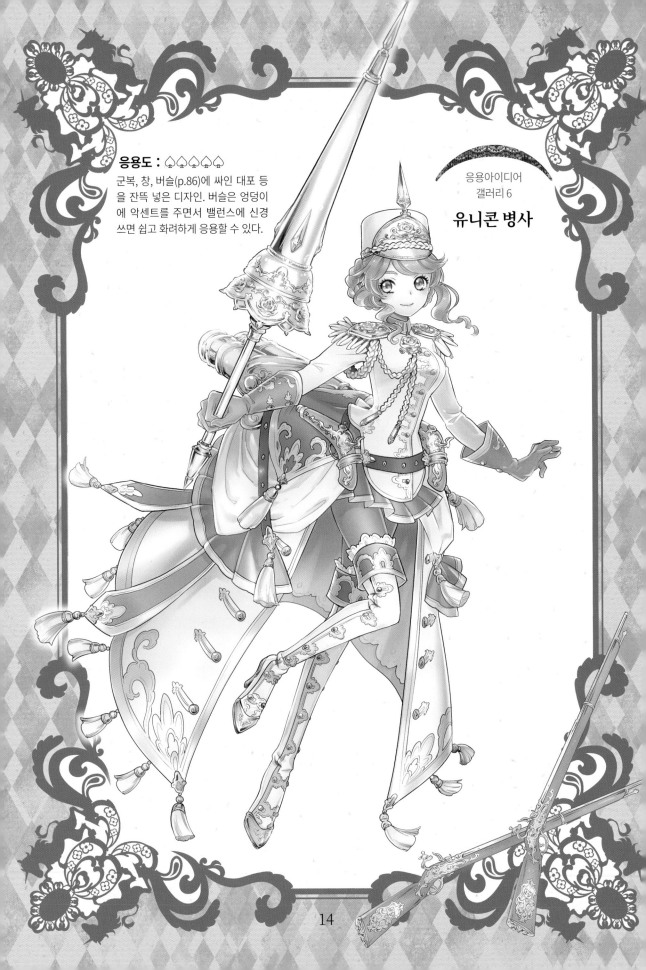

응용도 : ♠♠♠♠♠

군복, 창, 버슬(p.86)에 싸인 대포 등을 잔뜩 넣은 디자인. 버슬은 엉덩이에 악센트를 주면서 밸런스에 신경 쓰면 쉽고 화려하게 응용할 수 있다.

응용아이디어
갤러리 6

유니콘 병사

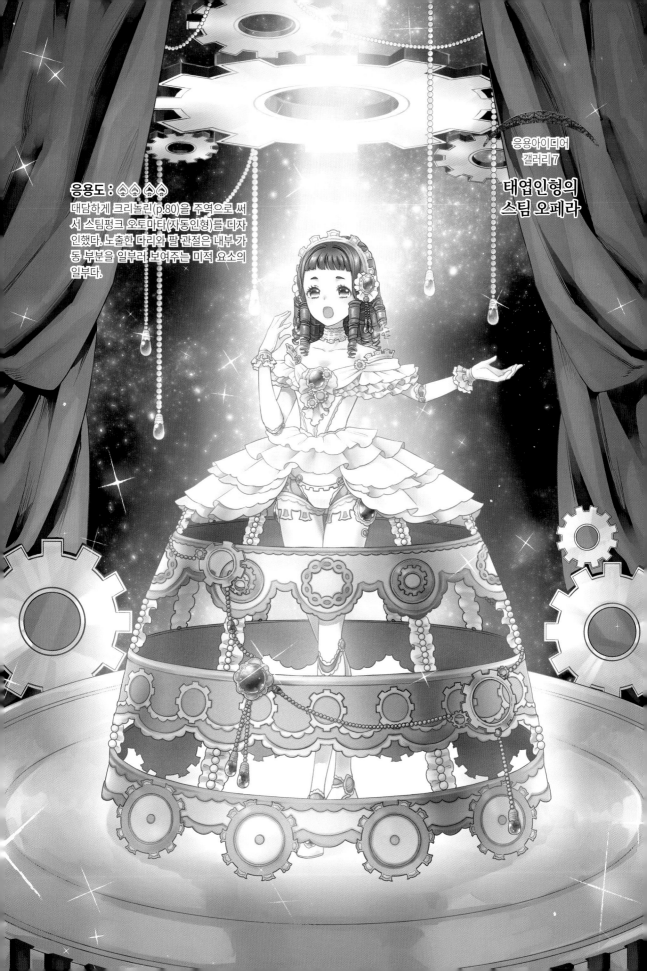

응용도 : ♧♧♧♧
대담하게 크리놀린(p.80)을 주역으로 써
서 스팀펑크 오토마타(자동인형)를 디자
인했다. 노출한 다리와 팔 관절은 내부 가
동 부분을 일부러 보여주는 미적 요소의
일부다.

태엽인형의
스팀 오페라

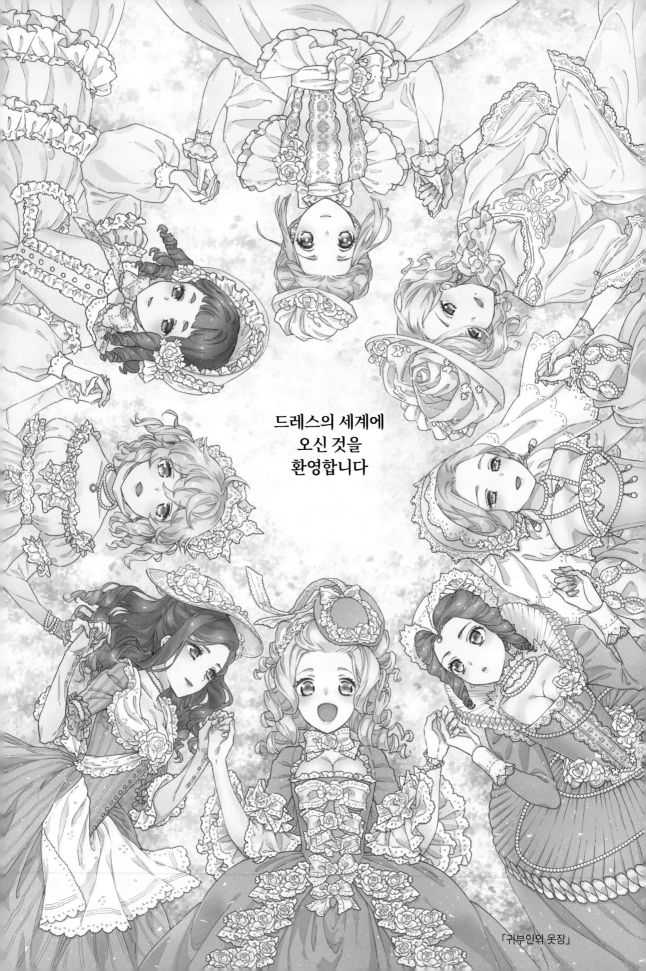

드레스의 세계에
오신 것을
환영합니다

「귀부인의 옷장」

1장
고딕(중세 후기)~르네상스
1400 ~ 1620

귀족문화가 무르익은 시기, 권위를 나타내기 위해
앞다투어 호화찬란하게 발전한 패션

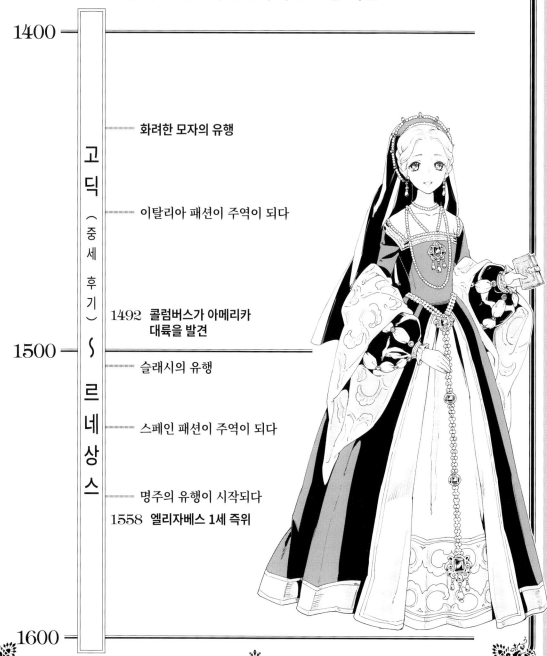

1400

고딕 (중세 후기) ~ 르네상스

화려한 모자의 유행

이탈리아 패션이 주역이 되다

1492 콜럼버스가 아메리카
대륙을 발견

1500

슬래시의 유행

스페인 패션이 주역이 되다

명주의 유행이 시작되다
1558 엘리자베스 1세 즉위

1600

고딕 (중세 후기) 스타일 : 기본형

《 앞모습 》

모자

'에냉'이라는 이름의 원뿔형 모자. 여성이 머리카락을 숨기는 풍습 때문에 장식적인 모자가 유행했다.

1400-1520

헤어스타일

머리카락은 가리되 모자에 들어가지 않는 머리카락은 놔두고 가장자리를 장식했다.

실루엣

상반신은 딱 맞는 하이웨이스트. 넉넉한 옷자락의 원피스형의 드레스에 장식벨트를 멨다.

신발

앞이 뾰족한 신발 풀렌느가 남녀 모두에게 유행한다.

스커트

상반신이 붙는 것에 반해 스커트는 원형이 넓고 끌리는 옷자락이 되었다.

《뒷모습》

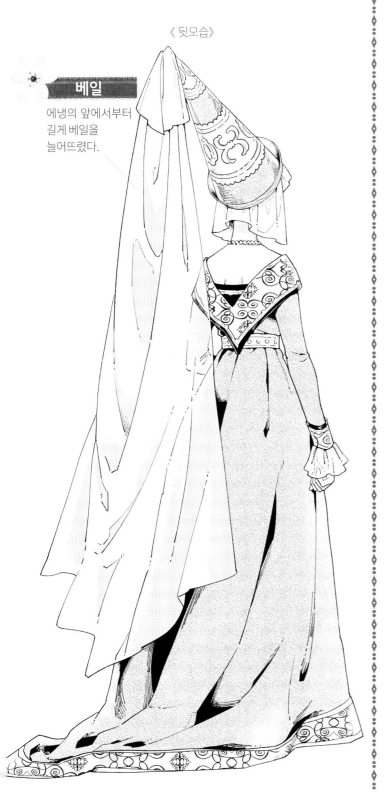

베일

에냉의 앞에서부터
길게 베일을
늘어뜨렸다.

Pick up!
{ 다채로운 모자 }

이 시대는 그림과 같이 존재감 있는
모자나 장신구가 유행했습니다.

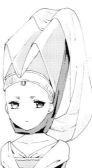

M자 모양 베일
의 에냉

뿔 두 개
타입의 에냉

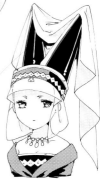

에냉과 함께 유행한
모자 에스코피온. 마
녀의 모자처럼 디자
인되었다.

잎사귀 모양으로 자
른 천으로 만든 터번
풍 모자

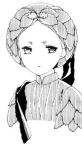

탑 모양 헤드드레스

19

고딕 (중세 후기)

15세기 유럽에는 권력을 집중한 각국 궁정에 화려한 복식 문화가 꽃피고, 새로운 소재나 디자인을 받아들인 새로운 스타일이 등장했습니다. 귀족이나 부유층의 드레스에는 벨벳, 새틴, 비단 같은 직물이 쓰이고, 장식품으로 모피도 사용됩니다.

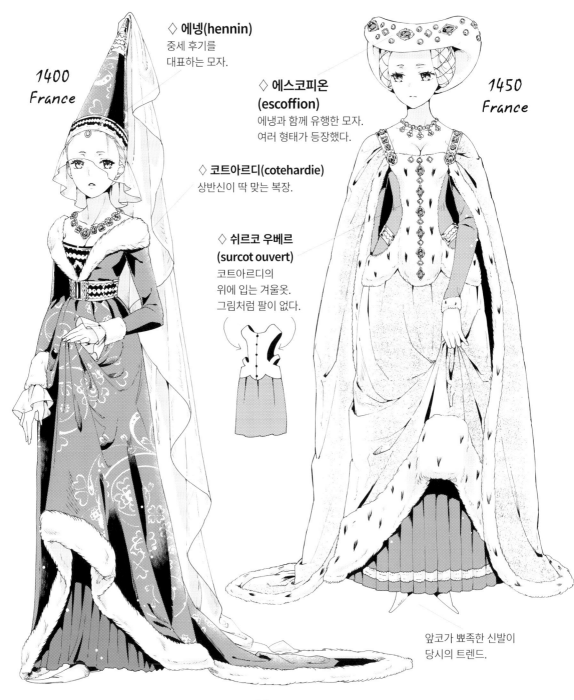

1400 France

◇ 에넹(hennin)
중세 후기를
대표하는 모자.

◇ 에스코피온
(escoffion)
에넹과 함께 유행한 모자.
여러 형태가 등장했다.

◇ 코트아르디(cotehardie)
상반신이 딱 맞는 복장.

◇ 쉬르코 우베르
(surcot ouvert)
코트아르디의
위에 입는 겨울옷.
그림처럼 팔이 없다.

1450 France

앞코가 뾰족한 신발이
당시의 트렌드.

또한 여성이 머리를 숨기는 풍습 때문에 에냉이나 에스코피온이라는 장식이 많은 모자가 유행했습니다. 카톨릭의 영향력이 커지면서 이렇게 기기묘묘한 모자는 보수적인 성직자들의 비난을 샀습니다.

보석이나 진주를 이용한 액세서리로 장식하여 화려하게 입는 귀부인의 의상은 더욱 호화로와졌습니다.

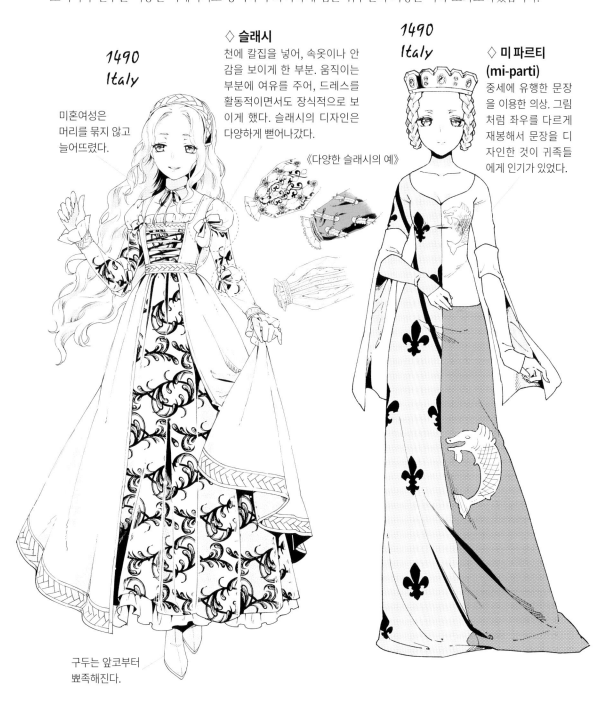

1490
Italy

미혼여성은 머리를 묶지 않고 늘어뜨렸다.

◇ 슬래시
천에 칼집을 넣어, 속옷이나 안감을 보이게 한 부분. 움직이는 부분에 여유를 주어, 드레스를 활동적이면서도 장식적으로 보이게 했다. 슬래시의 디자인은 다양하게 뻗어나갔다.

《다양한 슬래시의 예》

1490
Italy

◇ 미 파르티
(mi-parti)
중세에 유행한 문장을 이용한 의상. 그림처럼 좌우를 다르게 재봉해서 문장을 디자인한 것이 귀족들에게 인기가 있었다.

구두는 앞코부터 뾰족해진다.

르네상스 (전기) 스타일 : 기본형

《뒷모습》

기혼여성은 머리를 올리고
미혼여성은 내렸다.

실루엣

코르셋으로 묶은 허리와 넓
어지는 스커트로 강약을 주
었다. 사다리꼴로 열린 데콜
테(앞가슴)가 특징적이다.

《앞모습》

1520-1560

주얼리

보석이나 진주를 액
세서리로 몸에 걸치
거나 드레스에 직접
붙이는 등 충분히 활
용하였다.

코르셋

끈으로 묶어서 몸의 윤곽을
교정하는 속옷. 가슴이
옷 위로 드러나지 않도록
감췄다.

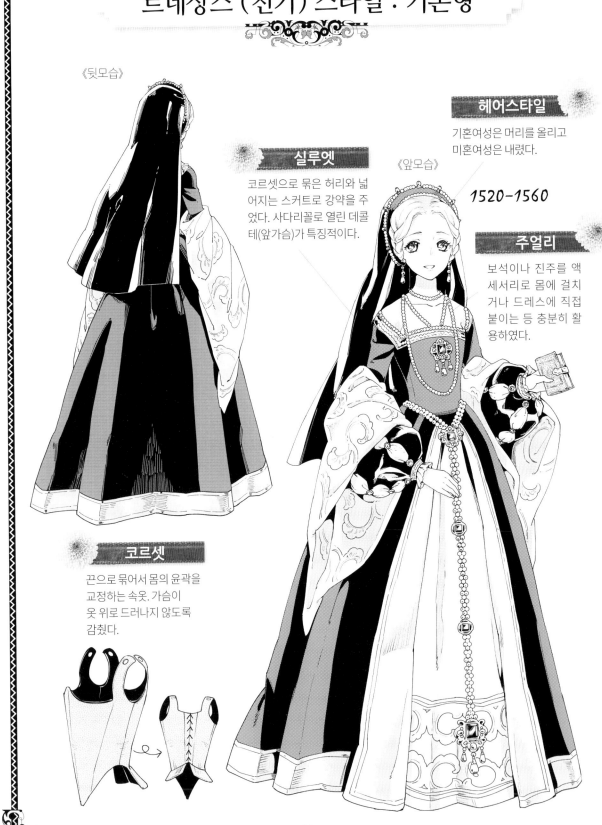

르네상스 (후기) 스타일 : 기본형

헤어스타일

풍성한 머리카락을 높게 틀어 올렸다. 하트형의 올림머리도 유행했다.

《앞모습》

1560-1620

칼라

러프칼라, 또는 블레이즈라 불리는 목 주위를 감싸는 특징적인 칼라가 유행했다. 입는 이의 권위를 표시하기 위해 점점 커졌다.

《뒷모습》

실루엣

코르셋에 가슴을 감싸고, 철사나 고래수염으로 만든 속옷을 착용해서 스커트를 크게 부풀려 더욱 인공적인 실루엣이 되었다. 스페인 스타일과 영국 스타일이 있다. 그림은 영국풍 실루엣.

《 엄숙한 장식미가 특징인 재생시대 》

르네상스 (전기)

15세기 중엽부터 유럽의 명문 상인 가문인 메디치 집안이 권력을 잡았습니다. 16세기 초에는 로마 교황을 배출하는 등, 카톨릭권 전체에 영향력을 가지게 되었습니다. 또한 14세기 중엽부터 이탈리아를 중심으로 '재생'이라는 의미의 르네상스 문화 운동이 시작되면서 이 시기가 되면 복식에도 그 영향으로 새로운 스타일이 생겨났습니다. 드레스는 코르셋으로 몸매를 바로잡고, 스커트를 고래수염이나 철사로 퍼지게 하는 등, 강약 있는 실루엣

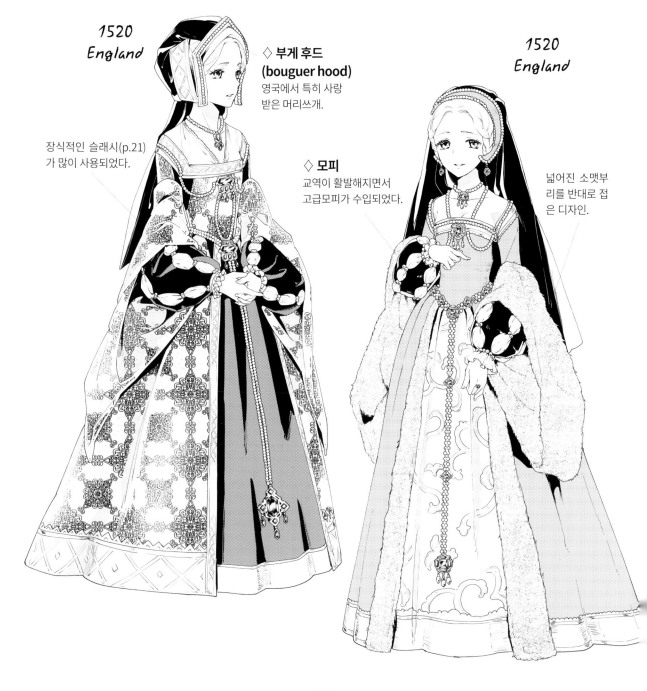

1520
England

◇ 부게 후드
(bouguer hood)
영국에서 특히 사랑
받은 머리쓰개.

장식적인 슬래시(p.21)
가 많이 사용되었다.

◇ 모피
교역이 활발해지면서
고급모피가 수입되었다.

1520
England

넓어진 소맷부
리를 반대로 접
은 디자인.

으로 변화합니다. 액세서리로 충분히 꾸미고, 진주나 보석으로 의복의 테두리를 장식했습니다. 귀족문화의 태동기를 맞이하여, 나라마다 개성 있는 유행이 눈에 띄게 되었습니다. 왕가간의 결혼으로 국가 간 문화교류도 활발해져, 앞 다투어 호화로운 의상이 등장하였습니다.

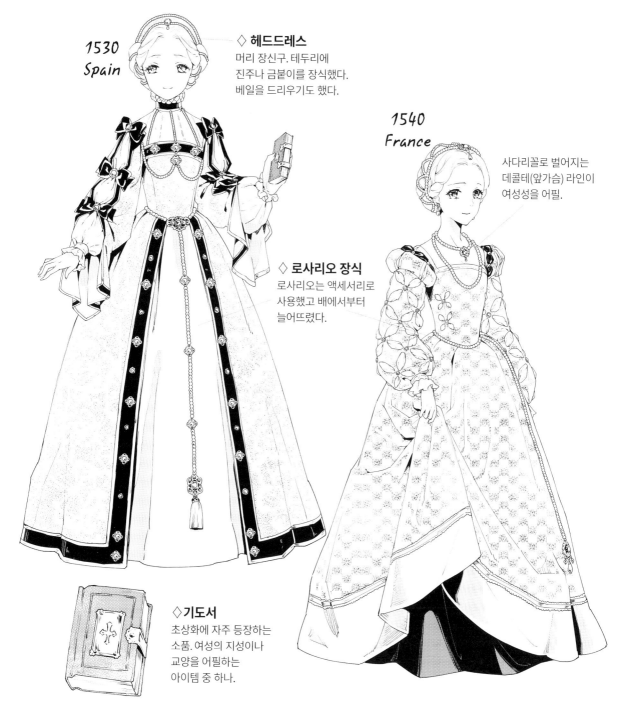

1530
Spain

◇ 헤드드레스
머리 장신구. 테두리에
진주나 금붙이를 장식했다.
베일을 드리우기도 했다.

1540
France

사다리꼴로 벌어지는
데콜테(앞가슴) 라인이
여성성을 어필.

◇ 로사리오 장식
로사리오는 액세서리로
사용했고 배에서부터
늘어뜨렸다.

◇기도서
초상화에 자주 등장하는
소품. 여성의 지성이나
교양을 어필하는
아이템 중 하나.

중세 이래 금욕적인 기독교의 가르침을 바탕으로 귀족이나 성직자에게 억압당한 사람들은 르네상스 = 문화의 재생을 내세우고 패션을 즐겼습니다. 산뜻한 의상이 다양하게 나타난 것도 잠시, 종교전쟁이 발발하여 사회가 어둠에 빠지고, 짙은 색을 도덕적이라고 보는 프로테스탄트 윤리관에 지배되어 검은색을 많이 이용한 드레스가 늘어났습니다.

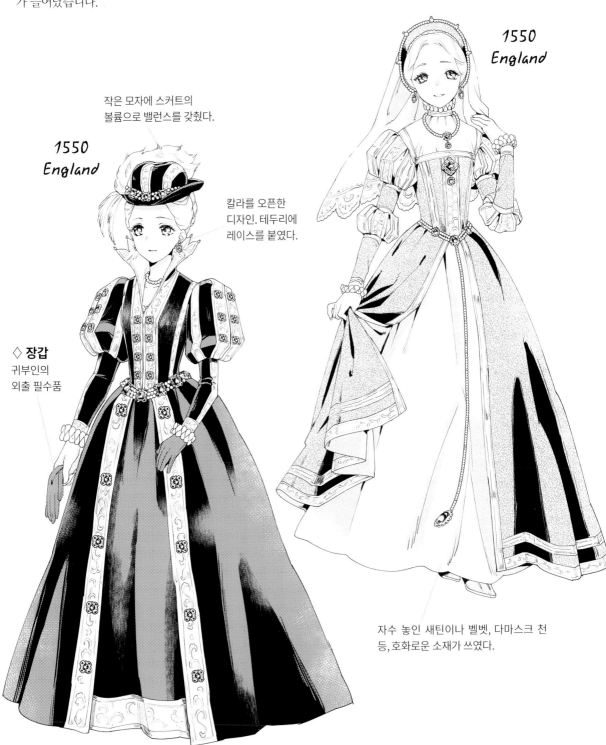

작은 모자에 스커트의
볼륨으로 밸런스를 갖췄다.

1550
England

칼라를 오픈한
디자인. 테두리에
레이스를 붙였다.

1550
England

◇ **장갑**
귀부인의
외출 필수품

자수 놓인 새틴이나 벨벳, 다마스크 천
등, 호화로운 소재가 쓰였다.

검정이 유행했지만, 결코 수수하지 않았습니다. 세련된 실루엣에 금실이나 보석을 장식하여 호사스러웠습니다. 귀부인들이 좋아한 액세서리를 돋보이게 할 때도 검은색은 효과적이었습니다.

패션의 중심지는 르네상스의 본원지 이탈리아와 당시의 최첨단을 걷는 스페인이었습니다. 스페인풍을 받아들인 프랑스가 그 뒤를 따랐습니다.

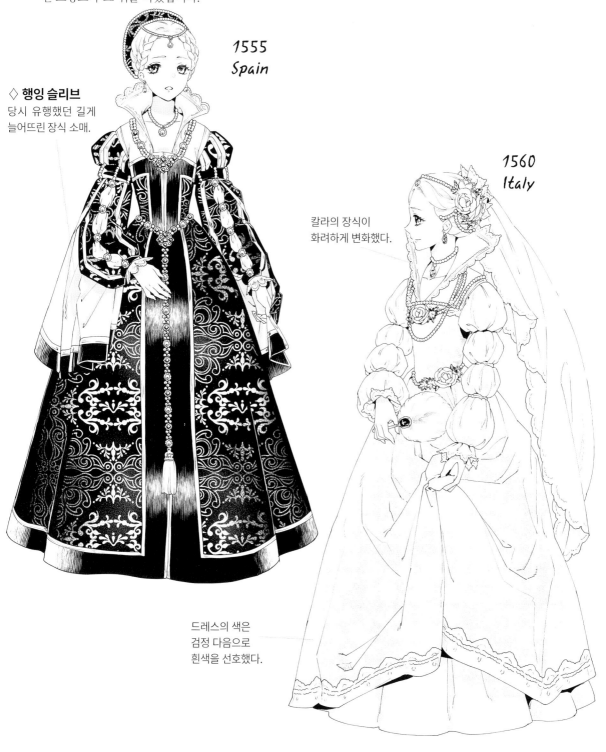

1555
Spain

◇ **행잉 슬리브**
당시 유행했던 길게
늘어뜨린 장식 소매.

1560
Italy

칼라의 장식이
화려하게 변화했다.

드레스의 색은
검정 다음으로
흰색을 선호했다.

《고저스한 인공미의 전성기》

르네상스 (후기)

1558년 영국 여왕에 즉위한 엘리자베스 1세는 패션에 관심이 많았습니다. 그녀의 이복 자매 메리 1세와 스페인 국왕 펠리페 2세의 결혼으로 당시의 유행 1번지 스페인의 문화를 받아들이면서 독자적인 패션을 내세웠습니다. 호화로운 의상에 몸을 감싸고 외교나 내치에서도 자신만의 카리스마를 보여주었습니다.

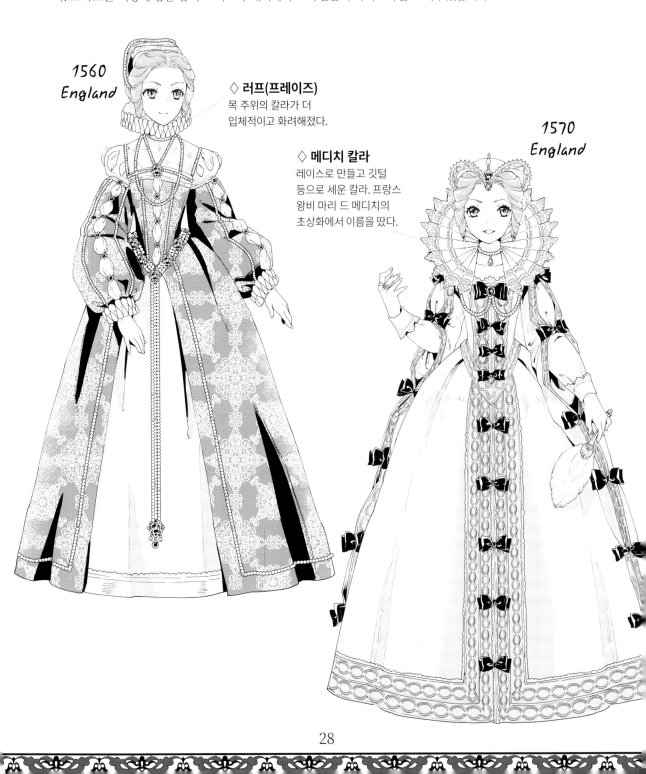

1560
England

◇ 러프(프레이즈)
목 주위의 칼라가 더
입체적이고 화려해졌다.

◇ 메디치 칼라
레이스로 만들고 깃털
등으로 세운 칼라. 프랑스
왕비 마리 드 메디치의
초상화에서 이름을 땄다.

1570
England

이 시기부터 유럽 전역에 입체적이고 독특한 칼라가 유행했습니다. 귀부인들은 다양한 디자인의 칼라를 목주위에 둘러 패션 경쟁이 가열되었습니다. 그리고 르네상스 후기에는 대표적인 두 가지 실루엣이 탄생했습니다. 먼저 스페인에서 스커트의 모양을 잡는 속치마인 베르튀가댕이 생겼고, 이후 엘리자베스 1세는 자신만의 속치마 파딩게일을 착용했습니다.

◇ 베르튀가댕(vertugadin) 실루엣
스페인식 삼단형 스커트.

◇ 파딩게일(farthingale) 실루엣
영국식 술통 모양 스커트.

1580
Spain

1590
England

빈틈없는 인상의
스페인식 패션.

엘리자베스 1세는 아름다운 손이 자랑이었다. 장갑을 끼지 않고 부채 등 소품으로 지시하는 연출을 했다고 한다.

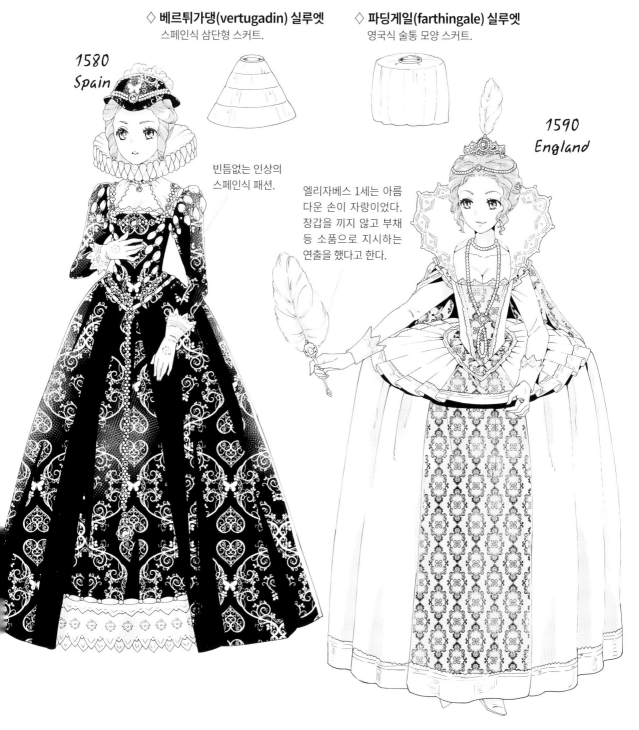

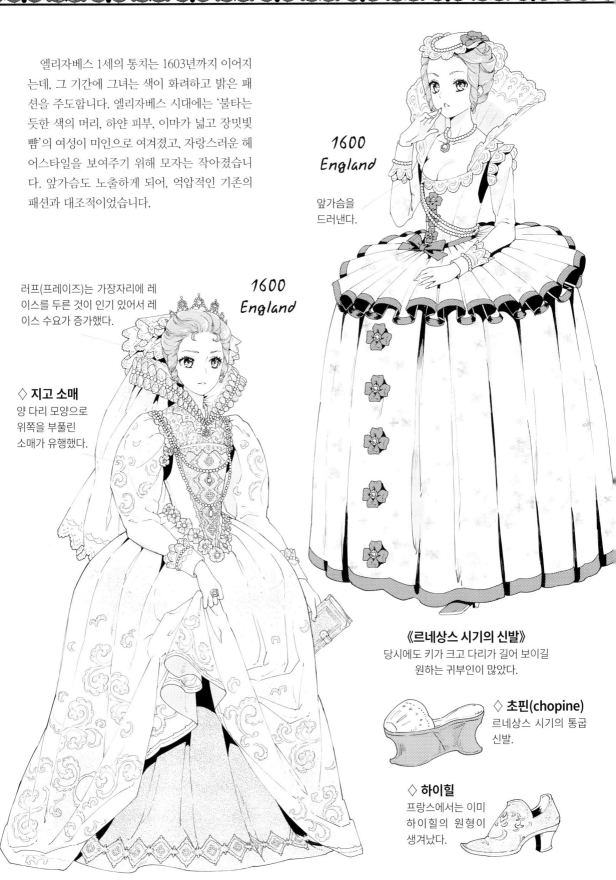

엘리자베스 1세의 통치는 1603년까지 이어지는데, 그 기간에 그녀는 색이 화려하고 밝은 패션을 주도합니다. 엘리자베스 시대에는 '불타는 듯한 색의 머리, 하얀 피부, 이마가 넓고 장밋빛 뺨'의 여성이 미인으로 여겨졌고, 자랑스러운 헤어스타일을 보여주기 위해 모자는 작아졌습니다. 앞가슴도 노출하게 되어, 억압적인 기존의 패션과 대조적이었습니다.

1600 England

앞가슴을 드러낸다.

러프(프레이즈)는 가장자리에 레이스를 두른 것이 인기 있어서 레이스 수요가 증가했다.

1600 England

◇ 지고 소매
양 다리 모양으로 위쪽을 부풀린 소매가 유행했다.

《르네상스 시기의 신발》
당시에도 키가 크고 다리가 길어 보이길 원하는 귀부인이 많았다.

◇ 초핀(chopine)
르네상스 시기의 통굽 신발.

◇ 하이힐
프랑스에서는 이미 하이힐의 원형이 생겨났다.

{ 칼라 베리에이션 }

크기도 형태도 다양한 디자인이 존재했습니다.

엘리자베스 여왕은 국내외에 치세를 드러내기 위해 수천 벌의 의상을 지었다고 왕립의상관리부에 기록되어 있습니다. 후세인들은 여왕의 치세와 미모를 칭송하였습니다.

받침 러프.
생활에 지장을 주지 않는 정도의 칼라.

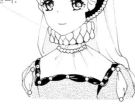

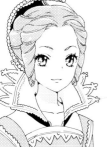

앞이 열린 스탠딩 칼라. 테두리에 호화로운 레이스를 둘렀다.

거대 러프. 철사가 끼익거리는 소리를 내면 당황스러웠다고 한다.

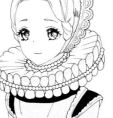

데콜테를 드러내는 페미닌 타입의 스탠딩 칼라.

앞 단추 모양을 따라간 V자 레이스.

목 주위를 화려하게 장식한 스탠딩 칼라.

1610
England

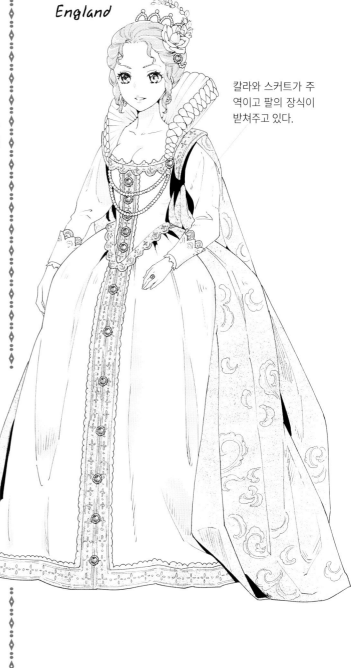

칼라와 스커트가 주역이고 팔의 장식이 받쳐주고 있다.

옛 향기가 풍겨나는 고딕 스타일의 응용

특이한 모자가 많은 고딕 드레스의
응용 아이디어를 소개합니다!

카사블랑카 로드

응용도 : ◇◇◇
백합 요정을 테마로 응용. 고
딕 시기의 원뿔형 모자와 앞
코가 뾰족한 구두는 그 자체
로도 요정다움이 표출된다.

봄바람에 스커트를 날리며

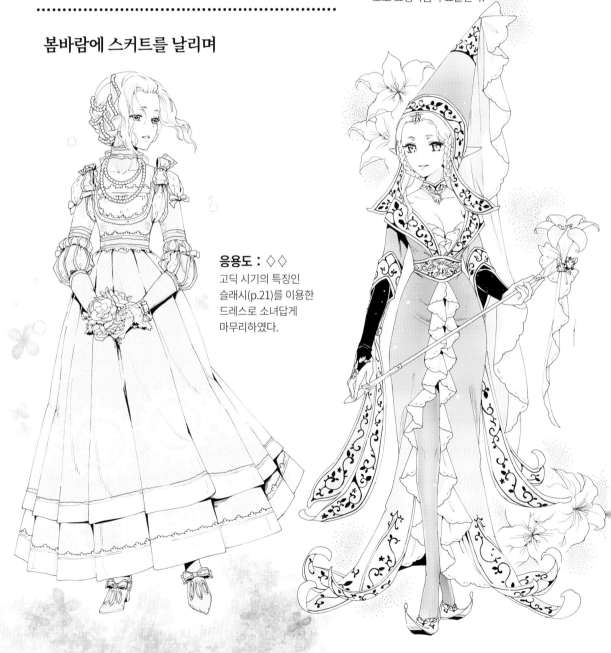

응용도 : ◇◇
고딕 시기의 특징인
슬래시(p.21)를 이용한
드레스로 소녀답게
마무리하였다.

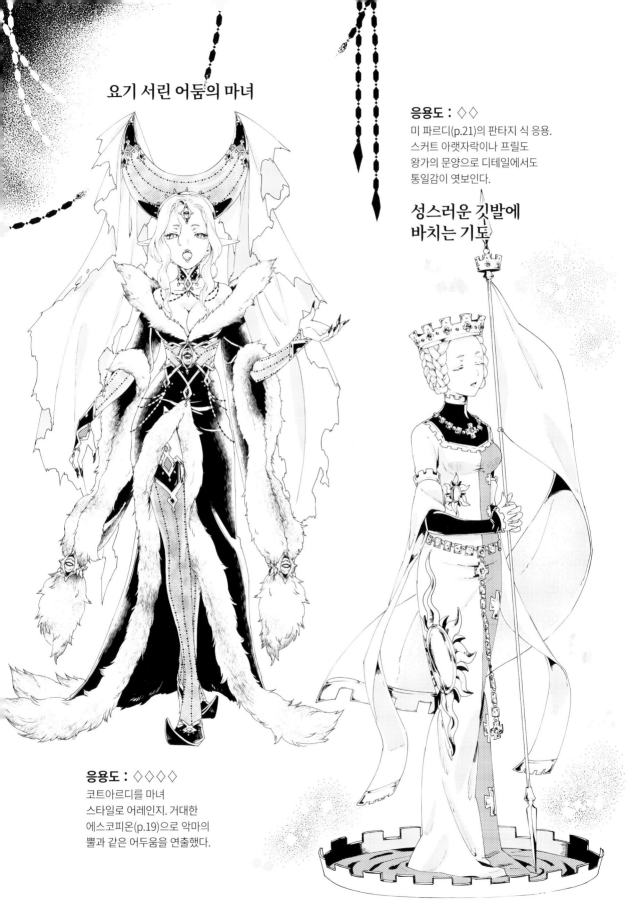

요기 서린 어둠의 마녀

응용도 : ◇◇
미 파르디(p.21)의 판타지 식 응용.
스커트 아랫자락이나 프릴도
왕가의 문양으로 디테일에서도
통일감이 엿보인다.

성스러운 깃발에
바치는 기도

응용도 : ◇◇◇◇
코트아르디를 마녀
스타일로 어레인지. 거대한
에스코피온(p.19)으로 악마의
뿔과 같은 어두움을 연출했다.

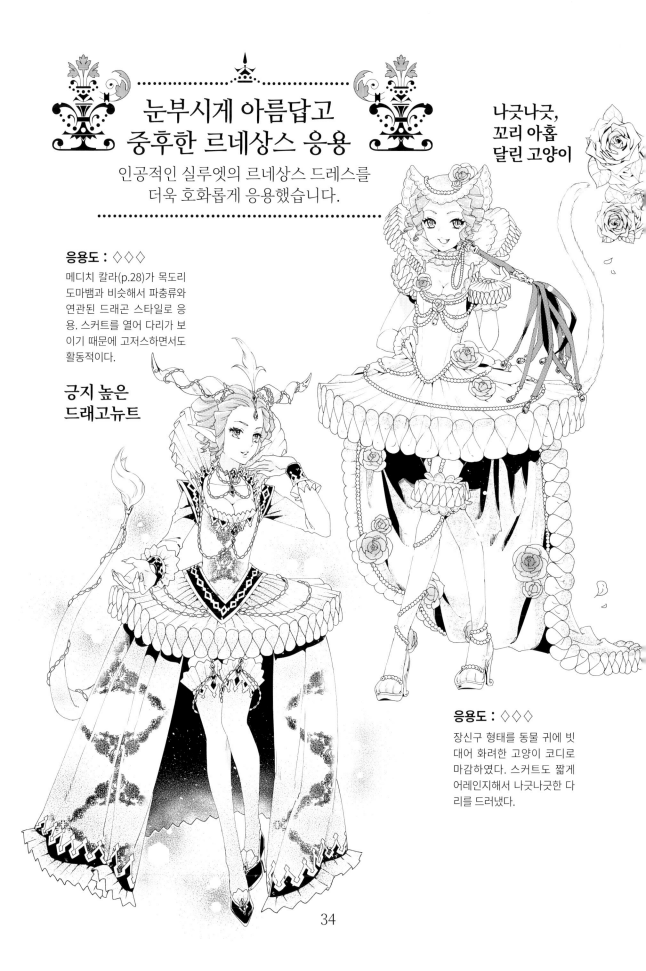

눈부시게 아름답고 중후한 르네상스 응용

인공적인 실루엣의 르네상스 드레스를
더욱 호화롭게 응용했습니다.

나긋나긋, 꼬리 아홉 달린 고양이

응용도 : ◇◇◇

메디치 칼라(p.28)가 목도리
도마뱀과 비슷해서 파충류와
연관된 드래곤 스타일로 응
용. 스커트를 열어 다리가 보
이기 때문에 고저스하면서도
활동적이다.

**긍지 높은
드래고뉴트**

응용도 : ◇◇◇

장신구 형태를 동물 귀에 빗
대어 화려한 고양이 코디로
마감하였다. 스커트도 짧게
어레인지해서 나긋나긋한 다
리를 드러냈다.

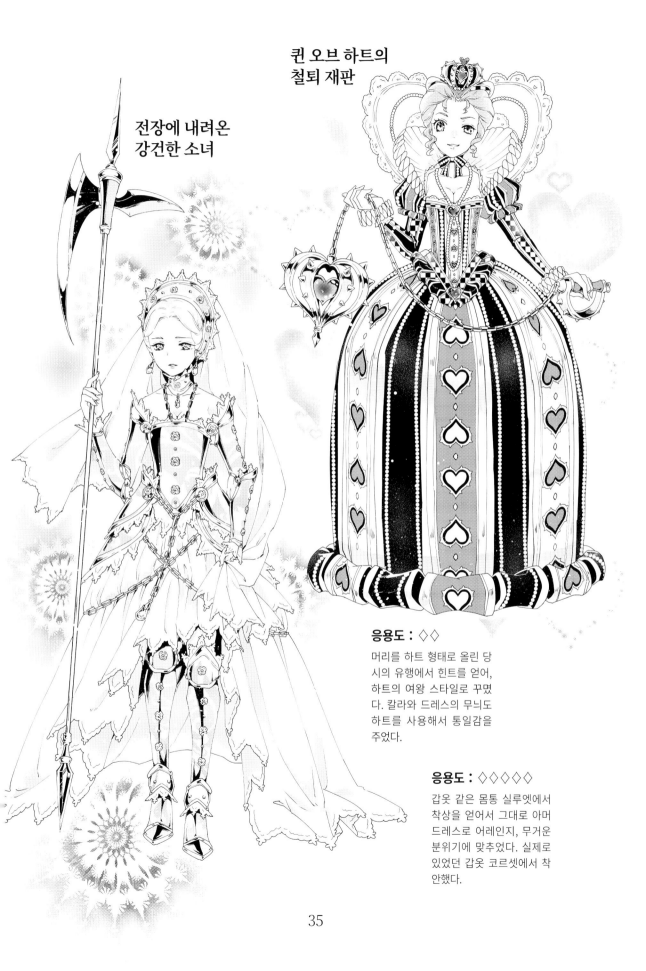

퀸 오브 하트의
철퇴 재판

전장에 내려온
강건한 소녀

응용도 : ◇◇

머리를 하트 형태로 올린 당
시의 유행에서 힌트를 얻어,
하트의 여왕 스타일로 꾸몄
다. 칼라와 드레스의 무늬도
하트를 사용해서 통일감을
주었다.

응용도 : ◇◇◇◇◇

갑옷 같은 몸통 실루엣에서
착상을 얻어서 그대로 아머
드레스로 어레인지, 무거운
분위기에 맞추었다. 실제로
있었던 갑옷 코르셋에서 착
안했다.

패션사의 주인공

코르셋으로 조인 허리 (1581년경) ☞

　유럽 귀부인의 드레스는 시대에 걸쳐 조금씩 변했지만 허리에 드레스를 걸친다는 원형은 유지되었습니다. 허리의 위치를 위아래로 변경하면서 허리는 가늘게, 치마는 부풀리는 형태입니다. 이 모양은 20세기에 어깨에 걸치는 드레스가 등장할 때까지 기본형으로 지속되었습니다. 드레스 아래에 입는 코르셋과 페티코트가 패션의 진짜 주인공입니다.

　19세기의 이상적인 허리둘레는 45센티미터였다는 기록이 있습니다. 질병과 기형의 원인이 되므로 중지하라는 의사도 있었으나, 여성의 약한 허리를 지탱하는데 필요하다는 인식이 강했기 때문에 19세기는 코르셋의 황금기였습니다. 코르셋의 등장은 16세기로 거슬러 올라가는데, 갑옷 형태의 철제 코르셋도 아름다운 몸매를 만드는 교정용 속옷이었습니다. 무게는 1킬로그램으로 의외로 가벼운데, 장식용 구멍을 많이 뚫었기 때문입니다. 18세기에는 고래수염으로 가볍게 만든 코르셋이 주류가 되어 20세기 초까지 사용됩니다.

　한편, 페티코트의 역사도 16세기에 시작되었습니다. 그 어원인 파딩게일은 괴로운 나뭇가지라는 의미의 스페인어인데, 탄력 있는 나뭇가지를 구부리고 리본으로 묶어 페티코트를 만들었으리라 여겨집니다. 페티코트의 재료로 철사나 비단도 쓰였으나 역시 고래수염이 가볍고 유연하고 내구성이 좋아 18세기의 파니에에 많이 쓰였습니다. 19세기의 크리놀린은 말꼬리와 아마천의 합성어인데, 처음에 말갈기를 넣어 페티코트의 옷자락을 만들었기 때문입니다. 가끔은 열 장이 넘는 페티코트를 겹쳐 입었

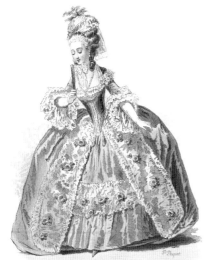

습니다. 제일 안쪽 소재는 울이나 면이었지만 바깥쪽은 비단 장식을 붙여 호사스럽게 장식했습니다. 빙글 도는 순간 살짝 페티코트가 보이는 것을 고려해서입니다.

　코르셋도 페티코트도 불편하고 입고 있기 힘든 옷입니다. 하지만 계속 착용한 이유는 편의성이나 합리성이 아니라 권위를 나타내기 위해서입니다. 생활의 편리함이라는 현대인의 가치를 배제하면 의상의 상상력은 끝없이 넓어집니다. 그것이 귀부인의 옷차림입니다.

☞ 파니에로 부풀린 스커트 (1777년)

※ 그림 출처 : 마르샤 「포케의 패션 화집」 발췌

2장
바로크 ~ 로코코
1620 ~ 1800

궁정문화가 꽃피운 시대.
가장 화려하고 때로는 기발했던 귀부인의 드레스

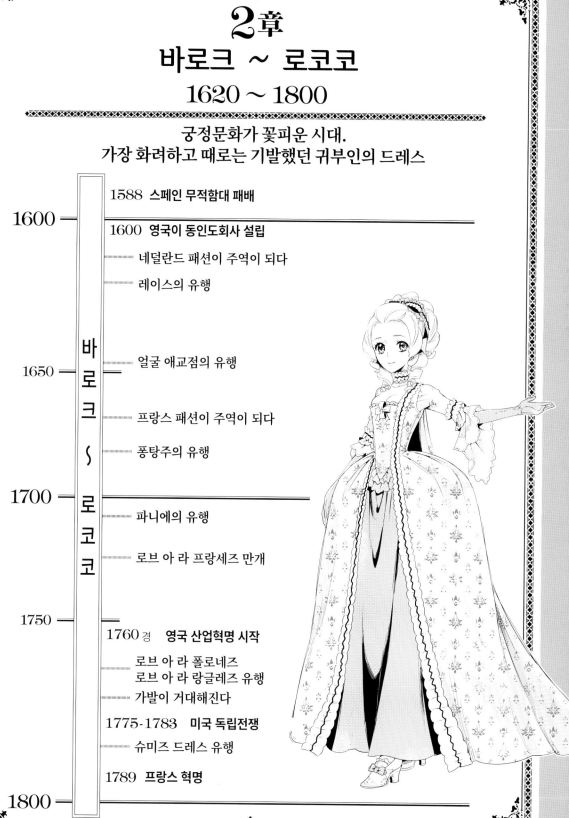

	1588 **스페인 무적함대 패배**
1600	1600 **영국이 동인도회사 설립**
	네덜란드 패션이 주역이 되다
	레이스의 유행
	얼굴 애교점의 유행
1650	
	프랑스 패션이 주역이 되다
	퐁탕주의 유행
1700	
	파니에의 유행
	로브 아 라 프랑세즈 만개
1750	
	1760경 **영국 산업혁명 시작**
	로브 아 라 폴로네즈
	로브 아 라 랑글레즈 유행
	가발이 거대해진다
	1775-1783 **미국 독립전쟁**
	슈미즈 드레스 유행
	1789 **프랑스 혁명**
1800	

바
로
크
~
로
코
코

바로크 스타일 : 기본형

《앞모습》

실루엣

재킷과 스커트 세트가 일반적인 차림새가 되었다. 치마는 보정속옷을 쓰지 않고 속치마를 겹겹이 입었다. 웨이스트 위치가 조금 높아져서 부풀린 7부소매도 답답해 보이지 않았다.

스커트

3장의 스커트를 겹쳐 입는다. 재킷과 짝을 이룬 겉치마는 앞부분을 터서 아래에 입은 치마가 살짝 보이도록 꾸몄다.

1620-1700

칼라

르네상스 후기의 세워진 칼라에서 누운 형태로 변화하였다.

before

after

《각 스커트의 명칭》
겉 : 모데스트 - 숙녀
중간 : 프리폰 - 선정적인 여자
속치마 : 스크레 - 비밀

《뒷모습》

헤어스타일

가는 컬 머리를 원형으로
한 헤어스타일이 유행.

레이스

넓은 칼라와 소매의 가장자
리에 섬세한 레이스를 둘
러, 흰 칼라와 진한 색 재킷
의 대비가 아름답게 보이도
록 궁리하였다.

Pick up!

{ 애교점 }

이 시대 여성은 흰 피부를 강조하는
화장 테크닉으로 애교점을
애용하였습니다. 애교점은 영어로는
'패치', 프랑스어로는 '무슈'(파리)라
부릅니다. 애교점은 붙이는 위치에 따라
보내는 메시지가 다릅니다.

《메시지의 예》

이마 → 위엄
눈 옆 → 정열
코 위 → 건방짐
뺨 → 우아함
입술 위 → 코케트(섹시한 여성)
턱 → 정숙

동그란 모양의 점 외에도
하트나 별 등 여러 형태가
있었다.

—39—

《국제 정세와 함께 빠르게 변화하는 패션》

바로크

1600년, 네덜란드는 동인도 회사를 설립하고 1609년에는 스페인에서 독립한 후 눈부시게 발전합니다. 상업국가로서 일약 유럽의 주역으로 나선 네덜란드는 부를 얻은 시민계급인 부르주아지가 패션을 만끽합니다. 무겁고 괴로웠던 속치마와 장식은 떼어내고 르네상스보다 자연스럽고 활동적인 드레스로 변화했습니다. 칼라는 눕는 형태가 되고, 공들인 세공 레이스로 꾸몄습니다. 하이웨스트로 상하를 분리한 드레스의 치마 부분은 색이 다른 스커트를 3장 입어서 자연스러운 볼륨을 보였습니다. 아래쪽 스커트는 더 밝은 색을 사용했습니다.

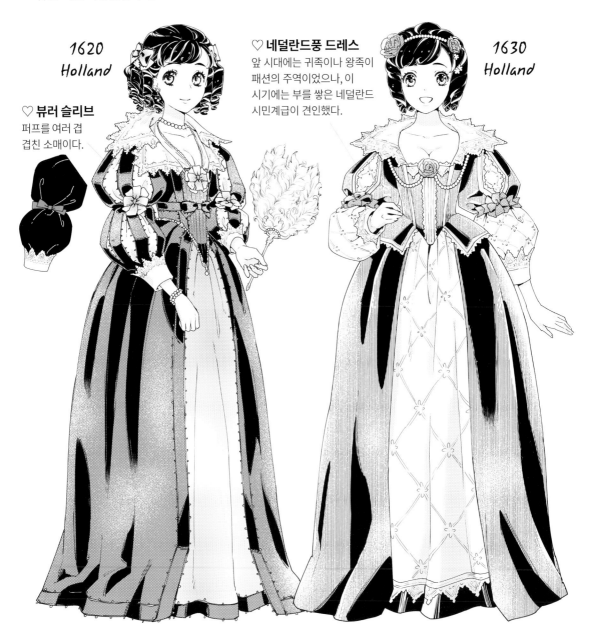

1620
Holland

♡ 뷰러 슬리브
퍼프를 여러 겹 겹친 소매이다.

♡ 네덜란드풍 드레스
앞 시대에는 귀족이나 왕족이 패션의 주역이었으나, 이 시기에는 부를 쌓은 네덜란드 시민계급이 견인했다.

1630
Holland

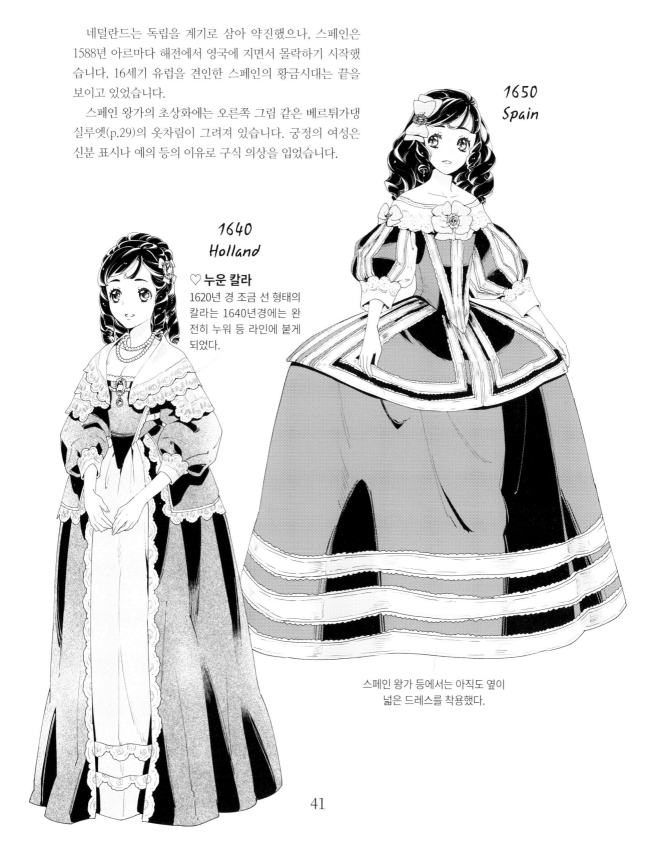

네덜란드는 독립을 계기로 삼아 약진했으나, 스페인은 1588년 아르마다 해전에서 영국에 지면서 몰락하기 시작했습니다. 16세기 유럽을 견인한 스페인의 황금시대는 끝을 보이고 있었습니다.

스페인 왕가의 초상화에는 오른쪽 그림 같은 베르튀가댕 실루엣(p.29)의 옷차림이 그려져 있습니다. 궁정의 여성은 신분 표시나 예의 등의 이유로 구식 의상을 입었습니다.

1650
Spain

1640
Holland

♡ 누운 칼라
1620년 경 조금 선 형태의 칼라는 1640년경에는 완전히 누워 등 라인에 붙게 되었다.

스페인 왕가 등에서는 아직도 옆이 넓은 드레스를 착용했다.

41

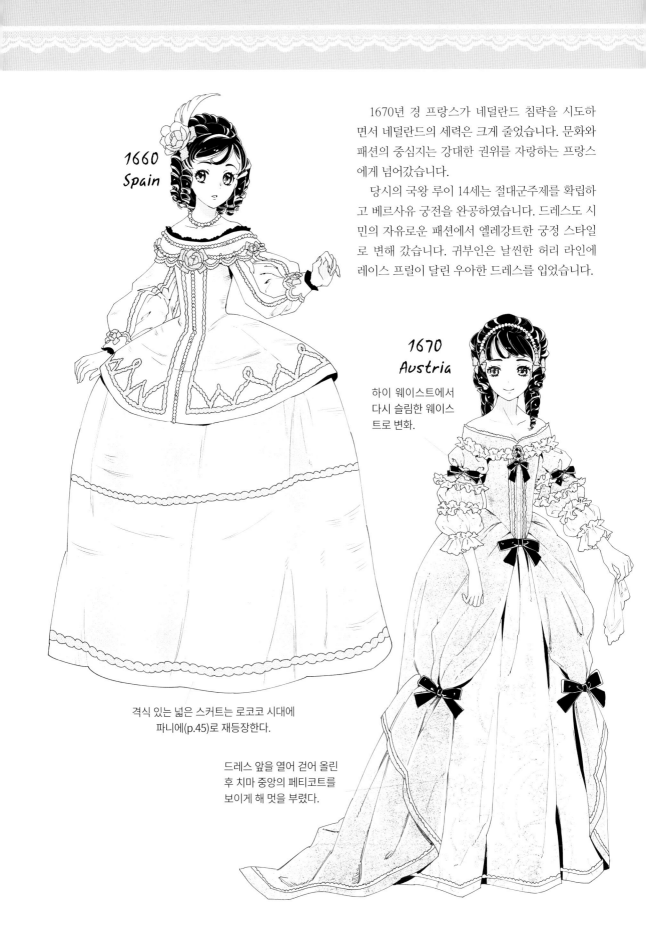

1660
Spain

1670
Austria

1670년 경 프랑스가 네덜란드 침략을 시도하면서 네덜란드의 세력은 크게 줄었습니다. 문화와 패션의 중심지는 강대한 권위를 자랑하는 프랑스에게 넘어갔습니다.

당시의 국왕 루이 14세는 절대군주제를 확립하고 베르사유 궁전을 완공하였습니다. 드레스도 시민의 자유로운 패션에서 엘레강트한 궁정 스타일로 변해 갔습니다. 귀부인은 날씬한 허리 라인에 레이스 프릴이 달린 우아한 드레스를 입었습니다.

하이 웨이스트에서 다시 슬림한 웨이스트로 변화.

격식 있는 넓은 스커트는 로코코 시대에 파니에(p.45)로 재등장한다.

드레스 앞을 열어 걷어 올린 후 치마 중앙의 페티코트를 보이게 해 멋을 부렸다.

중상주의 정책을 펼친 프랑스는 이탈리아산 소재에 의존하던 기존 스페인 패션과 달리 국내의 패션 산업을 본격화했습니다. 수입하던 실크와 레이스를 국내에서 생산하기 위해 리옹 왕립직물제작소에 왕립 레이스 공장을 서둘러 세웠습니다. 프랑스 궁정이 만족할 만한 사치스런 의상을 만들면서 기술력이 축적되어 기반이 닦였습니다.

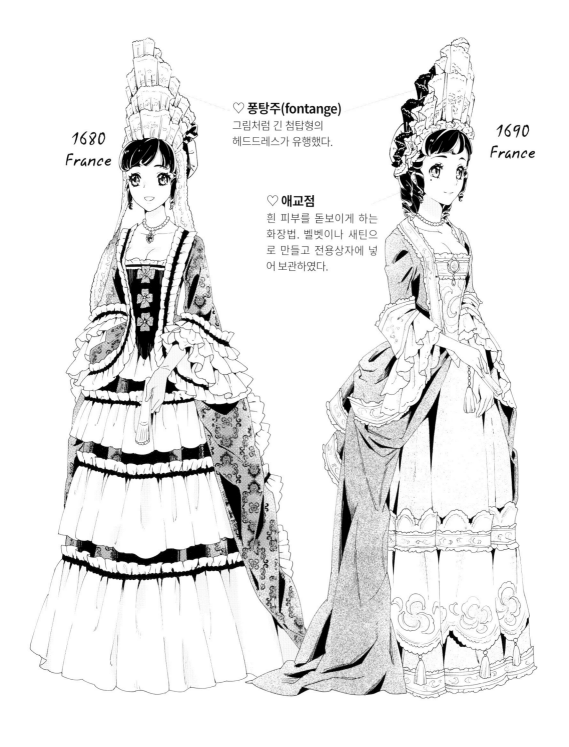

♡ 퐁탕주(fontange)
그림처럼 긴 첨탑형의 헤드드레스가 유행했다.

♡ 애교점
흰 피부를 돋보이게 하는 화장법. 벨벳이나 새틴으로 만들고 전용상자에 넣어 보관하였다.

1680
France

1690
France

로코코 (전기) 스타일 : 기본형

《앞모습》

1700-1770

실루엣

바디라인은 코르셋으로 조여 리듬감을 주고 치마는 파니에로 부풀려 나긋나긋한 실루엣. 드레스는 앞을 개방하고 팔에 딱 붙는 5부 소매가 유행했다.

헤어스타일

목 주변을 깔끔하게 묶고 볼륨을 넣은 앞머리를 정리한 헤어스타일 '퐁파두르'로부터 시작되어, 화려한 올림머리로 변화해갔다.

가슴 부문

'피에스 데스토마', 또는 '스토마커'라 불리는 역삼각형의 장식 패널을 가슴에 붙였다.

로브 아 라 프랑세즈

18세기 프랑스 궁정의 정장. 18세기 후반부터 여러 종류의 드레스가 개발되었다.

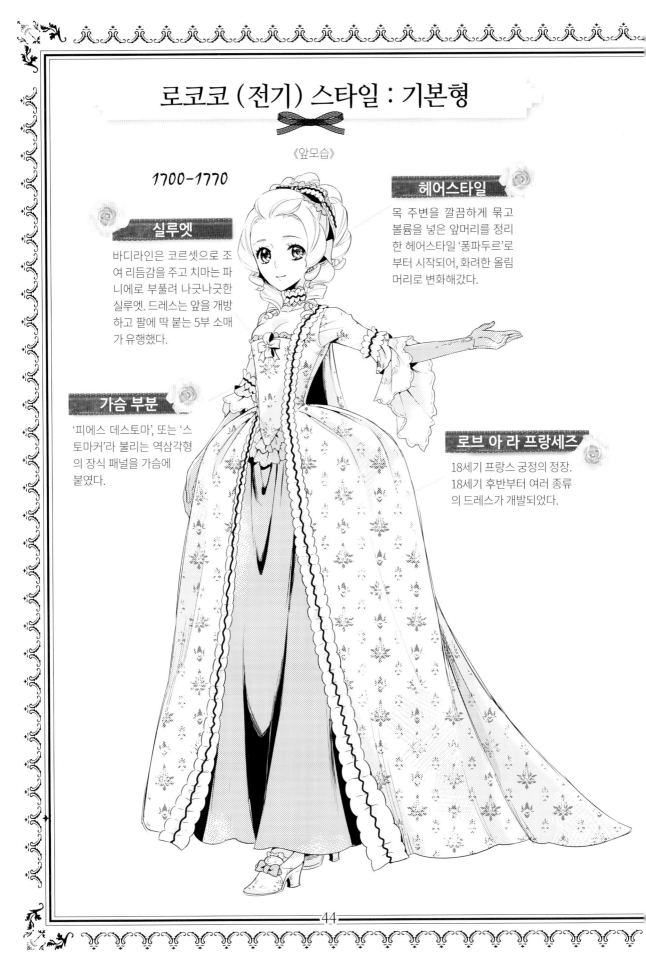

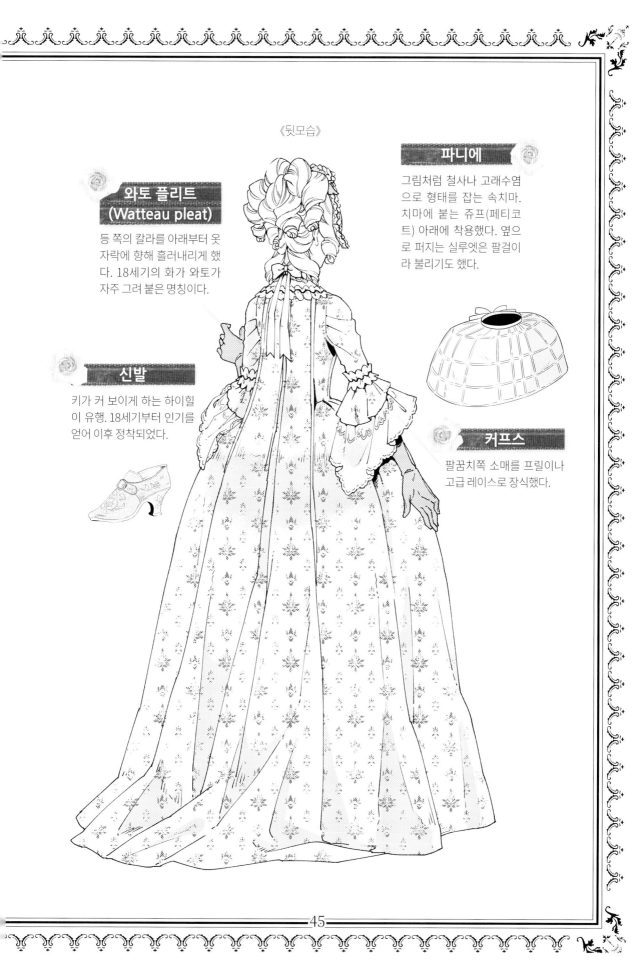

《뒷모습》

파니에

그림처럼 철사나 고래수염으로 형태를 잡는 속치마. 치마에 붙는 쥐프(페티코트) 아래에 착용했다. 옆으로 퍼지는 실루엣은 팔걸이라 불리기도 했다.

와토 플리트
(Watteau pleat)

등 쪽의 칼라를 아래부터 옷자락에 향해 흘러내리게 했다. 18세기의 화가 와토가 자주 그려 붙은 명칭이다.

신발

키가 커 보이게 하는 하이힐이 유행. 18세기부터 인기를 얻어 이후 정착되었다.

커프스

팔꿈치쪽 소매를 프릴이나 고급 레이스로 장식했다.

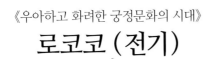

《우아하고 화려한 궁정문화의 시대》
로코코 (전기)

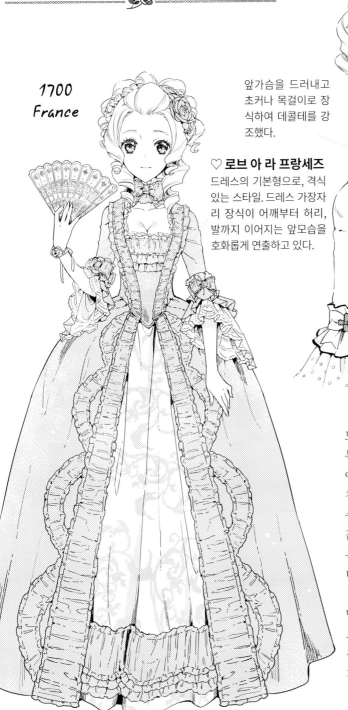

1700
France

1700
France

앞가슴을 드러내고
초커나 목걸이로 장
식하여 데콜테를 강
조했다.

♡ **로브 아 라 프랑세즈**
드레스의 기본형으로, 격식
있는 스타일. 드레스 가장자
리 장식이 어깨부터 허리,
발까지 이어지는 앞모습을
호화롭게 연출하고 있다.

로브 아 라 프랑세즈(프랑스식
드레스)는, 18세기 내내 궁정의 예
복으로 착용된 디자인입니다. 가운
이 원형이 되었다는 말이 있는데,
천을 느슨하게 사용한 모습에서 알
수 있습니다. 반면 귀부인다운 점
잖은 느낌을 나타내기 위해 상반신
은 몸의 라인을 확실히 보여주었습
니다.

태양왕 루이 14세가 전 세기에
만든 왕립 리옹 직물제작소는 밤낮
으로 풀가동하여 직물을 생산하고,
귀부인들에게 최고급의 드레스를
제공하였습니다.

17세기 후반, 루이 14세는 절대왕정을 확립하고, 베르사유 궁전을 지었습니다. 귀족들에 의해 더 화려한 왕정문화가 발전하고 예술, 건강, 특히 여성 패션이 크게 진보했습니다.

프랑스는 유럽 최고의 대국으로서 영화를 누렸으나, 18세기에는 식민지 지배와 방적기 발명으로 성장한 영국에 완전히 뒤쳐졌습니다. 프랑스는 선진국 영국을 동경하게 되어, 패션에서도 18세기 후반에는 영국풍 패션의 유행이 시작되었습니다.

1700
France

♡ 와토 플리트
등 쪽에서 흘러내리는 옷자락. 드레스와 같은 재질로 망토처럼 호화롭게 연출했다.

Pick up! { 로브 아 라 프랑세즈를 이루는 세 아이템 }

흉부를 묶는 패널
피에스 데스토마
(스토마커)
가벼운 재질의 꾸밈 패널. 자수나 리본으로 데코레이션했다.

제일 위에 입는
드레스
가장 면적이 넓어 주역이라 불린다.

치마에 연결되는
쥬프(페티코트)
안에 새장 모양 파니에를 입어 볼륨감을 살렸다.

루이 14세부터 루이 15세까지, 18세기는 우아하고 향락적인 미술이 유행했습니다. 의상도 가볍고 화려한 디자인을 선호한 시대였습니다.

그 중에서도 몸통 전면에 장착하는 삼각형의 패널 피에스 데스토마(스토마커)는 개성을 나타내는 장식으로 쓰였습니다. 당시 초상화의 피에스 데스토마에는 자수나 프릴의 섬세한 세공이 뒤덮인 디자인을 많이 볼 수 있습니다.

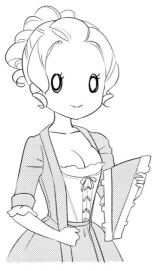

피에스 데스토마는 쥬프, 드레스를 먼저 입은 후 장식한다(p.47).

♡ 피에스 데스토마 (piéce d'estomac)

공들인 장신구의 피에스 데스토마(스토마커)가 드레스를 화려하게 장식했다.

코르셋으로 몸통을 조여 날씬하게 만들었다.

1700 France

가슴을 모으고 주위의 살을 노출 부분에 모으세요!

귀부인의 가슴은 단단함과 부드러움의 조화! 여러분도 시험해 봐요!

몸통을 코르셋으로 조이고 날씬한 라인을 만들어.

팽글

날씬

날씬

패드를 붙이기도 합니다. 현대와 방법은 동일.

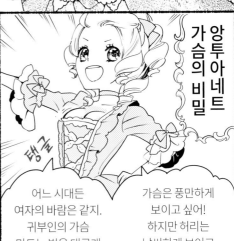

앙투아네트 가슴의 비밀

팽글

어느 시대든 여자의 바람은 같지. 귀부인의 가슴 만드는 법을 대공개 하겠습니다.

가슴은 풍만하게 보이고 싶어! 하지만 허리는 날씬하게 보이고 싶어!

{ 화려한 헤어스타일과 모자 }

로코코 시대는 화려한 드레스에 지지 않게끔 화사하고 신기한 헤어스타일과 그에 어울리는 모자가 많이 고안되었습니다. 그 일부를 소개합니다.

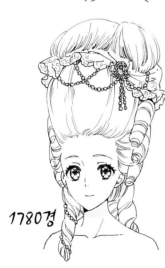

1750경

목 주위를 완전히 드러내는 전형적인 로코코 머리형. 그림처럼 올린 앞머리를 '퐁파두르'라 부른다.

1780

1780경

왕비 마리 앙투아네트가 출산 후 머리카락이 얇아 져 고민하자 미용사가 고 안한 다운스타일.

의상이 호화롭게 발전하면서 헤어스타일도 요란해져서 그림처럼 극단적인 올림머리가 유행했다.

귀부인의 헤어스타일은 묶은 머리에서 시작해서 올림머리로 발전하면서 거대해졌습니다. 전성기에는 현대인이 봐도 놀랄 정도로 극단적인 올림머리나 거대한 장신구가 유행했다고 합니다. 프랑스 왕비 마리 앙투아네트는 프랑스 해군의 승리를 기원하며 머리에 배 모형을 얹은 거대한 헤어스타일을 선보이기도 했습니다.

헤어 컬은 현대의 고데기와 동일한 원리로 달군 철봉을 사용했습니다. 머리를 세팅한 귀부인은 다음날까지 눕지도 못하고 의자에 앉아 자기도…….

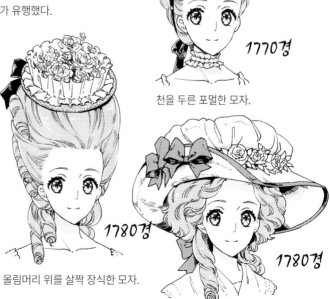

1770경

천을 두른 포멀한 모자.

1780경

올림머리 위를 살짝 장식한 모자.

1780경

볼륨을 준 머리를 완전히 덮어 존재감이 큰 모자.

로코코 (후기) 스타일 : 기본형

《앞모습》

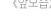

1770-1800

실루엣

점점 심플해져서 치마폭이 좁아진다. 파니에(p.45)가 작아지고, 파니에를 쓰지 않는 디자인도 출현한다.

지팡이

정원 등을 산책할 때 액세서리로 사용했다.

헤어스타일

극단적으로 올린 머리가 유행한 후, 짧게 자른 머리를 말아 사랑스러운 인상을 주는 머리 모양이 나타난다.

어깨걸이

'피슈'라는 목면 숄이 유행. 영국 수입품으로 18세기 후반의 귀부인이 애용했다.

단추

재킷이나 로브에 단추가 많이 사용되었다.

로브 아 라 랑글레즈

그림처럼 와토 플리트 없는 간소한 드레스. 파니에(p.45)를 입지 않고 편하게 착용해서 산책, 실내복으로 이용되었다.

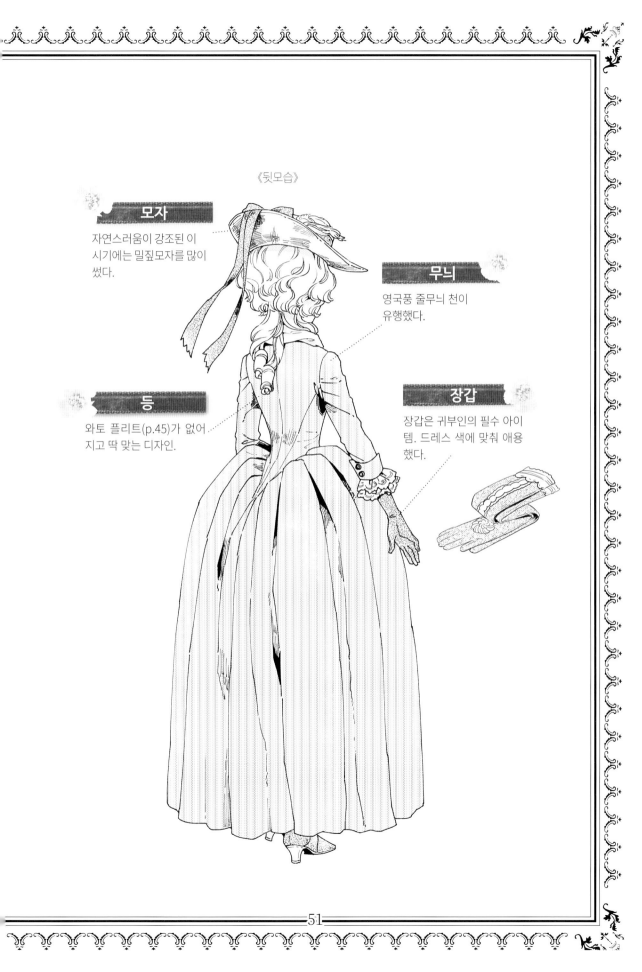

《뒷모습》

모자

자연스러움이 강조된 이
시기에는 밀짚모자를 많이
썼다.

무늬

영국풍 줄무늬 천이
유행했다.

등

와토 플리트(p.45)가 없어
지고 딱 맞는 디자인.

장갑

장갑은 귀부인의 필수 아이
템. 드레스 색에 맞춰 애용
했다.

《소재로 자연스러움을 더한 전원풍 패션》

로코코(후기)

극단적인 화려함을 추구한 로코코 패션은 간소화가 진행되어 1770년대부터 로브 아 라 폴로네즈(폴란드풍 드레스)가 등장합니다. 귀부인들은 엄숙한 궁정 관례를 피해, 정원을 산책하는 등 휴식 시간을 추구하게 되었습니다. 패션도 활동적인 캐쥬얼한 형태로 변화해갔습니다. 특징은 모아 올린 옷자락으로, 걷기 편하도록 옷자락을 모아 올려서 끈으로 묶어 착용하였습니다. 와토 플리트가 있더라도 화려하게 드레이프를 달아서 세련되게 연출했습니다.

1770
France

드레이프가 붙은 스트라이프 무늬가 유행했다.

♡ 로브 아 라 폴로네즈

걷어 올린 옷자락이 특징인 드레스. 로브 아 라 프랑세즈를 다시 바느질한 것이 계기가 되어 생겼다는 설이 있다.

pick up!

{ 로브 아 라 폴로네즈의 안쪽 }

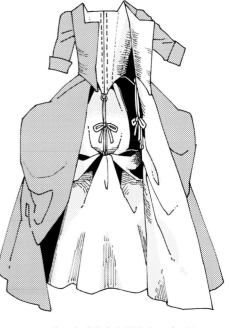

드레스의 안쪽에서 몸통과 스커트를 끈으로 묶어 올려준다. 덕분에 묶는 매듭이 밖에서는 보이지 않는다.

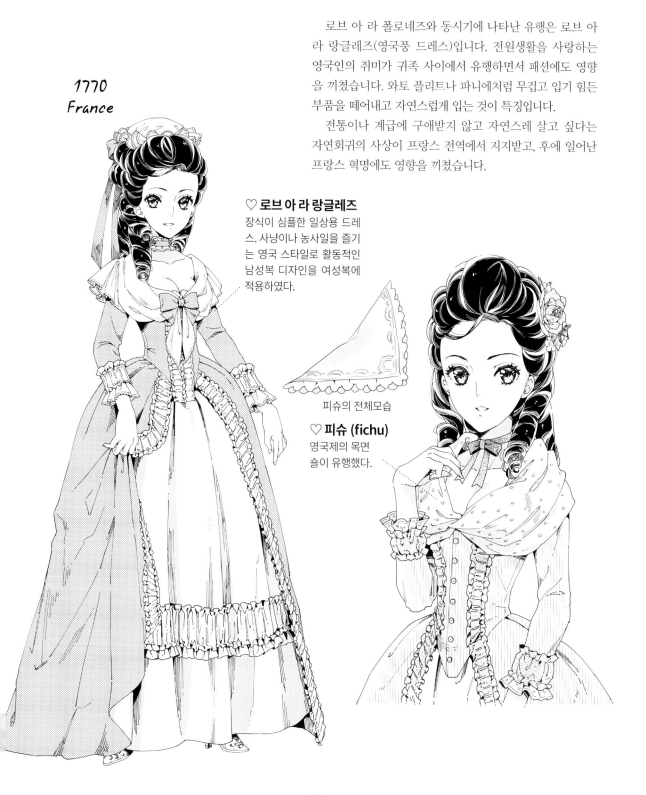

로브 아 라 폴로네즈와 동시기에 나타난 유행은 로브 아 라 랑글레즈(영국풍 드레스)입니다. 전원생활을 사랑하는 영국인의 취미가 귀족 사이에서 유행하면서 패션에도 영향을 끼쳤습니다. 와토 플리트나 파니에처럼 무겁고 입기 힘든 부품을 떼어내고 자연스럽게 입는 것이 특징입니다.

전통이나 계급에 구애받지 않고 자연스레 살고 싶다는 자연회귀의 사상이 프랑스 전역에서 지지받고, 후에 일어난 프랑스 혁명에도 영향을 끼쳤습니다.

1770
France

♡ 로브 아 라 랑글레즈
장식이 심플한 일상용 드레스. 사냥이나 농사일을 즐기는 영국 스타일로 활동적인 남성복 디자인을 여성복에 적용하였다.

피슈의 전체모습

♡ 피슈 (fichu)
영국제의 목면 숄이 유행했다.

1775년 영국 식민지인 북아메리카에서 독립전쟁이 발발하였습니다. 루이 16세는 미국을 지원하였으나 이로 인해 프랑스는 파산 위기에 처했습니다.

국내에서는 독립전쟁의 영향으로 자유주의에의 열망이 높아지고, 신분 표시나 인공적인 장식 마감에서 탈피하는 기풍이 높아졌습니다.

프랑스 왕비 마리 앙투아네트는 사적이고 편안한 옷으로 슈미즈 드레스를 고안했습니다. '왕비풍의 속옷'으로 명명된 이 의상은, 궁중에서 큰 화제가 되어 유행합니다. 코르셋이나 파니에 등의 모양을 만드는 속옷을 입지 않고, 몸에 무리를 주지 않는 멋스러움을 실현했습니다. 슈미즈 드레스는 프랑스 혁명을 거쳐 엠파이어 스타일(p.64)로 발전해서 더욱 섬세해졌습니다.

♡ 슈미즈 드레스
얇은 모슬린을 소재로 한 속옷 같은 드레스. 칼라는 크게 벌리고, 하이웨스트로 직선적인 실루엣. 무거운 종래의 드레스와 차별되는 참신한 드레스였다.

1780
France

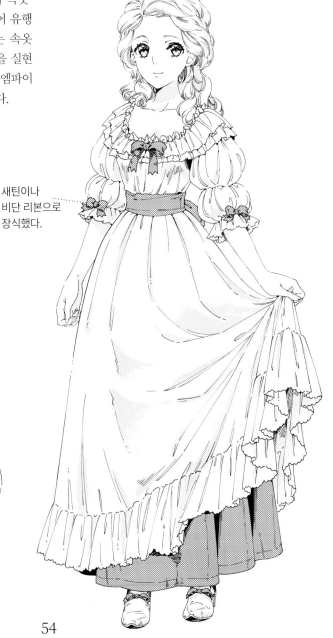

새틴이나
비단 리본으로
장식했다.

속옷은 착용하지 않고, 바스트 컵의
형태가 보이면서 팔이 드러나는 소재여서
처음에는 천박하다는 평가도 받았다.

Pick up!
{ 얇은 드레스에 맞는 겉옷 }

추...
춥다.

슈미즈 드레스의 최대 약점은 얇다는 것! 무서운 유럽의 겨울에 얇은 모슬린 드레스는 역시 너무 추웠기 때문에 감기나 폐렴으로 죽는 여성도 생겼습니다. 그 결과, 이 얇은 드레스 위에 착용하는 방한용 겉옷이나 숄이 유행합니다. 그 예를 소개합니다.

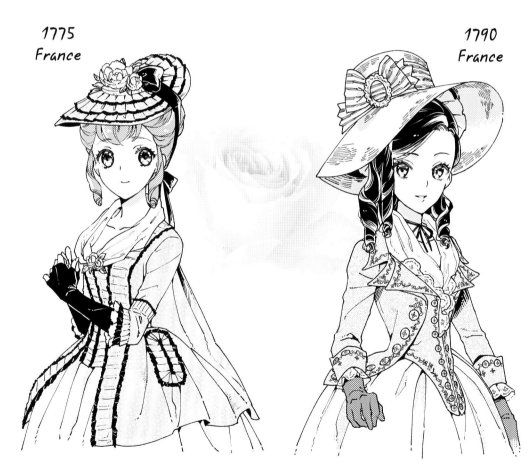

1775
France

1790
France

♡ **프렌치 재킷**
짧은 느낌의 기능적인 겉옷이 인기 있었다. 등판의 디자인에 와토 플리트(p.45)가 들어간 프랑스 스타일 디자인.

♡ **르뎅고트 (redingote)**
남성용 승마복인 르뎅고트라는 겉옷이 여성복으로 사용되었다. 웨이스트가 딱 맞고 옷자락이 약간 넓은 실루엣이 특징.

레퍼토리 풍부한
바로크 의상의 응용

캐쥬얼도 포멀도 가능한
바로크 의상의 응용 디자인을
소개합니다.

백합 발키리

응용도 : ♡

스페인 베르튀가댕(p.29)의 고저스한 실루엣을
더욱 꾸몄다. 스커트의 면적이 커서 캔버스처럼,
태슬 등으로 자유롭게 데코레이션했다.

**로얄 엘레강트
의상**

응용도 : ♡♡

걷어 올린 드레스의 옷자락이나 비골라
소매(p.40)를 날개로 응용. 신발은 남성적인
부츠를 차용해서 단단한 인상을 준다.

56

꽃과 꿀의 요정 나라

응용도 : ♡♡♡

바로크 초기의 스탠딩 칼라 디자인을 참고로
요정 풍으로 응용. 상반신에 액센트를 집중했기
때문에 스커트는 심플하게 마무리했다.

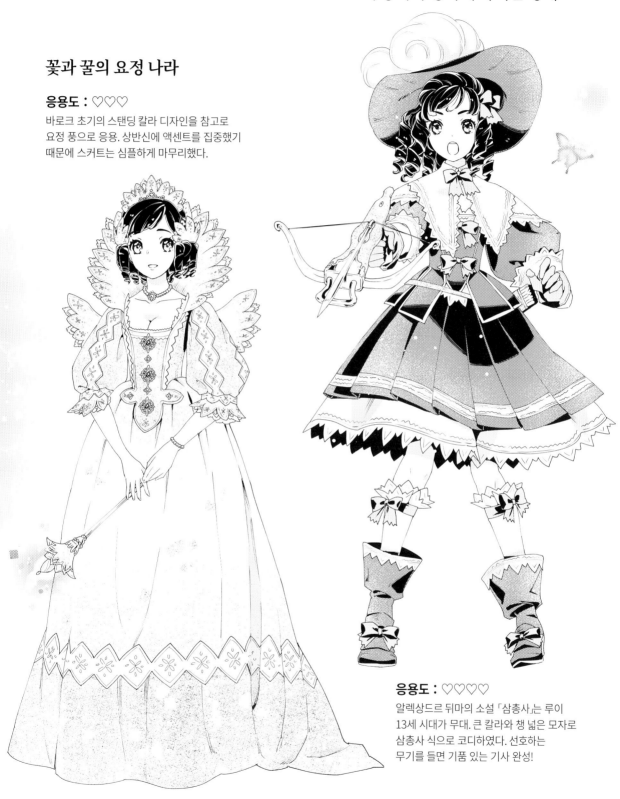

응용도 : ♡♡♡♡

알렉상드르 뒤마의 소설 「삼총사」는 루이
13세 시대가 무대. 큰 칼라와 챙 넓은 모자로
삼총사 식으로 코디하였다. 선호하는
무기를 들면 기품 있는 기사 완성!

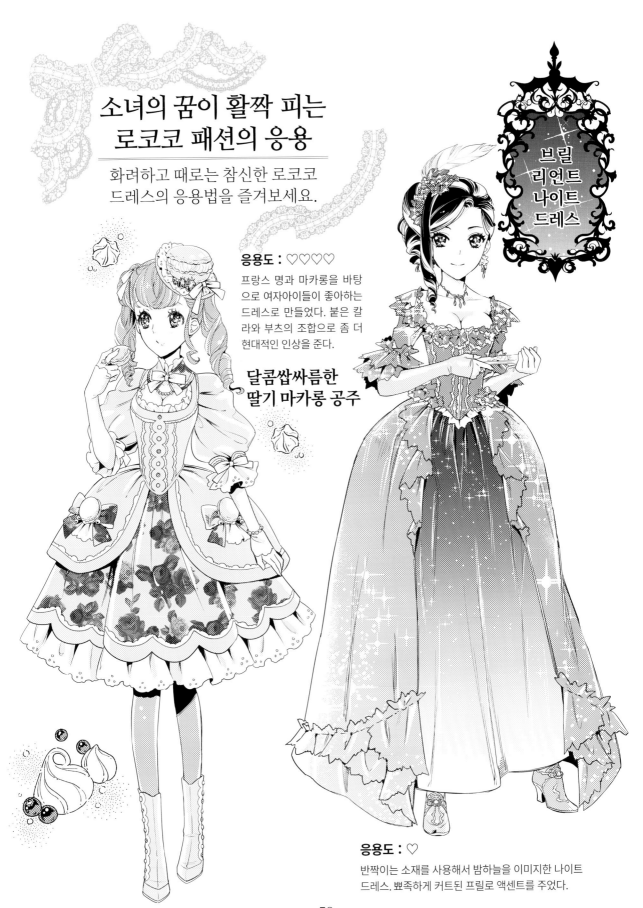

소녀의 꿈이 활짝 피는
로코코 패션의 응용

화려하고 때로는 참신한 로코코
드레스의 응용법을 즐겨보세요.

브릴
리언트
나이트
드레스

응용도 : ♡♡♡♡

프랑스 명과 마카롱을 바탕
으로 여자아이들이 좋아하는
드레스로 만들었다. 붉은 칼
라와 부츠의 조합으로 좀 더
현대적인 인상을 준다.

달콤쌉싸름한
딸기 마카롱 공주

응용도 : ♡

반짝이는 소재를 사용해서 밤하늘을 이미지한 나이트
드레스. 뾰족하게 커트된 프릴로 액센트를 주었다.

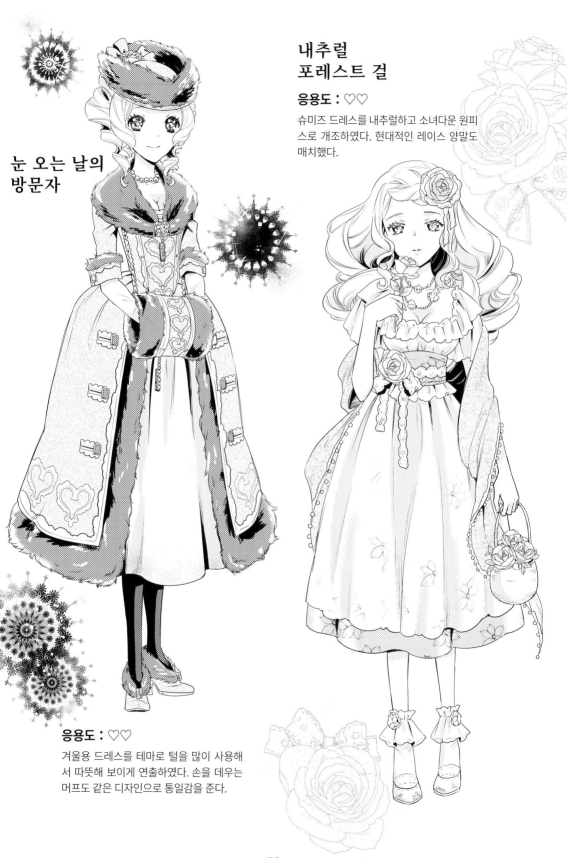

눈 오는 날의 방문자

내추럴 포레스트 걸

응용도 : ♡♡

슈미즈 드레스를 내추럴하고 소녀다운 원피
스로 개조하였다. 현대적인 레이스 양말도
매치했다.

응용도 : ♡♡

겨울용 드레스를 테마로 털을 많이 사용해
서 따뜻해 보이게 연출하였다. 손을 데우는
머프도 같은 디자인으로 통일감을 준다.

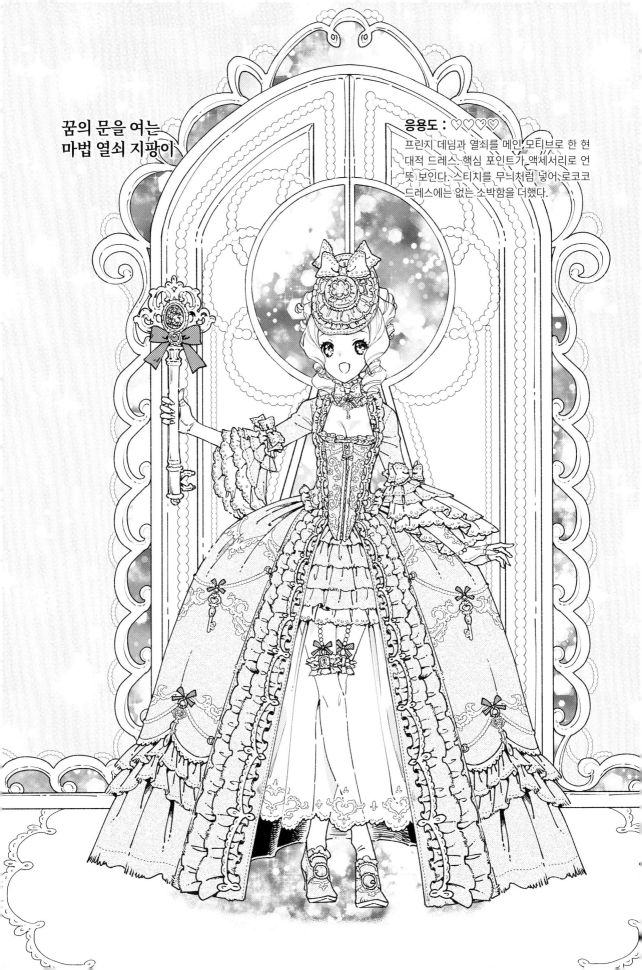

꿈의 문을 여는
마법 열쇠 지팡이

응용도 : ♡♡♡♡

프린지 데님과 열쇠를 메인 모티브로 한 현
대적 드레스. 핵심 포인트가 액세서리로 언
뜻 보인다. 스티치를 무늬처럼 넣어, 로코코
드레스에는 없는 소박함을 더했다.

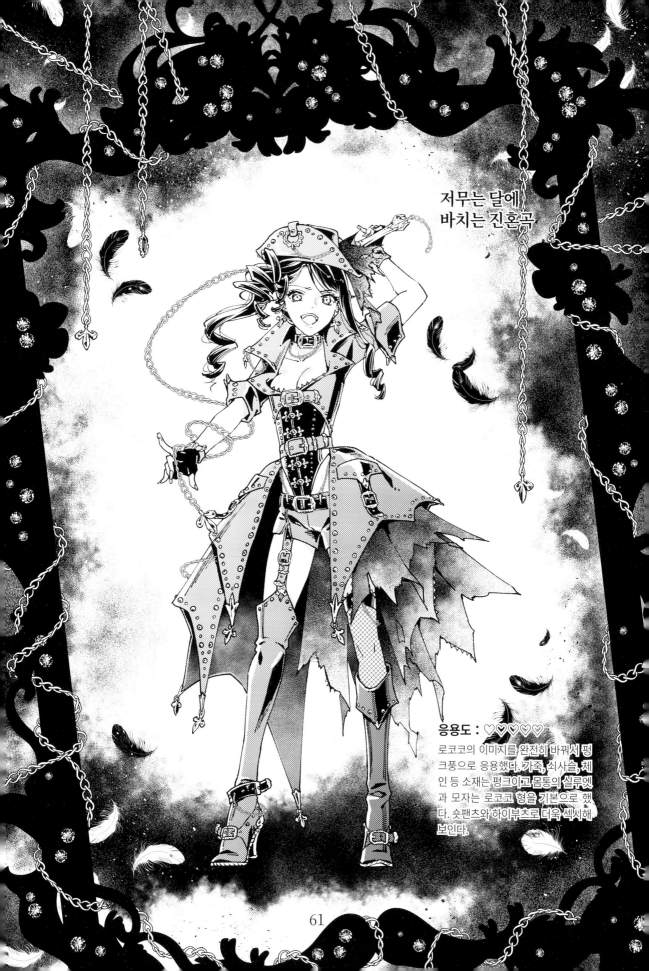

저무는 달에
바치는 진혼곡

응용도 : ♡♡♡♡♡
로코코의 이미지를 완전히 바꿔서 펑
크풍으로 응용했다. 가죽, 쇠사슬, 체
인 등 소재는 펑크이고 몸통의 실루엣
과 모자는 로코코 형을 기본으로 했
다. 숏팬츠와 하이부츠로 더욱 섹시해
보인다.

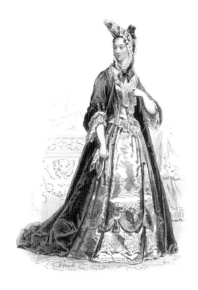

☞ 애교점과 실내복(1696년)

　권위의 표시를 중시하는 귀부인의 옷차림이지만, 17세기에는 착용감을 중시하는 기류도 생겼습니다. 이에 공헌한 것이 동인도 회사를 통해 유럽에 큰 부를 가져다 준 인도 천, 사라사입니다. 무겁고 세탁이 어려운 비단이나 모직과 달리 사라사는 가볍고 세탁도 가능하고 보온성도 있어서 유럽인을 매료시켰습니다. 국내 방직업 보호를 위해 수입, 생산이 금지되었지만 귀부인들은 사라사를 실내복에 계속 사용했습니다. 쾌적한 착용감은 18세기 들어 실내복 스타일을 낳았고 귀부인들도 편한 일상복이라는 새로운 가치에 눈뜹니다.

　한편으로 청결이라는 가치관이 중요해진 것도 이 무렵입니다. 다만 물을 위험하다고 생각해서 16세기부터 목욕 습관이 사라졌기 때문에 물로 세탁해서 청결을 유지하지는 않았습니다. 왕족은 하루에도 몇 번씩 속옷을 갈아입었고 속옷을 갈아입는 횟수가 청결의 바로미터가 되었습니다. 장 자크 루소는 42장의 속옷을 도둑맞았다고 썼는데, 옷을 갈아입는 횟수가 많을수록 가진 옷도 많아집니다.

　질 좋은 린넨 등으로 만든 속옷은 잿물이나 상한 우유에 여러 차례 담근 뒤 햇볕에 말려 마지막에는 쪽물이나 청금석으로 푸른빛을 돌게 해 표백합니다. 새하얀 속옷을 만드는 데는 일손도, 시간도 많이 듭니다. 그래서 고급 속옷은 무척 비싸 자주 도난당했습니다. 슬래시, 흰 속옷을 드러내는 장식, 소맷부리의 레이스 장식, 모두 청결함을 연출하는 용도입니다.

　그리고 손목에 검은 리본을 매는 유행도 검은 새틴 천을 잘라 얼굴 여기저기 붙이는 애교점도 흰 피부를 강조해서 청결함을 어필하기 위해서입니다. 참고로 점은 붙이는 위치에 따라 전달하는 의미가 달라집니다. 눈 옆에 붙이면 정열, 입술은 섹시함, 코는 건방짐, 뺨은 우아함, 코 위는 건방짐, 턱은 정숙이라는 의미입니다.

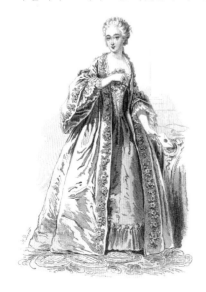

☞ 18세기의 실내복(1770년)

※ 그림 출처 : 마르사「포케의 패션 화집」발췌

3章
나폴레옹 시대 ～ 19세기 전반
1800 ～ 1850

혁명을 거친 후 소박한 엠파이어 스타일이,
귀족사회 복권과 함께 가련한 로맨틱 스타일이 생겨나다

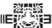

1789 **프랑스 혁명**

1800

1804 **나폴레옹 1세가 황제 즉위**
엠파이어 스타일의 유행

나폴레옹이 공적 장소에서 비단 착
용을 명령

1814

1814 **빈 회의**
프랑스 복고 왕정이 들어섬
로맨티시즘이 퍼지다
로맨틱 스타일이 유행
발이 살짝 보이는 치마 길이가 등장

코르셋이 다시 필수품이 된다

지고 소매가 다시 유행

1830 **프랑스 7월 혁명**

치마가 다시 길어지다

1848 **프랑스 2월 혁명**
3월 혁명

1850

나폴레옹 시대 ~ 19세기 전반

엠파이어 스타일 : 기본형 (나폴레옹 시대)

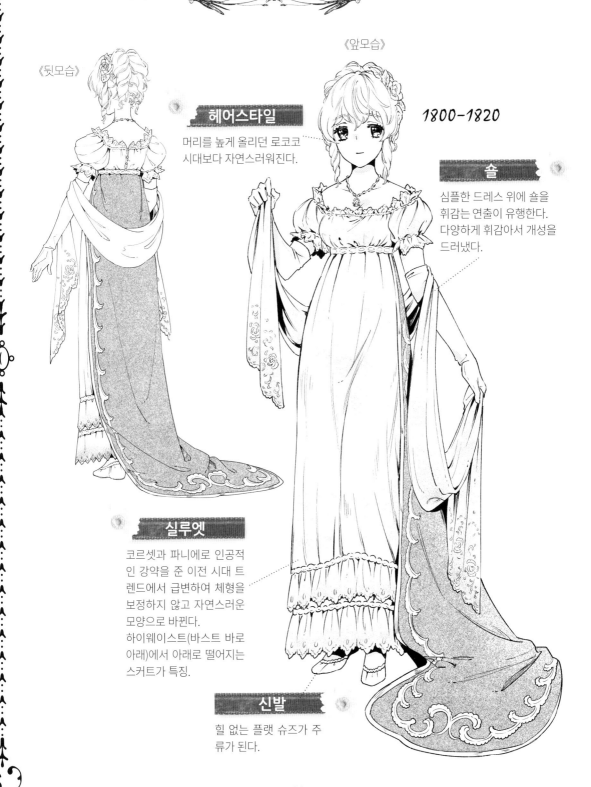

《뒷모습》

《앞모습》

1800-1820

헤어스타일

머리를 높게 올리던 로코코
시대보다 자연스러워진다.

숄

심플한 드레스 위에 숄을
휘감는 연출이 유행한다.
다양하게 휘감아서 개성을
드러냈다.

실루엣

코르셋과 파니에로 인공적
인 강약을 준 이전 시대 트
렌드에서 급변하여 체형을
보정하지 않고 자연스러운
모양으로 바뀐다.
하이웨이스트(바스트 바로
아래)에서 아래로 떨어지는
스커트가 특징.

신발

힐 없는 플랫 슈즈가 주
류가 된다.

로맨틱 스타일 : 기본형 (19세기 전반)

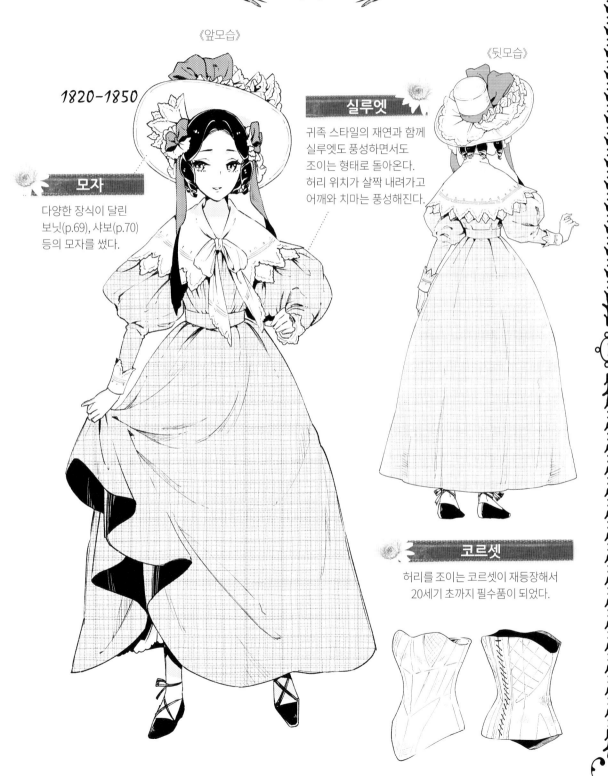

《앞모습》

《뒷모습》

1820-1850

모자

다양한 장식이 달린
보닛(p.69), 샤보(p.70)
등의 모자를 썼다.

실루엣

귀족 스타일의 재연과 함께
실루엣도 풍성하면서도
조이는 형태로 돌아온다.
허리 위치가 살짝 내려가고
어깨와 치마는 풍성해진다.

코르셋

허리를 조이는 코르셋이 재등장해서
20세기 초까지 필수품이 되었다.

《 프랑스 혁명을 거친 후의 패션 》

나폴레옹 시대

❈━━━✿❀✿━━━┄┄{❀}┄┄━━━✿❀✿━━━❈

18세기 말, 프랑스 혁명은 사람들의 사상과 생활에 크게 변화를 가져왔습니다. 귀족적인 코르셋(p.22)과 파니에(p.45)를 입지 않는 시민 의상을 선호하였고, 마리 앙투아네트가 고안한 소박한 슈미즈 드레스(p.54)가 주류가됩니다. 특히 얇은 모슬린 천으로 만든 직선적인 드레스가 유행했습니다. 이 의상은 고대의 그리스·로마 공화정을 이상으로 한 나폴레옹 시대의 사상에 영향 받았습니다. 슈미즈 드레스의 유행 초기, 젊은 사람들 사이에서 그림과 같이 희한한 패션이 등장해서 '메르베이유'라 불렸습니다. 얇은 천의 의상은 유럽의 기후에 맞지 않아서 감기나 폐렴으로 죽는 사람도 종종 있었습니다.

1800
France

1800
England

♣ 캐시미어 숄
보온이 잘 되는 인도산 캐시미어가 인기 있었다.

♣ 비단 모슬린
영국산 비단 직물. 매끄러운 질감 때문에 선호되었다.

♣ 메르베이유
(merveilles)
'놀랄 만한'이라는 뜻이다. 커다란 리본과 칼라 등 기묘한 패션을 지칭한다.

66

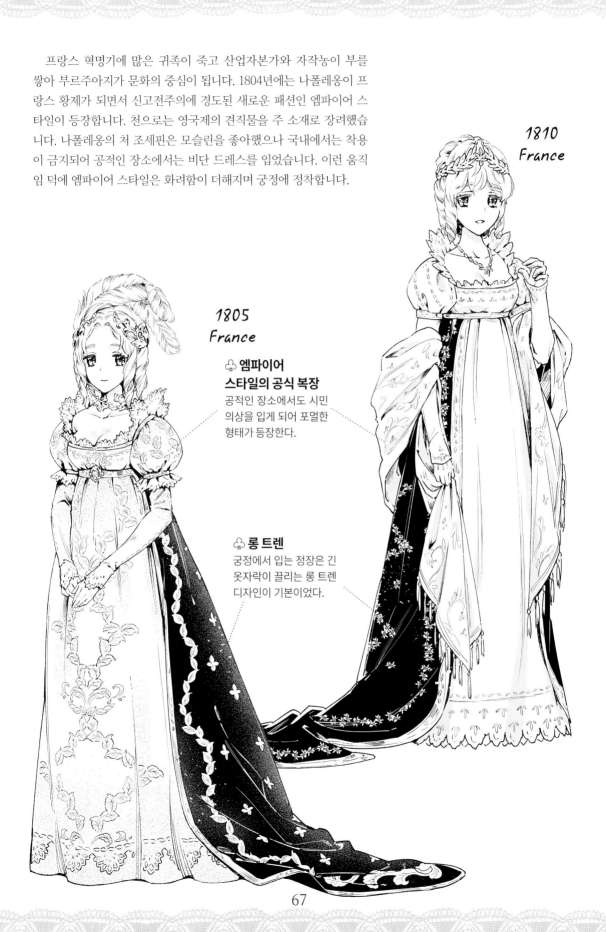

프랑스 혁명기에 많은 귀족이 죽고 산업자본가와 자작농이 부를 쌓아 부르주아지가 문화의 중심이 됩니다. 1804년에는 나폴레옹이 프랑스 황제가 되면서 신고전주의에 경도된 새로운 패션인 엠파이어 스타일이 등장합니다. 천으로는 영국제의 견직물을 주 소재로 장려했습니다. 나폴레옹의 처 조세핀은 모슬린을 좋아했으나 국내에서는 착용이 금지되어 공적인 장소에서는 비단 드레스를 입었습니다. 이런 움직임 덕에 엠파이어 스타일은 화려함이 더해지며 궁정에 정착합니다.

1810
France

1805
France

♣ 엠파이어
스타일의 공식 복장
공적인 장소에서도 시민 의상을 입게 되어 포멀한 형태가 등장한다.

♣ 롱 트렌
궁정에서 입는 정장은 긴 옷자락이 끌리는 롱 트렌 디자인이 기본이었다.

시민의 패션으로 몸을 감싸고 민주주의와 자유주의를 제창했지만, 귀국한 망명 귀족의 복권 등 특권층의 우대 정책이 펼쳐지면서 귀족 중심의 풍조로 돌아가게 되었습니다. 간결함에 무게를 두었던 슈미즈 드레스는 기후와 사회에 맞게 변화해서 긴 소매와 프릴 레이스가 등장합니다. 소품은 '레티큘'이라는 복주머니가 인기 있었습니다. 드레스가 날씬해지면서 주머니가 없어졌기 때문에 가방이 필요해진 것입니다.

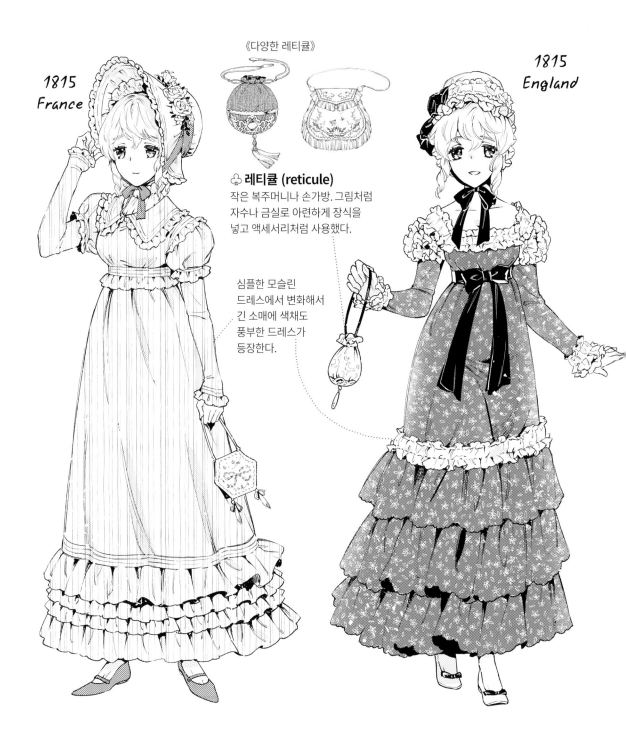

《다양한 레티큘》

1815
France

1815
England

♣ 레티큘 (reticule)
작은 복주머니나 손가방. 그림처럼 자수나 금실로 아련하게 장식을 넣고 액세서리처럼 사용했다.

심플한 모슬린 드레스에서 변화해서 긴 소매에 색채도 풍부한 드레스가 등장한다.

엠파이어 드레스는 방한에 문제가 있어 외투가 필요했는데, 하이웨이스트에 맞춘 짧은 재킷인 스펜서가 등장합니다. 영국의 스펜서 백작이 고안한 이 겉옷은 디자인도 방한성도 좋아서 바로 유행 물결을 탔습니다. 모자도 다양한 종류가 등장하는데, 앞에 챙이 달린 보닛이 주류가 되었습니다.

1814년 경, 나폴레옹 제국이 붕괴하면서 구 귀족들이 세력을 되찾습니다. 패션도 귀족적인 스타일로 변화해서 코르셋과 스커트 보정 속옷이 부활합니다.

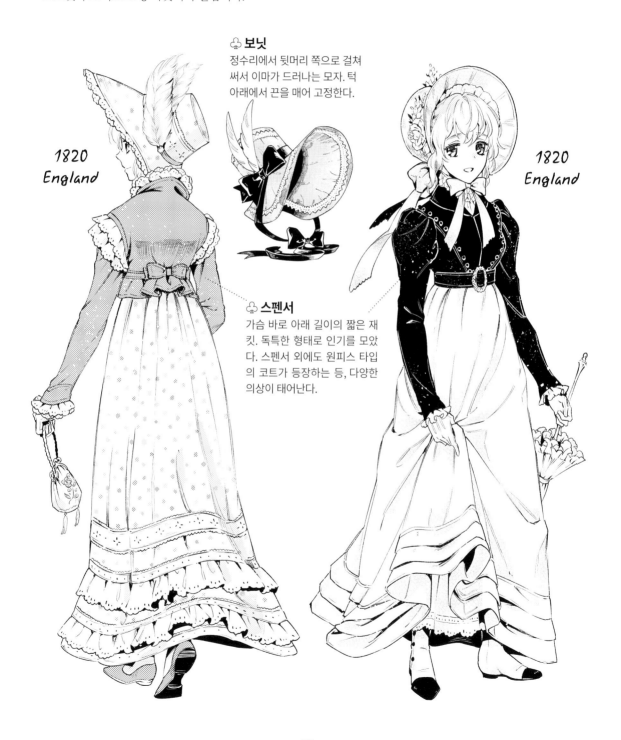

♣ 보닛
정수리에서 뒷머리 쪽으로 걸쳐 써서 이마가 드러나는 모자. 턱 아래에서 끈을 매어 고정한다.

1820
England

1820
England

♣ 스펜서
가슴 바로 아래 길이의 짧은 재킷. 독특한 형태로 인기를 모았다. 스펜서 외에도 원피스 타입의 코트가 등장하는 등, 다양한 의상이 태어난다.

《귀족 의상이 부흥한 시대》

19세기 전반

나폴레옹 제국의 붕괴와 더불어 유럽 각국은 빈 의정서에 조인합니다. 프랑스에서는 부르봉 왕조가 부활하였습니다. 복고왕정은 자유주의를 억누르고. 드레스도 귀족적인 호화로움을 되찾아서 날씬하면서도 풍성한 실루엣으로 변화합니다. 코르셋으로 허리를 조이고 페티코트를 입어 스커트를 부풀리는 귀족적인 패션이 다시 구축되었습니다.

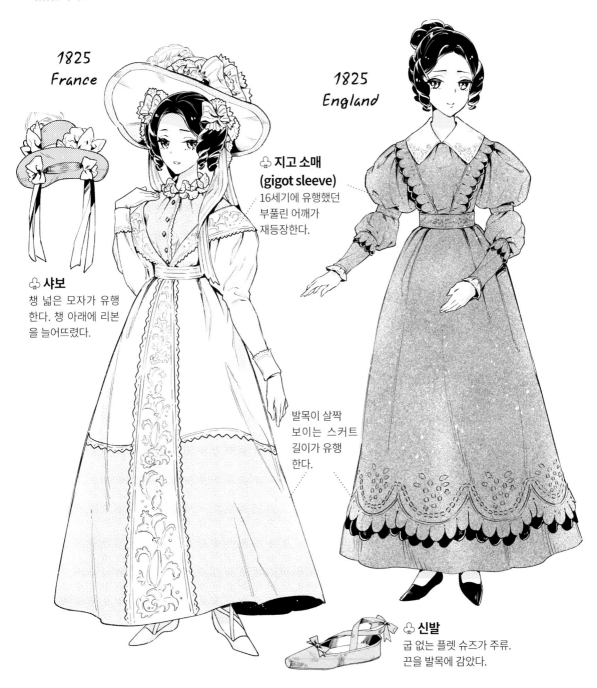

1825
France

1825
England

♣ 지고 소매
(gigot sleeve)
16세기에 유행했던
부풀린 어깨가
재등장한다.

♣ 샤보
챙 넓은 모자가 유행
한다. 챙 아래에 리본
을 늘어뜨렸다.

발목이 살짝
보이는 스커트
길이가 유행
한다.

♣ 신발
굽 없는 플렛 슈즈가 주류.
끈을 발목에 감았다.

70

1824년에 즉위한 샤를 10세는 귀족과 성직자의 특권을 보호하는 반동정치를 강행하고 민주주의를 억압했습니다. 이에 반발한 민중이 1830년에 7월 혁명을 일으켜 승리하고, 자유주의파 귀족인 루이 필립이 새로운 국왕으로 선출됩니다. 그는 '부르주아의 왕'이라 불렸으며 보다 부르주아지의 패션이 강화됩니다. 부르주아지는 귀족에 가까워지기 위해 호화로운 패션에 몸을 감싸고 사교계에 진입했습니다.

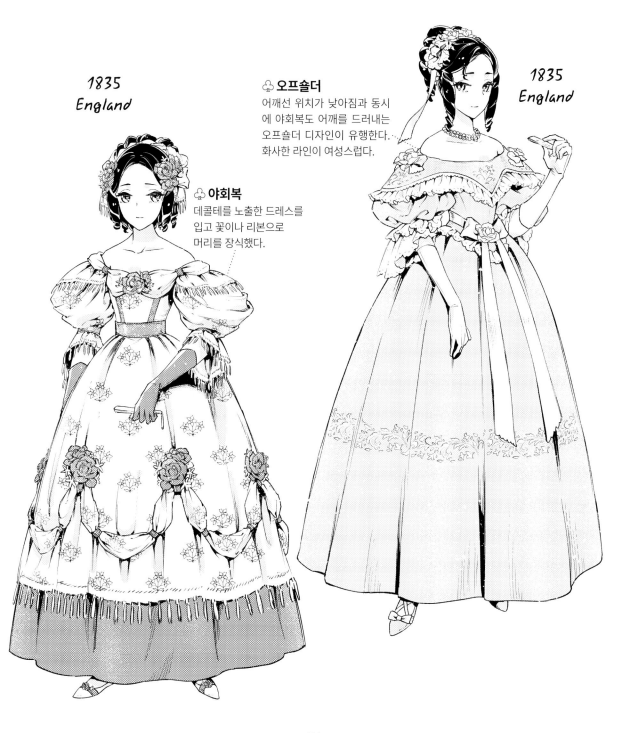

1835
England

♣ 오프숄더
어깨선 위치가 낮아짐과 동시에 야회복도 어깨를 드러내는 오프숄더 디자인이 유행한다. 화사한 라인이 여성스럽다.

♣ 야회복
데콜테를 노출한 드레스를 입고 꽃이나 리본으로 머리를 장식했다.

1835
England

부흥한 귀족 의상은 로맨티시즘의 영향을 받았습니다. 환상과 공상을 추구하는 로맨티시즘에서는 가련하고 약하고 노동과는 무관한 여성이 이상형이었습니다. 귀부인들은 순종적인 규수를 연출하기 위해 다시 코르셋으로 허리를 조입니다. 치마도 넓어지고 밸런스를 주기 위해 부풀린 지고 슬리브나 퍼프 슬리브도 등장합니다.

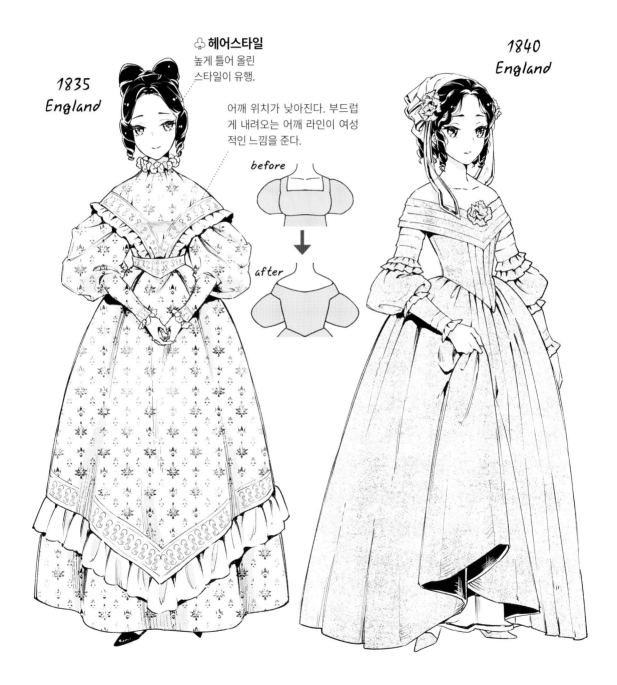

♣ 헤어스타일
높게 틀어 올린
스타일이 유행.

어깨 위치가 낮아진다. 부드럽게 내려오는 어깨 라인이 여성적인 느낌을 준다.

1835
England

1840
England

before

after

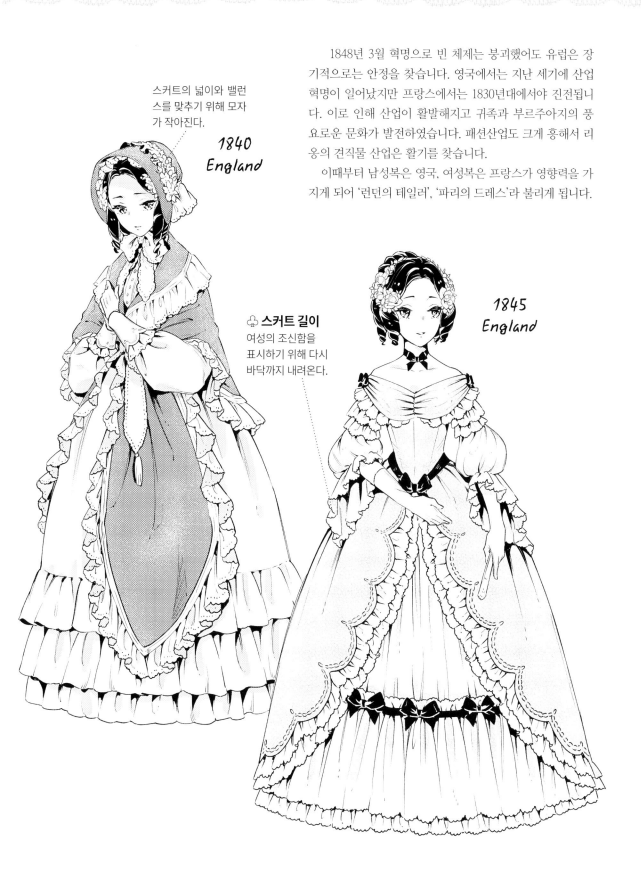

스커트의 넓이와 밸런
스를 맞추기 위해 모자
가 작아진다.

1840
England

♣ 스커트 길이
여성의 조신함을
표시하기 위해 다시
바닥까지 내려온다.

1845
England

1848년 3월 혁명으로 빈 체제는 붕괴했어도 유럽은 장
기적으로는 안정을 찾습니다. 영국에서는 지난 세기에 산업
혁명이 일어났지만 프랑스에서는 1830년대에서야 진전됩니
다. 이로 인해 산업이 활발해지고 귀족과 부르주아지의 풍
요로운 문화가 발전하였습니다. 패션산업도 크게 흥해서 리
옹의 견직물 산업은 활기를 찾습니다.

이때부터 남성복은 영국, 여성복은 프랑스가 영향력을 가
지게 되어 '런던의 테일러', '파리의 드레스'라 불리게 됩니다.

하이웨이스트가 포인트!
엠파이어 스타일 응용

하이웨이스트는 제복에도 판타지에도
잘 어울리는 실루엣입니다.

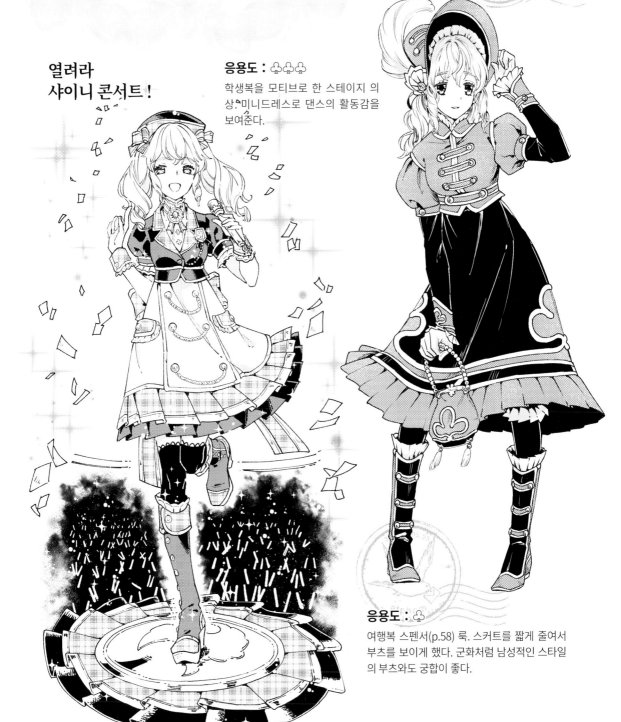

원더풀 저니

열려라
샤이니 콘서트!

응용도 : ♣♣♣

학생복을 모티브로 한 스테이지 의
상. 미니드레스로 댄스의 활동감을
보여준다.

응용도 : ♣

여행복 스펜서(p.58) 룩. 스커트를 짧게 줄여서
부츠를 보이게 했다. 군화처럼 남성적인 스타일
의 부츠와도 궁합이 좋다.

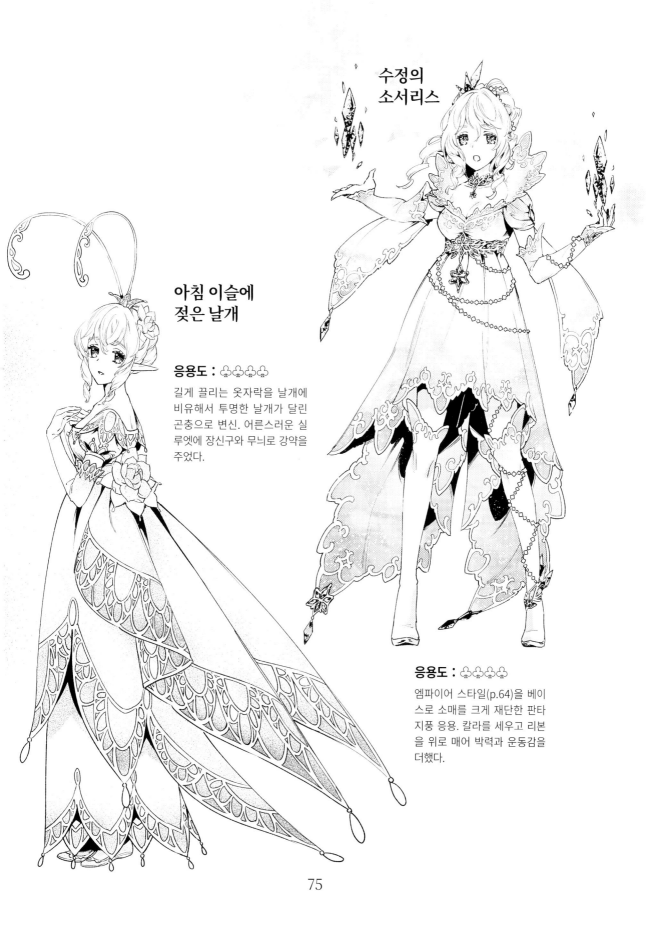

수정의
소서리스

아침 이슬에
젖은 날개

응용도 : ♧♧♧♧

길게 끌리는 옷자락을 날개에
비유해서 투명한 날개가 달린
곤충으로 변신. 어른스러운 실
루엣에 장신구와 무늬로 강약을
주었다.

응용도 : ♧♧♧♧

엠파이어 스타일(p.64)을 베이
스로 소매를 크게 재단한 판타
지풍 응용. 칼라를 세우고 리본
을 위로 매어 박력과 운동감을
더했다.

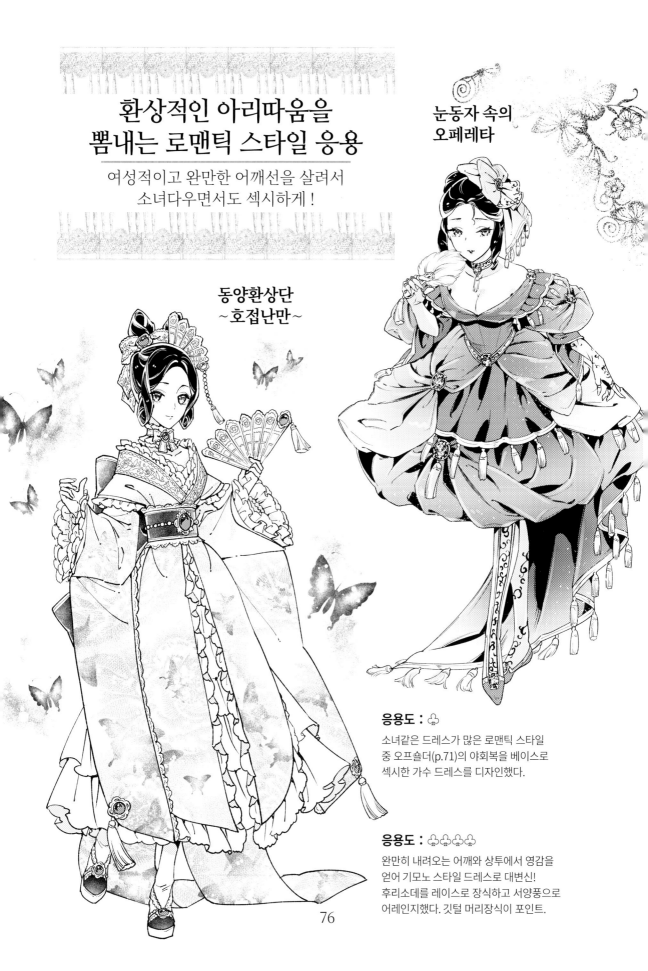

환상적인 아리따움을 뽐내는 로맨틱 스타일 응용

여성적이고 완만한 어깨선을 살려서 소녀다우면서도 섹시하게!

눈동자 속의 오페레타

동양환상단 ~호접난만~

응용도 : ♣

소녀같은 드레스가 많은 로맨틱 스타일 중 오프숄더(p.71)의 야회복을 베이스로 섹시한 가수 드레스를 디자인했다.

응용도 : ♣♣♣♣

완만히 내려오는 어깨와 상투에서 영감을 얻어 기모노 스타일 드레스로 대변신! 후리소데를 레이스로 장식하고 서양풍으로 어레인지했다. 깃털 머리장식이 포인트.

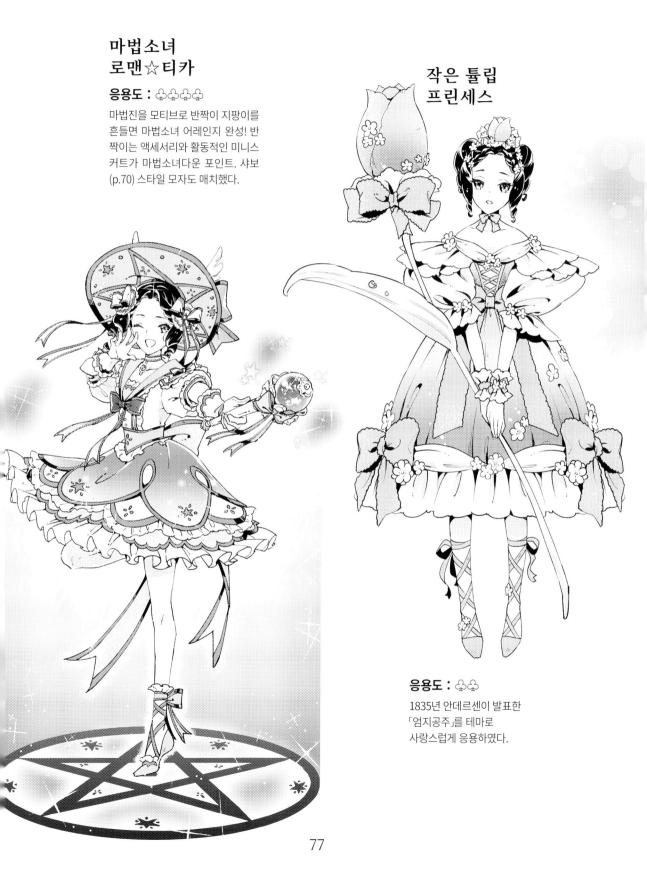

마법소녀
로맨☆티카

응용도 : ♧♧♧♧♧

마법진을 모티브로 반짝이 지팡이를
흔들면 마법소녀 어레인지 완성! 반
짝이는 액세서리와 활동적인 미니스
커트가 마법소녀다운 포인트. 샤보
(p.70) 스타일 모자도 매치했다.

작은 튤립
프린세스

응용도 : ♧♧♧

1835년 안데르센이 발표한
「엄지공주」를 테마로
사랑스럽게 응용하였다.

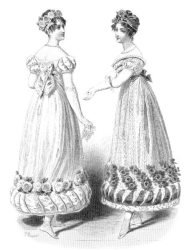
🖤 흰 슈미즈 드레스(1819년)

Column

귀부인의 드레스는
어째서 색채가 화려할까

풀로 물들인 천은 색이 옅은 것처럼, 자연 염료를 사용하던 시대에는 천을 화사하게 염색하기가 어려웠습니다. 고대의 보라색은 조개 분비물로 물들이고 중세의 자주색은 연지벌레로 물들였는데, 화려한 빨간색을 내고 색도 빠지지 않는 염료였습니다. 붉은 천은 비싸서 권력자의 옷이 되었습니다. 붉은색 뿐 아니라 짙은 색은 귀족만 입도록 허락되었습니다. 귀족이 입는 남색 모직물은 몇 번이나 염색해서 짙게 물들인 고급품이었습니다. 후에 재봉사를 그레젯, 즉 회색 여성이라 불렀는데, 서민은 색이 들어간 옷은 입을 수 없었기 때문입니다.

오랫동안 청빈을 상징하던 검정이 최고로 세련된 색이 된 것은 중세 말기입니다. 사치금지령으로 검은색이 권장되고 진한 검정색을 들이는 방법이 발달했기 때문입니다만, 검정이 나타내는 우울하고 차분한 느낌에 공감하는 시대 분위기도 있었습니다. 그리고 16세기의 프로테스탄트 윤리의 영향으로 검은 옷을 입은 것이 결정적이었습니다. 짙은 색은 도덕적이고 화사한 색은 부도덕하다는 색채 이론도 나왔습니다. 16, 17세기에는 도덕적인 색으로 권장된 검은 옷을 입은 귀부인의 초상화를 많이 그렸습니다.

18세기까지는 색으로 남녀를 구분하지 않았으나 산업화를 거치며 색에 젠더가 나타납니다. 남성은 근면해 보이고 경제력을 과시하지 않는 검정을 입었습니다. 반면 여성은 가정을 지키는 천사 역할이 투사되었고, 19세기 초의 청순한 흰 슈미즈 드레스가 상징적이었습니다. 그리고 사교의 장에 여성이 호사스러운 드레스를 입는 이유는 아내의 의상이 남자의 경제력을 나타냈기 때문입니다. 귀족이 호화로운 직물과 보석으로 권위를 표시한 것처럼 근대에는 여성의 옷차림이 남편의 지위를 나타냈습니다.

단, 검은 옷의 남자와 화려한 옷을 입은 여자의 대조는 여성 멸시의 관념도 더해져 색을 문명에 반하는 야만, 서양의 지성에 반대되는 동양의 관능성, 또한 이성적인 남성에 반대되는 감정적인 여성의 심볼이 되어 색을 약자와 결부하는 관념이 자라났습니다. 화사한 색을 한 귀부인의 복장 배후에는 여성을 멸시하는 남성의 시선이 숨겨져 있었습니다.

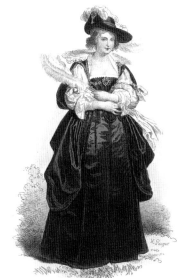
🖤 검은 드레스(1630년)

※ 그림 출처 : 마르사 「포케의 패션 화집」 발췌

78

4章
19세기 후반 ～ 20세기 초
1850 ～ 1930

급속한 산업 발달과 사회의 변화로 패션도 빠르게 변화했다.
귀부인의 드레스가 마지막으로 빛나던 시대…

1850

19세기 후반 ～ 20세기 초반

1851　**영국에서 제 1회 만국박람회가 개최됨**

크리놀린 스타일의 유행

미싱이 처음으로 등장하다

1858　크리놀린이 최고로 커진다

철도 등 교통기관이 발달

1861-65　**미국 남북전쟁**

버슬 스타일의 유행

1890

다시금 큰 소매가 등장

S자 실루엣이 유행

아르 누보 양식이 대세가 된다

1900

1900　**파리 만국박람회에서 가와카미 사다얏코가 공연**

재패니즘 패션이 유행한다

1906　헬레닉 스타일이 등장

오리엔탈 스타일이 유행

1914-18　**제 1차 세계대전**

브래지어가 보급되기 시작한다

스커트가 짧아짐

아르 데코 양식의 인기가 높아지다

가르손느 룩이 등장

1929　**세계대공황**

크리놀린 스타일 : 기본형 (19세기 후반 전기)

1850-1870 《앞모습》

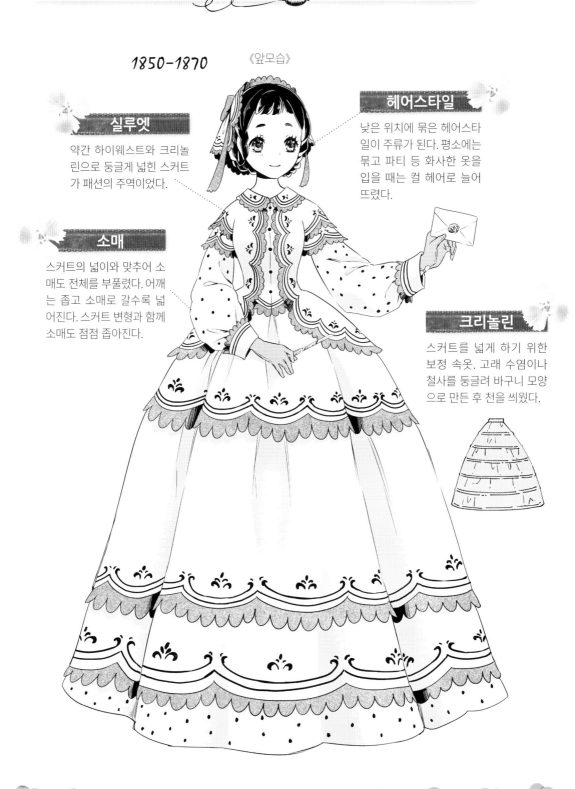

실루엣
약간 하이웨스트와 크리놀린으로 둥글게 넓힌 스커트가 패션의 주역이었다.

소매
스커트의 넓이와 맞추어 소매도 전체를 부풀렸다. 어깨는 좁고 소매로 갈수록 넓어진다. 스커트 변형과 함께 소매도 점점 좁아진다.

헤어스타일
낮은 위치에 묶은 헤어스타일이 주류가 된다. 평소에는 묶고 파티 등 화사한 옷을 입을 때는 컬 헤어로 늘어뜨렸다.

크리놀린
스커트를 넓게 하기 위한 보정 속옷. 고래 수염이나 철사를 둥글려 바구니 모양으로 만든 후 천을 씌웠다.

《뒷모습》

크리놀린은 연대에 따라 크기와 실루엣이 변합니다.
그 변화를 모아 보았습니다.

헤드 피스

모자를 쓰지 않을 때도
천으로 머리를 장식했다.

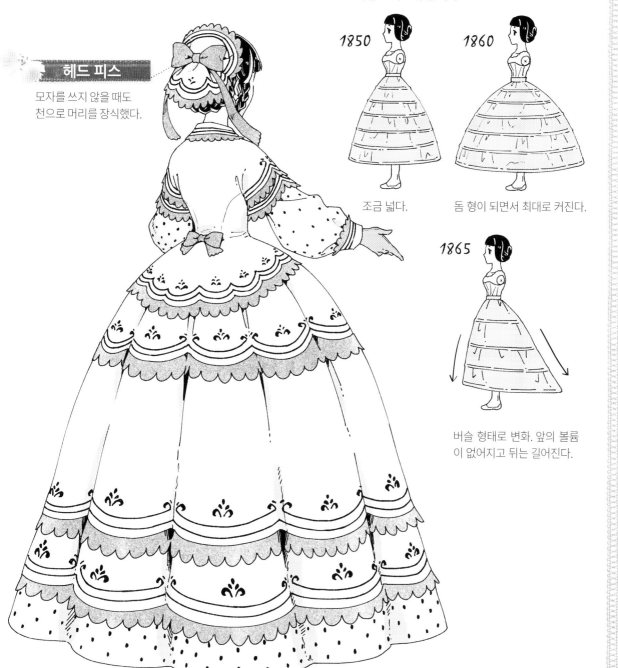

1850

조금 넓다.

1860

돔 형이 되면서 최대로 커진다.

1865

버슬 형태로 변화. 앞의 볼륨
이 없어지고 뒤는 길어진다.

19세기 후반 (전기)

1850년경 유행한 크리놀린 스타일(p.80)은 그림처럼 넓은 스커트가 특징입니다. 이 무렵 구부린 고래 수염이나 철사를 사용해서 치마 모양을 잡아 주는 '크리놀린'이 보급됩니다. 금속과 직물 산업의 발전이 이 실루엣을 만든 것입니다.

당시에는 '노동과는 무관한 규수'가 이상적인 여성상이었습니다. 여성이 일하는 것을 상스럽게 여기는 풍조 때문에 이렇게 움직이기 불편한 드레스여도 문제가 없었습니다.

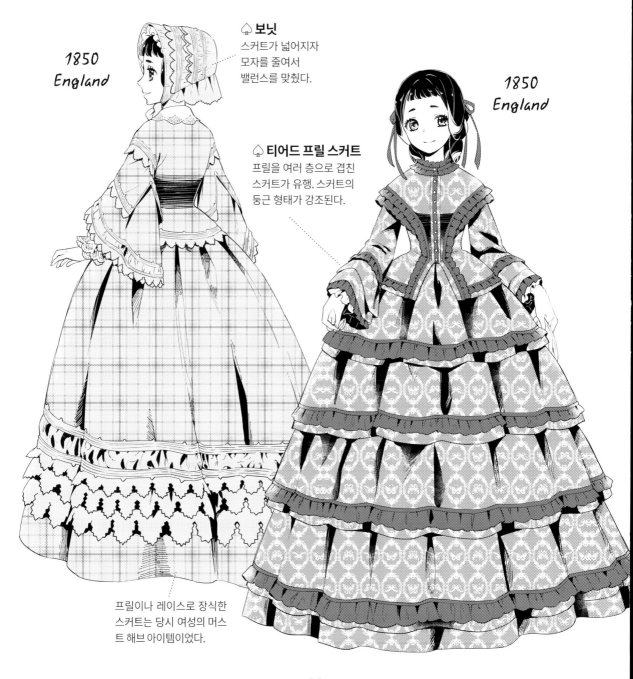

1850
England

♠ **보닛**
스커트가 넓어지자
모자를 줄여서
밸런스를 맞췄다.

♣ **티어드 프릴 스커트**
프릴을 여러 층으로 겹친
스커트가 유행. 스커트의
둥근 형태가 강조된다.

1850
England

프릴이나 레이스로 장식한
스커트는 당시 여성의 머스
트 해브 아이템이었다.

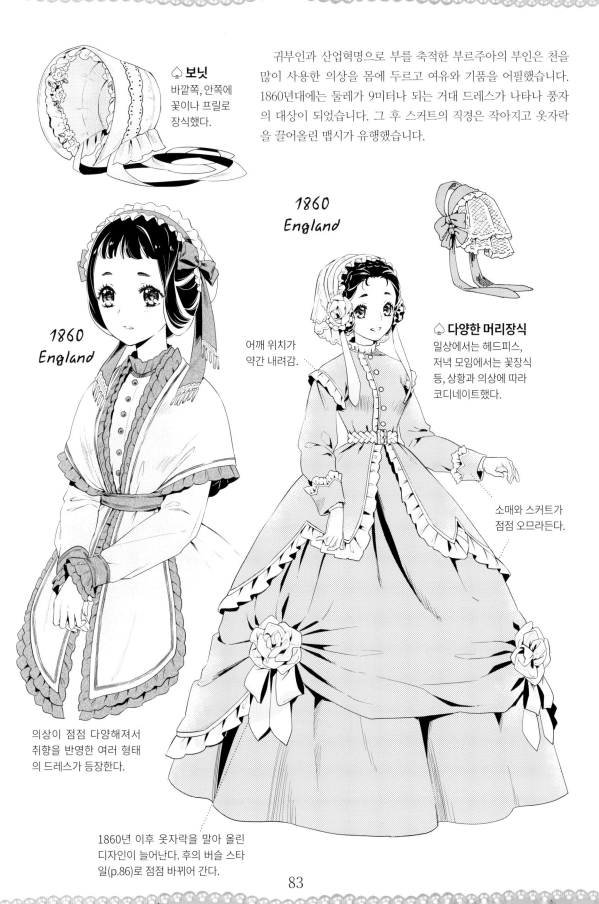

♤ **보닛**
바깥쪽, 안쪽에 꽃이나 프릴로 장식했다.

귀부인과 산업혁명으로 부를 축적한 부르주아의 부인은 천을 많이 사용한 의상을 몸에 두르고 여유와 기품을 어필했습니다. 1860년대에는 둘레가 9미터나 되는 거대 드레스가 나타나 풍자의 대상이 되었습니다. 그 후 스커트의 직경은 작아지고 옷자락을 끌어올린 맵시가 유행했습니다.

1860 England

1860 England

♤ **다양한 머리장식**
일상에서는 헤드피스, 저녁 모임에서는 꽃장식 등, 상황과 의상에 따라 코디네이트했다.

어깨 위치가 약간 내려감.

소매와 스커트가 점점 오므라든다.

의상이 점점 다양해져서 취향을 반영한 여러 형태의 드레스가 등장한다.

1860년 이후 옷자락을 말아 올린 디자인이 늘어난다. 후의 버슬 스타일(p.86)로 점점 바뀌어 간다.

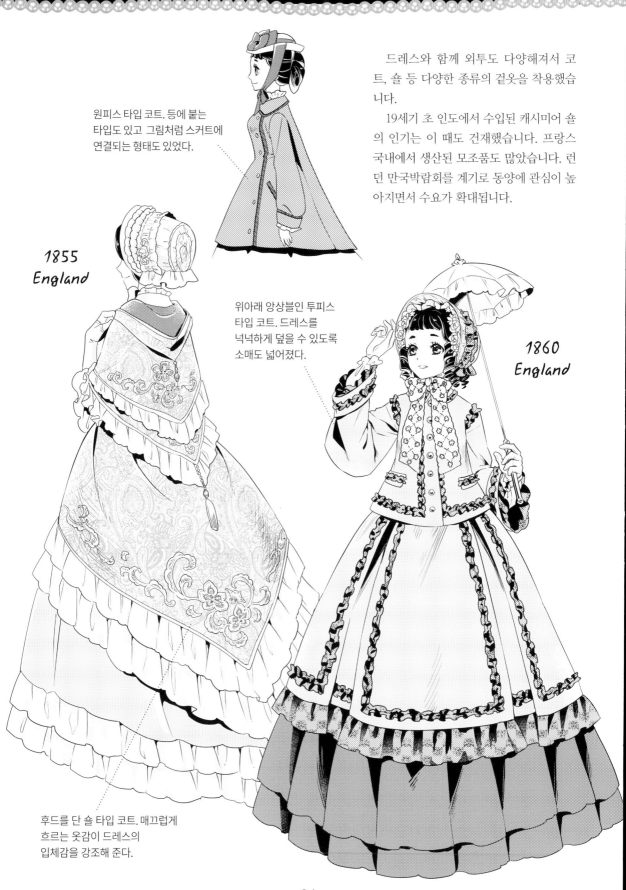

원피스 타입 코트. 등에 붙는
타입도 있고 그림처럼 스커트에
연결되는 형태도 있었다.

드레스와 함께 외투도 다양해져서 코트, 숄 등 다양한 종류의 겉옷을 착용했습니다.

19세기 초 인도에서 수입된 캐시미어 숄의 인기는 이 때도 건재했습니다. 프랑스 국내에서 생산된 모조품도 많았습니다. 런던 만국박람회를 계기로 동양에 관심이 높아지면서 수요가 확대됩니다.

1855
England

위아래 앙상블인 투피스
타입 코트. 드레스를
넉넉하게 덮을 수 있도록
소매도 넓어졌다.

1860
England

후드를 단 숄 타입 코트. 매끄럽게
흐르는 옷감이 드레스의
입체감을 강조해 준다.

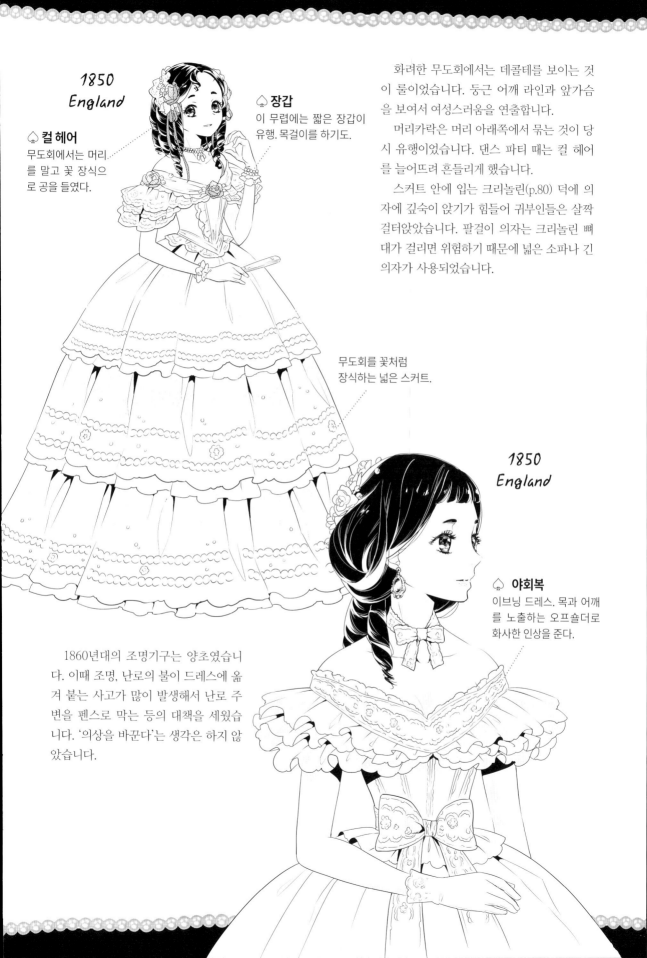

1850
England

♠ 장갑
이 무렵에는 짧은 장갑이
유행. 목걸이를 하기도.

♠ 컬 헤어
무도회에서는 머리
를 말고 꽃 장식으
로 공을 들였다.

화려한 무도회에서는 데콜테를 보이는 것
이 룰이었습니다. 둥근 어깨 라인과 앞가슴
을 보여서 여성스러움을 연출합니다.

머리카락은 머리 아래쪽에서 묶는 것이 당
시 유행이었습니다. 댄스 파티 때는 컬 헤어
를 늘어뜨려 흔들리게 했습니다.

스커트 안에 입는 크리놀린(p.80) 덕에 의
자에 깊숙이 앉기가 힘들어 귀부인들은 살짝
걸터앉았습니다. 팔걸이 의자는 크리놀린 뼈
대가 걸리면 위험하기 때문에 넓은 소파나 긴
의자가 사용되었습니다.

무도회를 꽃처럼
장식하는 넓은 스커트.

1850
England

♠ 야회복
이브닝 드레스. 목과 어깨
를 노출하는 오프숄더로
화사한 인상을 준다.

1860년대의 조명기구는 양초였습니
다. 이때 조명, 난로의 불이 드레스에 옮
겨 붙는 사고가 많이 발생해서 난로 주
변을 펜스로 막는 등의 대책을 세웠습니
다. '의상을 바꾼다'는 생각은 하지 않
았습니다.

버슬 스타일 : 기본형 (19세기 후반 후기)

《앞모습》

1870-1890

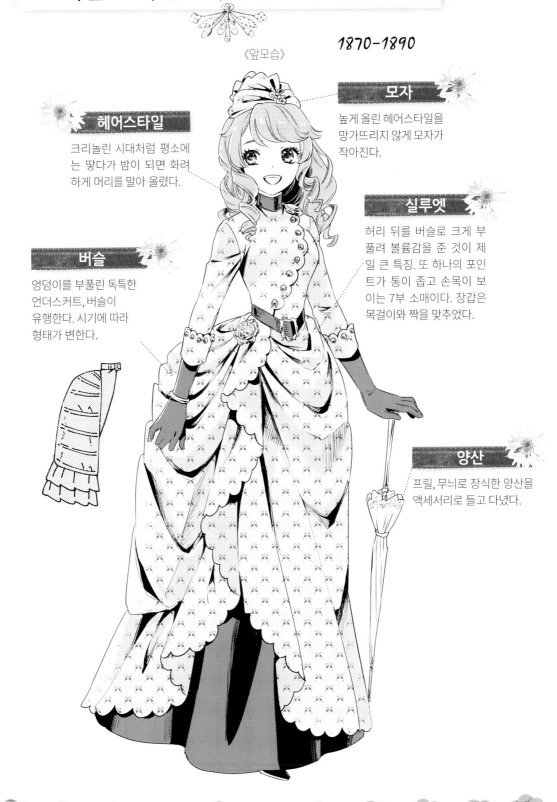

헤어스타일

크리놀린 시대처럼 평소에 는 땋다가 밤이 되면 화려 하게 머리를 말아 올렸다.

모자

높게 올린 헤어스타일을 망가뜨리지 않게 모자가 작아진다.

실루엣

허리 뒤를 버슬로 크게 부 풀려 볼륨감을 준 것이 제 일 큰 특징. 또 하나의 포인 트가 통이 좁고 손목이 보 이는 7부 소매이다. 장갑은 목걸이와 짝을 맞추었다.

버슬

엉덩이를 부풀린 독특한 언더스커트, 버슬이 유행한다. 시기에 따라 형태가 변한다.

양산

프릴, 무늬로 장식한 양산을 액세서리로 들고 다녔다.

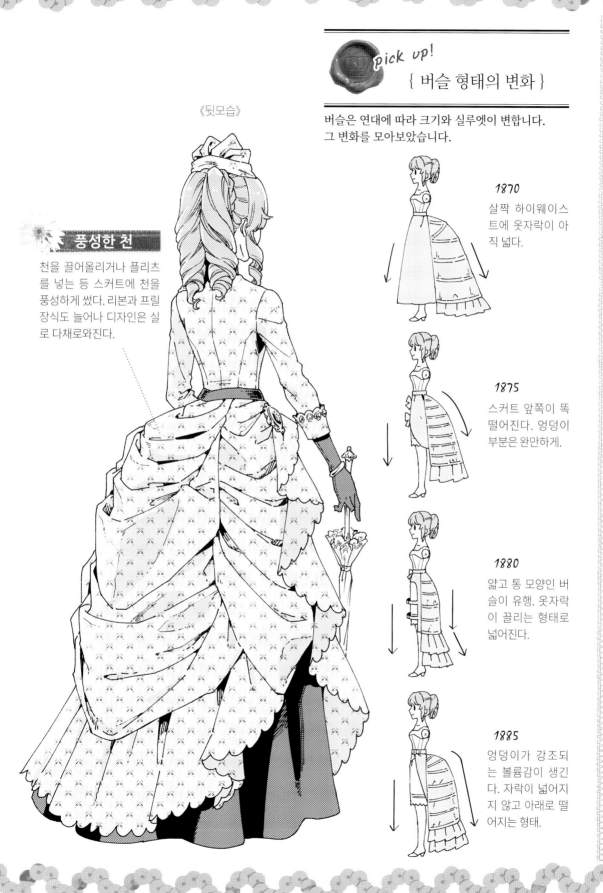

《뒷모습》

풍성한 천

천을 끌어올리거나 플리츠를 넣는 등 스커트에 천을 풍성하게 썼다. 리본과 프릴 장식도 늘어나 디자인은 실로 다채로와진다.

Pick up!
{ 버슬 형태의 변화 }

버슬은 연대에 따라 크기와 실루엣이 변합니다. 그 변화를 모아보았습니다.

1870
살짝 하이웨이스트에 옷자락이 아직 넓다.

1875
스커트 앞쪽이 뚝 떨어진다. 엉덩이 부분은 완만하게.

1880
얇고 통 모양인 버슬이 유행. 옷자락이 끌리는 형태로 넓어진다.

1885
엉덩이가 강조되는 볼륨감이 생긴다. 자락이 넓어지지 않고 아래로 떨어지는 형태.

《산업혁명기의 화려한 차림새》

19세기 후반(후기)

1860년대 말부터 스커트 앞쪽이 평평해지고 허리 뒤는 천을 포개어 부풀린 형태로 변화하였습니다. 이 라인을 만드는 속옷이 '버슬'이고 여러 재료로 만들어졌습니다. 충전재를 쓰기도 했고, 크리놀린처럼 테를 허리에 대기도 하면서 실루엣을 만들었습니다. 버슬 스타일 시기에도 유행이 매우 빨리 바뀌며 많은 베리에이션의 버슬이 생겨납니다. 참고로 일본 로쿠메이칸 시대의 드레스는 이 버슬 스타일입니다.

1875
England

버슬의 중심이 조금 아래로. 힙 부분이 완만하다.

1870
England

모자 디자인도 여러 종류가 있었지만 챙이 좁고 정수리에 얹는 형태가 주류였다.

버슬 스타일 초기는 소매가 넓고 옷자락이 부푼 상태였다. 크리놀린의 영향이 남아 있다.

♠ 롱 트렌
스커트의 뒷자락이 길어진다. 옷자락을 손으로 들고 우아하게 걸었다.

의복산업도 기계화가 진행되어 기성복이 출현합니다. 이에 지지 않고자 오트 쿠튀르에서는 천을 더욱 과장되게 사용했습니다. 프릴, 레이스를 몇 겹이나 겹치고 스커트에 세 종류 이상의 천을 사용하는 등, 화려하고 호사스러운 드레스가 다수 등장합니다. 이때 이후 프릴과 레이스는 점점 적어지고 전체적인 천의 흐름을 보여주는 대담한 버슬로 변화합니다.

버슬의 중심이 더 내려간다. 날씬한 대롱 형태가 되어 작은 프릴, 레이스가 의상을 장식한다.

버슬에는 작은 장식이 사라지고 대담한 디자인으로 변한다. 엉덩이를 부풀린 형태가 부활한다.

♠ **행커치프 드레스**
손수건 가운데를 잡고 펼칠 때처럼 네 귀퉁이가 들쭉날쭉하게 펼쳐지는 것 같은 드레스. 귀퉁이 천을 여러 겹 겹친 형태가 유행했다.

버슬은 거대한 천을 여러 차례 접어 볼륨감을 주었다.

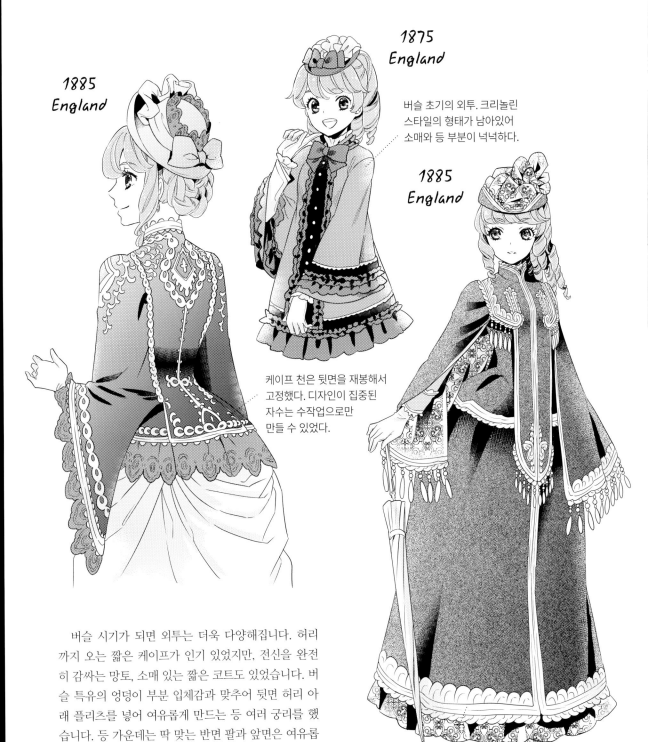

1885
England

1875
England

버슬 초기의 외투. 크리놀린
스타일의 형태가 남아있어
소매와 등 부분이 넉넉하다.

1885
England

케이프 천은 뒷면을 재봉해서
고정했다. 디자인이 집중된
자수는 수작업으로만
만들 수 있었다.

버슬 시기가 되면 외투는 더욱 다양해집니다. 허리까지 오는 짧은 케이프가 인기 있었지만, 전신을 완전히 감싸는 망토, 소매 있는 짧은 코트도 있었습니다. 버슬 특유의 엉덩이 부분 입체감과 맞추어 뒷면 허리 아래 플리츠를 넣어 여유롭게 만드는 등 여러 궁리를 했습니다. 등 가운데는 딱 맞는 반면 팔과 앞면은 여유롭게 흐르는 디자인이 인상적입니다.

원피스형 외투의 예시. 양산과 모자는
외출 할 때 필수품이었다.

야회복에도 버슬이 반영되었습니다. 퍼프 소매는 작아지고 웨이스트 위치를 내려서 가는 허리를 강조하게 되었습니다.

이후 버슬의 장식이 간소화되고 전체의 실루엣을 보이는 방향으로 변화됩니다.

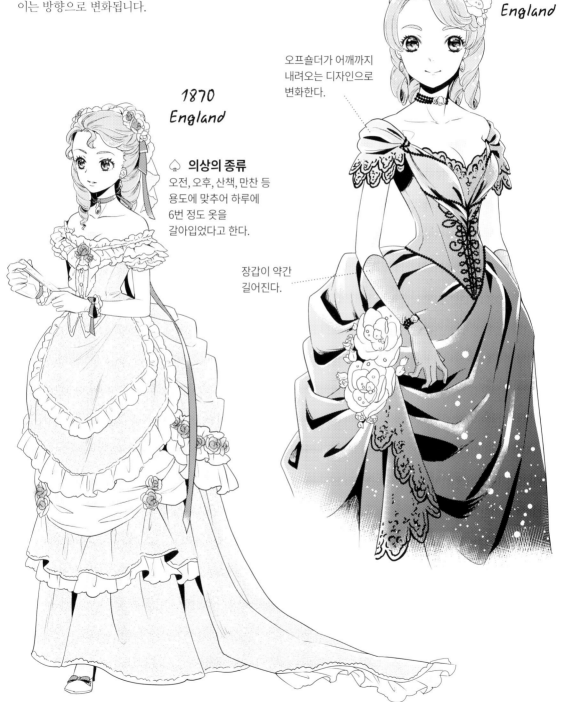

1885
England

오프숄더가 어깨까지
내려오는 디자인으로
변화한다.

1870
England

♠ **의상의 종류**
오전, 오후, 산책, 만찬 등
용도에 맞추어 하루에
6번 정도 옷을
갈아입었다고 한다.

장갑이 약간
길어진다.

소녀풍 실루엣을 살린 크리놀린의 다양한 응용

넓은 스커트로 소녀처럼 사랑스러운
크리놀린의 응용법을 소개합니다.

고성에 사는 옛 요정

응용도 : ♤

콘셉트는 고성의 요정이고 날개를 숄로 표현했다.
경쾌한 프릴과 자수를 많이 사용해서 여차 하면
사라질 듯이 덧없고 환상적인 이미지를 보여준다.

응용도 : ♤♤

큐트한 전원풍 메이드를 이미지로,
영국 스트라이프 무늬를 채용했다.
니삭스로 다리를 감춰 청순한 인상
으로 마무리했다.

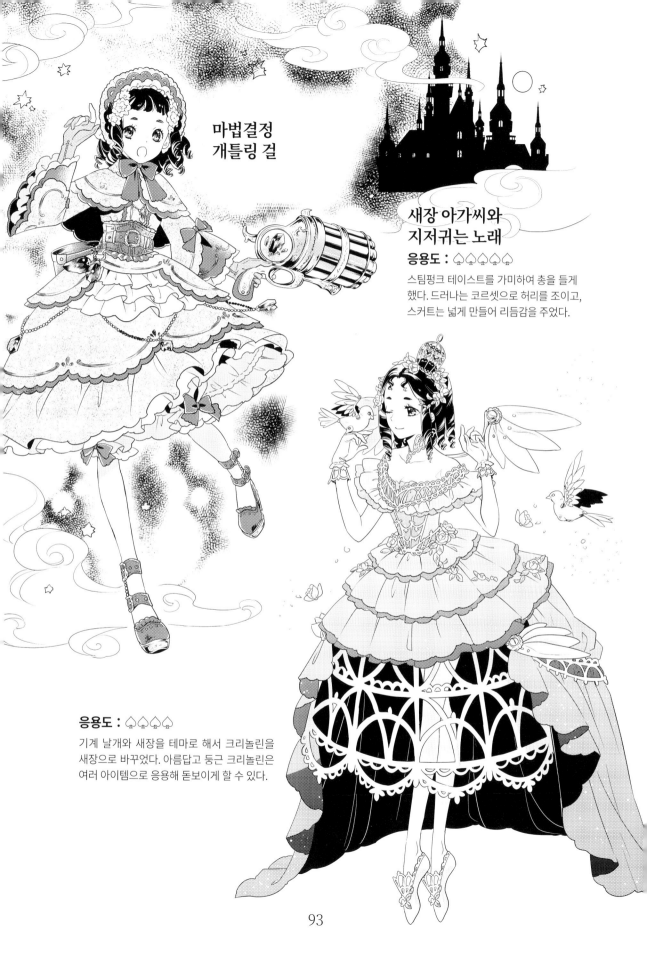

마법결정
개틀링 걸

새장 아가씨와
지저귀는 노래

응용도 : ♠♠♠♠♠

스팀펑크 테이스트를 가미하여 총을 들게
했다. 드러나는 코르셋으로 허리를 조이고,
스커트는 넓게 만들어 리듬감을 주었다.

응용도 : ♠♠♠♠

기계 날개와 새장을 테마로 해서 크리놀린을
새장으로 바꾸었다. 아름답고 둥근 크리놀린은
여러 아이템으로 응용해 돋보이게 할 수 있다.

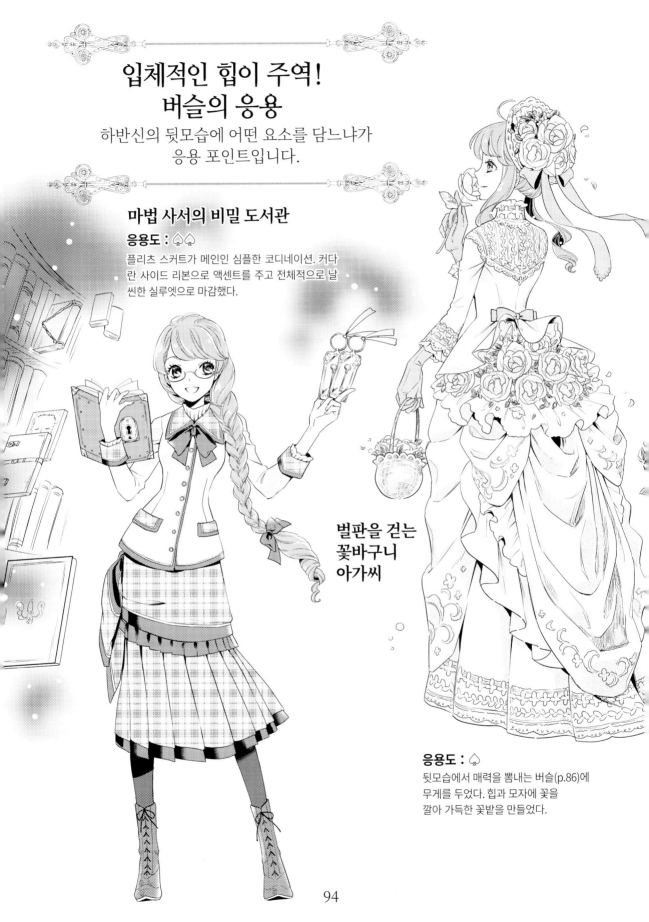

입체적인 힙이 주역!
버슬의 응용

하반신의 뒷모습에 어떤 요소를 담느냐가
응용 포인트입니다.

마법 사서의 비밀 도서관

응용도 : ♠♠

플리츠 스커트가 메인인 심플한 코디네이션. 커다
란 사이드 리본으로 액센트를 주고 전체적으로 날
씬한 실루엣으로 마감했다.

**벌판을 걷는
꽃바구니
아가씨**

응용도 : ♠

뒷모습에서 매력을 뽐내는 버슬(p.86)에
무게를 두었다. 힙과 모자에 꽃을
깔아 가득한 꽃밭을 만들었다.

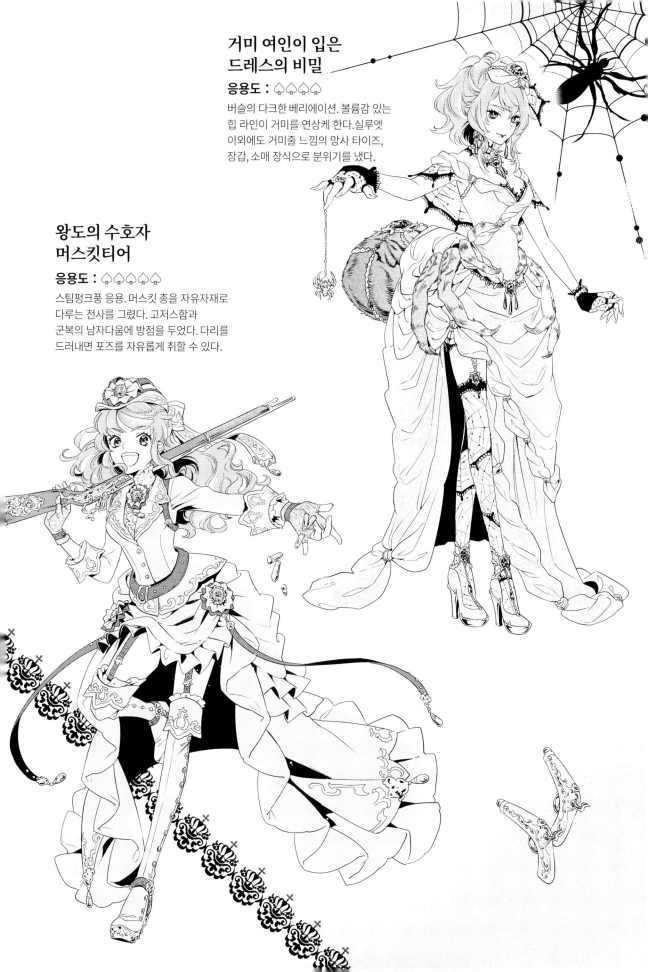

거미 여인이 입은 드레스의 비밀

응용도 : ♤♤♤♤

버슬의 다크한 베리에이션. 볼륨감 있는 힙 라인이 거미를 연상케 한다.실루엣 이외에도 거미줄 느낌의 망사 타이즈, 장갑, 소매 장식으로 분위기를 냈다.

왕도의 수호자 머스킷티어

응용도 : ♤♤♤♤♤

스팀펑크풍 응용. 머스킷 총을 자유자재로 다루는 전사를 그렸다. 고저스함과 군복의 남자다움에 방점을 두었다. 다리를 드러내면 포즈를 자유롭게 취할 수 있다.

아르 누보 스타일 : 기본형 (19세기 말)

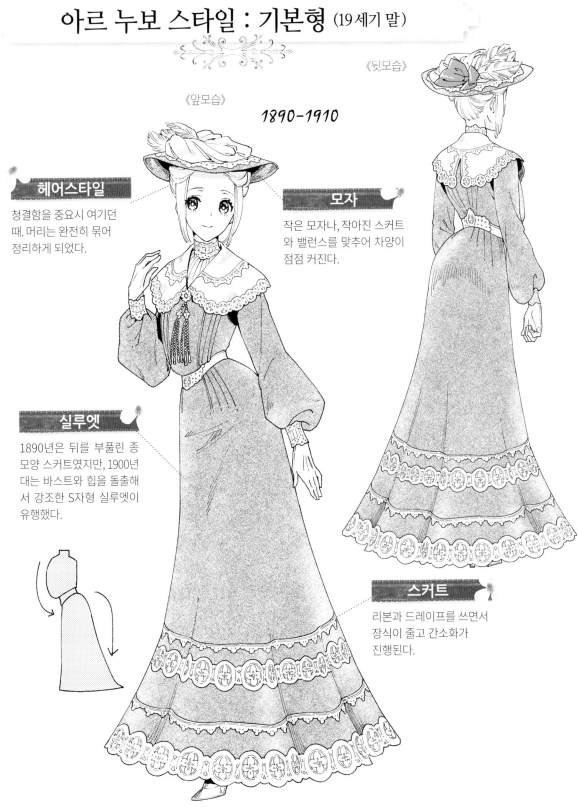

《뒷모습》

《앞모습》

1890-1910

헤어스타일

청결함을 중요시 여기던 때. 머리는 완전히 묶어 정리하게 되었다.

모자

작은 모자나, 작아진 스커트와 밸런스를 맞추어 차양이 점점 커진다.

실루엣

1890년은 뒤를 부풀린 종 모양 스커트였지만, 1900년대는 바스트와 힙을 돌출해서 강조한 S자형 실루엣이 유행했다.

스커트

리본과 드레이프를 쓰면서 장식이 줄고 간소화가 진행된다.

아르 데코 스타일 : 기본형 (20세기 초)

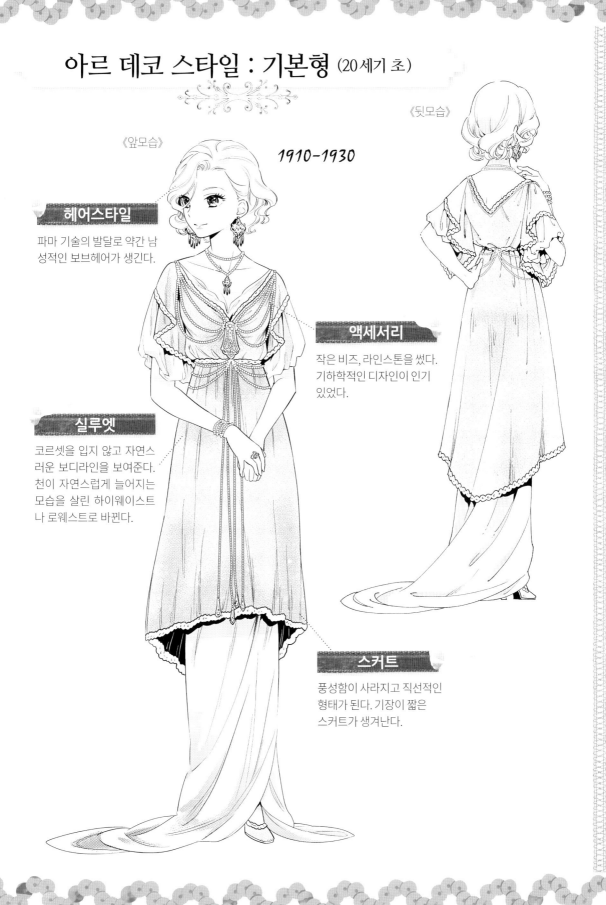

《앞모습》

1910-1930

《뒷모습》

헤어스타일

파마 기술의 발달로 약간 남성적인 보브헤어가 생긴다.

실루엣

코르셋을 입지 않고 자연스러운 보디라인을 보여준다. 천이 자연스럽게 늘어지는 모습을 살린 하이웨이스트나 로웨스트로 바뀐다.

액세서리

작은 비즈, 라인스톤을 썼다. 기하학적인 디자인이 인기 있었다.

스커트

풍성함이 사라지고 직선적인 형태가 된다. 기장이 짧은 스커트가 생겨난다.

19세기 말

자동차와 비행기가 등장한 1890년대. 드레스는 지나친 장식을 걷어내어 움직이기 쉽고 실용적인 형태로 변합니다. 스커트는 계속 간소화되어 기본 천은 1장으로 만들었습니다. 그 반면 소매와 어깨는 크게 부풀고 상반신으로 중심이 이동합니다. 부푼 소매는 영어로 레그 오브 머튼 슬리브(양다리 소매), 프랑스어로는 지고 소매라 불렸습니다. 실루엣에 강약을 주기 위해 코르셋으로 강하게 허리를 조였습니다.

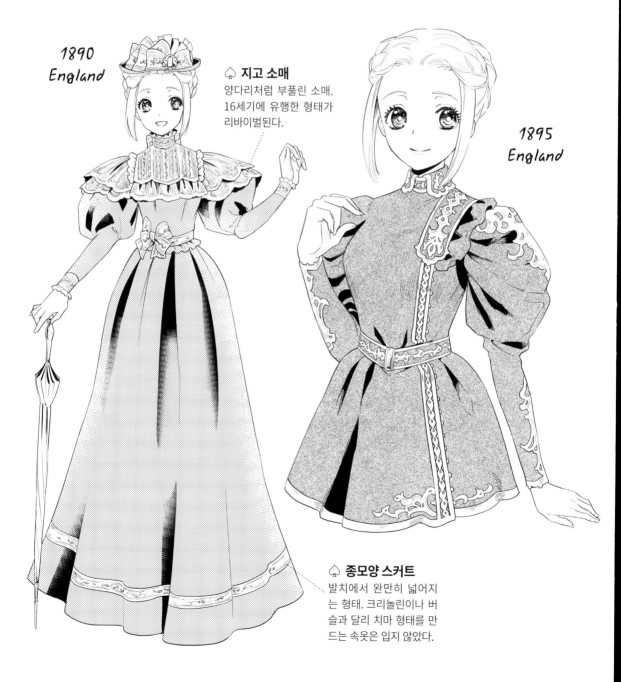

1890
England

♠ **지고 소매**
양다리처럼 부풀린 소매.
16세기에 유행한 형태가
리바이벌된다.

1895
England

♠ **종모양 스커트**
발치에서 완만히 넓어지
는 형태. 크리놀린이나 버
슬과 달리 치마 형태를 만
드는 속옷은 입지 않았다.

지고 소매의 유행 다음에는 S자 실루엣입니다. 부풀
린 어깨가 사라지고 코르셋으로 허리와 힙을 돌출한
체형이 됩니다. 옆에서 보면 S자로 보여서 그런 이름이
붙었습니다.

동시대 구미열강에서 유행한 아르 누보(신예술)의
곡선적이고 유려한 조형에 영향 받아 곡선적인 라인과
화초 장식이 만들어집니다.

1900
England

1900
England

배 앞쪽에 천을 느슨하게
모으고 소매도 자연스레
늘어뜨린 형태가 된다.

♤ **머메이드 라인 스커트**
인어 다리처럼 무릎 아래에서
퍼지는 스커트가 유행.

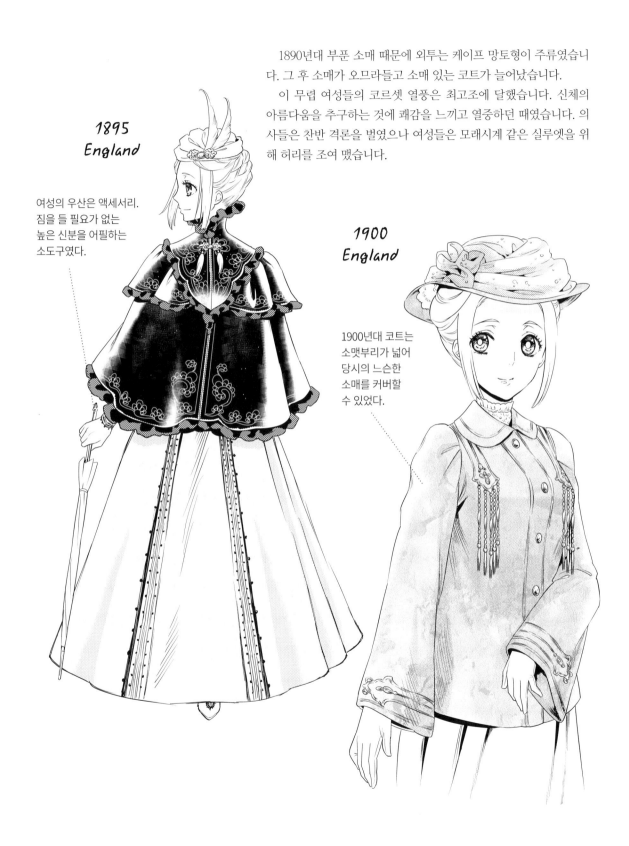

1890년대 부푼 소매 때문에 외투는 케이프 망토형이 주류였습니다. 그 후 소매가 오므라들고 소매 있는 코트가 늘어났습니다.

이 무렵 여성들의 코르셋 열풍은 최고조에 달했습니다. 신체의 아름다움을 추구하는 것에 쾌감을 느끼고 열중하던 때였습니다. 의사들은 찬반 격론을 벌였으나 여성들은 모래시계 같은 실루엣을 위해 허리를 조여 맸습니다.

1895
England

여성의 우산은 액세서리.
짐을 들 필요가 없는
높은 신분을 어필하는
소도구였다.

1900
England

1900년대 코트는
소맷부리가 넓어
당시의 느슨한
소매를 커버할
수 있었다.

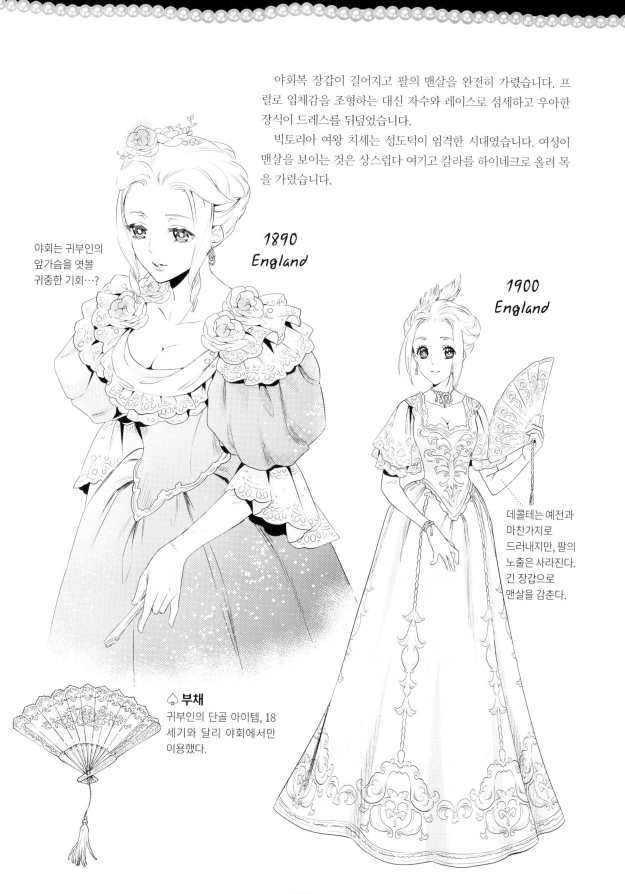

야회복 장갑이 길어지고 팔의 맨살을 완전히 가렸습니다. 프릴로 입체감을 조형하는 대신 자수와 레이스로 섬세하고 우아한 장식이 드레스를 뒤덮었습니다.

빅토리아 여왕 치세는 성도덕이 엄격한 시대였습니다. 여성이 맨살을 보이는 것은 상스럽다 여기고 칼라를 하이네크로 올려 목을 가렸습니다.

야회는 귀부인의 앞가슴을 엿볼 귀중한 기회…?

1890
England

1900
England

데콜테는 예전과 마찬가지로 드러내지만, 팔의 노출은 사라진다. 긴 장갑으로 맨살을 감춘다.

♠ 부채
귀부인의 단골 아이템, 18세기와 달리 야회에서만 이용했다.

《근대 패션의 여명기》
20세기 초

코르셋으로 만들어진 인공적인 라인은 여성의 신체를 왜곡하고 활동을 방해했습니다. 여성이 사회에 진출하면서 시대는 새로운 패션을 추구하게 됩니다.

1906년 폴 푸아레가 코르셋 없는 '헬레닉 스타일'을 발표해서 주목을 받았습니다. 르네상스 이후 서양 여성복은 일부 시기를 제외하고는 수백 년동안 코르셋에 의지해 왔습니다. 그러나 마침내 코르셋으로부터의 해방이 실현되었습니다. 새로운 폼과 자연스러운 미를 추구하는 브래지어가 보급됩니다.

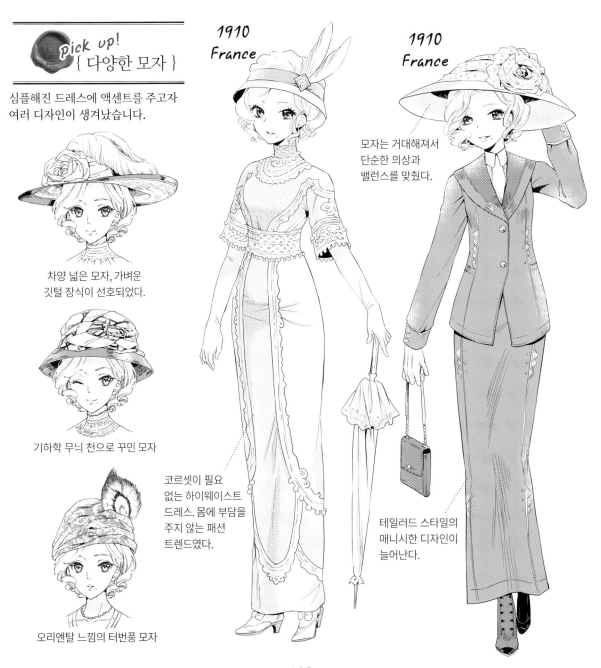

Pick up! { 다양한 모자 }

심플해진 드레스에 액센트를 주고자
여러 디자인이 생겨났습니다.

차양 넓은 모자, 가벼운
깃털 장식이 선호되었다.

기하학 무늬 천으로 꾸민 모자

오리엔탈 느낌의 터번풍 모자

1910
France

1910
France

모자는 거대해져서
단순한 의상과
밸런스를 맞췄다.

코르셋이 필요
없는 하이웨이스트
드레스. 몸에 부담을
주지 않는 패션
트렌드였다.

테일러드 스타일의
매니시한 디자인이
늘어난다.

♠ 터번

머리에 두르는 긴 스카프.
찰랑거리는 액세서리에 맞춰
이국적인 장식이 유행한다.

이 시대에 자동차와 철도가 보급되며 길고 넓은 옷자락은 바퀴에 낄 위험이 있어서 보다 간소해집니다. 합리주의적 사고와 기계화의 영향으로 '불필요한 장식은 없애고 기능성 위주로(Simple is Best)'라는 풍조가 고조됩니다.

1925
France

1925
France

야회복으로는 등이
보이는 디자인이
출현한다.

몸의 곡선이
자연스레
드러나도록
여유 있게 천을
재단하는 스타일이
생겨난다.

또한 오리엔탈리즘과 재패니즘이 다방면에 영향을 끼치면서 패션에서도 동양풍으로 천을 여유롭게 사용하게 됩니다. 기모노의 이국적인 평면 구성과 신체를 개방하는 스타일이 의복을 바꾸는 계기가 됩니다. 천을 허리에 낮게 두르고 몸선을 자연스레 보여주는 모던 스타일이 유행합니다.

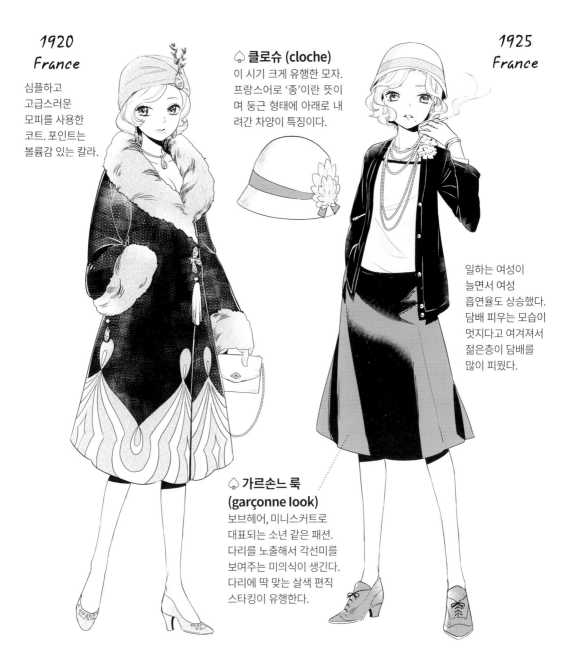

1920
France

심플하고
고급스러운
모피를 사용한
코트. 포인트는
볼륨감 있는 칼라.

♤ 클로슈 (cloche)
이 시기 크게 유행한 모자.
프랑스어로 '종'이란 뜻이
며 둥근 형태에 아래로 내
려간 차양이 특징이다.

1925
France

일하는 여성이
늘면서 여성
흡연율도 상승했다.
담배 피우는 모습이
멋지다고 여겨져서
젊은층이 담배를
많이 피웠다.

♤ 가르손느 룩
(garçonne look)
보브헤어, 미니스커트로
대표되는 소년 같은 패션.
다리를 노출해서 각선미를
보여주는 미의식이 생긴다.
다리에 딱 맞는 살색 편직
스타킹이 유행한다.

1914년에 1차 세계대전이 시작되고 사회가 대변화를 맞이합니다. 남성 대신 산업을 지탱한 여성들은 드레스를 벗고 기능적인 의상으로 갈아입습니다. 디자인은 심플해지고 테일러드 등 남성복 소재가 도입됩니다.

전후에도 여성의 사회진출이 본격화되면서 1920년대에는 가르손느 룩이 생겨납니다. 스커트가 종아리까지 올라가고 로웨이스트의 여유 있는 드레스가 유행합니다. 여성도 교육을 받아 직업을 가지고, 자유연애도 즐기고, 자립해야 한다는 여성해방 의식이 강해집니다.

코코 샤넬은 기능성과 실용성을 겸비한 저지와 트위드 소재를 사용해서 완전히 새로운 우아함을 창조했습니다. 독립적인 여성이었던 코코 샤넬은 가르손느 룩을 몸으로 보여주며 활동적인 신여성을 위한 패션을 제시했습니다.

문화의 중심지는 1차 세계대전 특수를 누린 미국으로 옮겨갑니다. 유럽이 대전의 후유증에서 회복되지 못했으나 미국은 침공을 받지 않아 영향이 없었기 때문입니다. 이 무렵 귀족과 부유층이 아닌 대중이 문화를 주도하게 됩니다. 젊은 남녀는 재즈와 댄스 등 오락을 즐기고 자유연애를 즐겼습니다. 낡은 전통을 파괴한다는 기치 하에 많은 신기술을 발명했습니다. 바야흐로 귀족, 귀부인의 시대가 종식을 맞이했습니다.

이런 향락적인 20년대는 1920년대 대공황을 맞이하며 끝을 고합니다. 귀부인의 드레스는 마지막 반짝임과 함께 소임을 다하고 사라집니다. 이로써 귀부인의 시대가 끝나고 대중이 멋을 즐기는 현대 패션의 시대로 이어집니다.

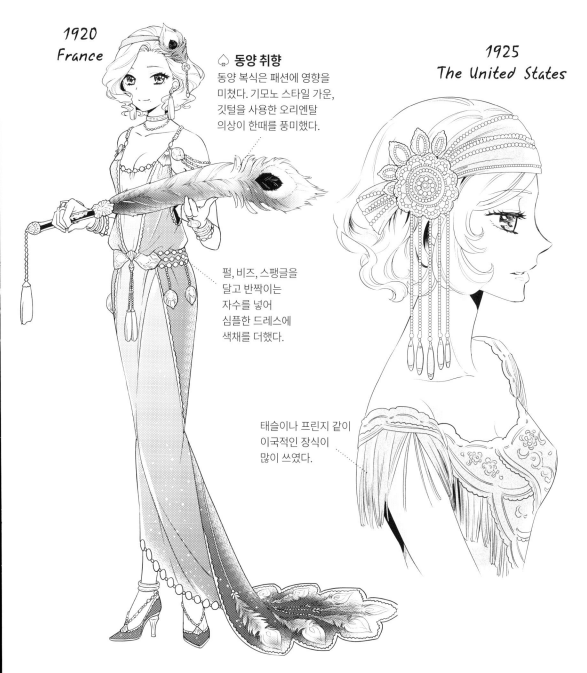

1920
France

♠ **동양 취향**
동양 복식은 패션에 영향을 미쳤다. 기모노 스타일 가운, 깃털을 사용한 오리엔탈 의상이 한때를 풍미했다.

1925
The United States

펄, 비즈, 스팽글을 달고 반짝이는 자수를 넣어 심플한 드레스에 색채를 더했다.

태슬이나 프린지 같이 이국적인 장식이 많이 쓰였다.

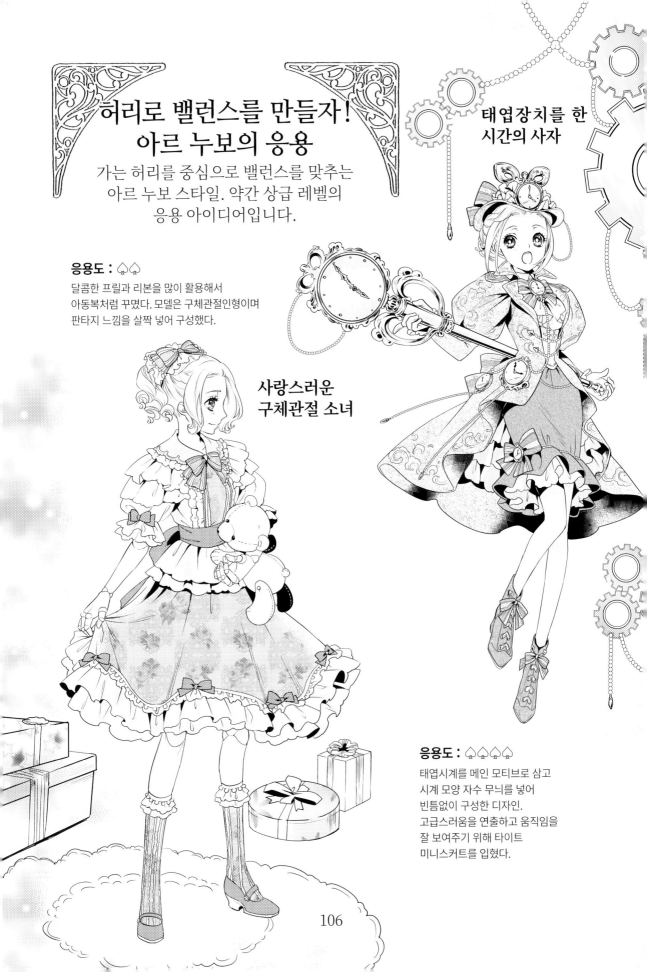

허리로 밸런스를 만들자!
아르 누보의 응용

가는 허리를 중심으로 밸런스를 맞추는
아르 누보 스타일. 약간 상급 레벨의
응용 아이디어입니다.

**태엽장치를 한
시간의 사자**

응용도 : ♤♤

달콤한 프릴과 리본을 많이 활용해서
아동복처럼 꾸몄다. 모델은 구체관절인형이며
판타지 느낌을 살짝 넣어 구성했다.

**사랑스러운
구체관절 소녀**

응용도 : ♤♤♤♤

태엽시계를 메인 모티브로 삼고
시계 모양 자수 무늬를 넣어
빈틈없이 구성한 디자인.
고급스러움을 연출하고 움직임을
잘 보여주기 위해 타이트
미니스커트를 입었다.

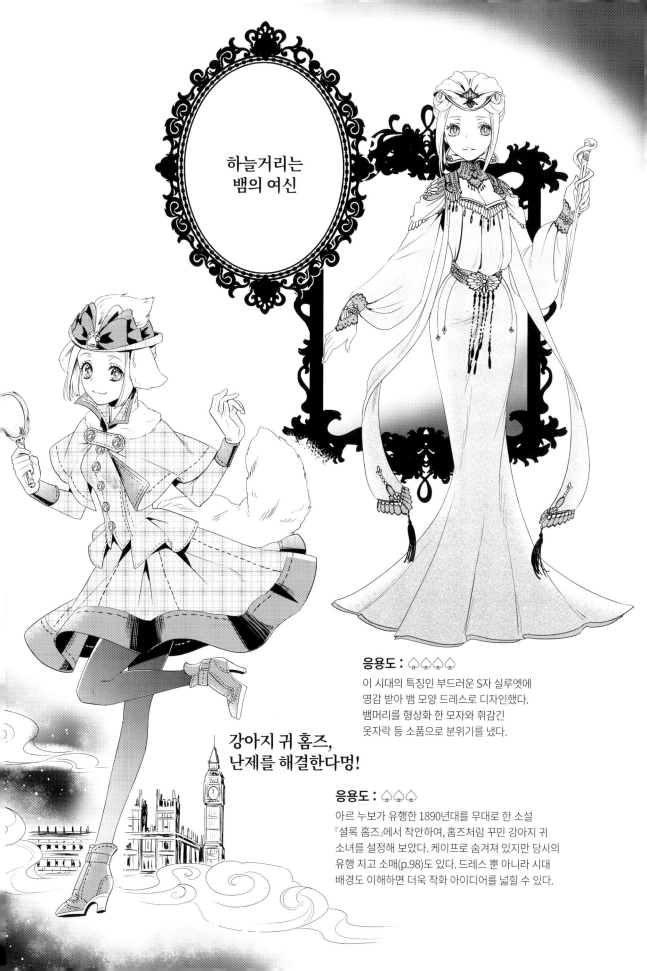

하늘거리는
뱀의 여신

강아지 귀 홈즈,
난제를 해결한다멍!

응용도 : ♠♠♠♠

이 시대의 특징인 부드러운 S자 실루엣에
영감 받아 뱀 모양 드레스로 디자인했다.
뱀머리를 형상화 한 모자와 휘감긴
옷자락 등 소품으로 분위기를 냈다.

응용도 : ♠♠♠

아르 누보가 유행한 1890년대를 무대로 한 소설
『셜록 홈즈』에서 착안하여, 홈즈처럼 꾸민 강아지 귀
소녀를 설정해 보았다. 케이프로 숨겨져 있지만 당시의
유행 지고 소매(p.98)도 있다. 드레스 뿐 아니라 시대
배경도 이해하면 더욱 작화 아이디어를 넓힐 수 있다.

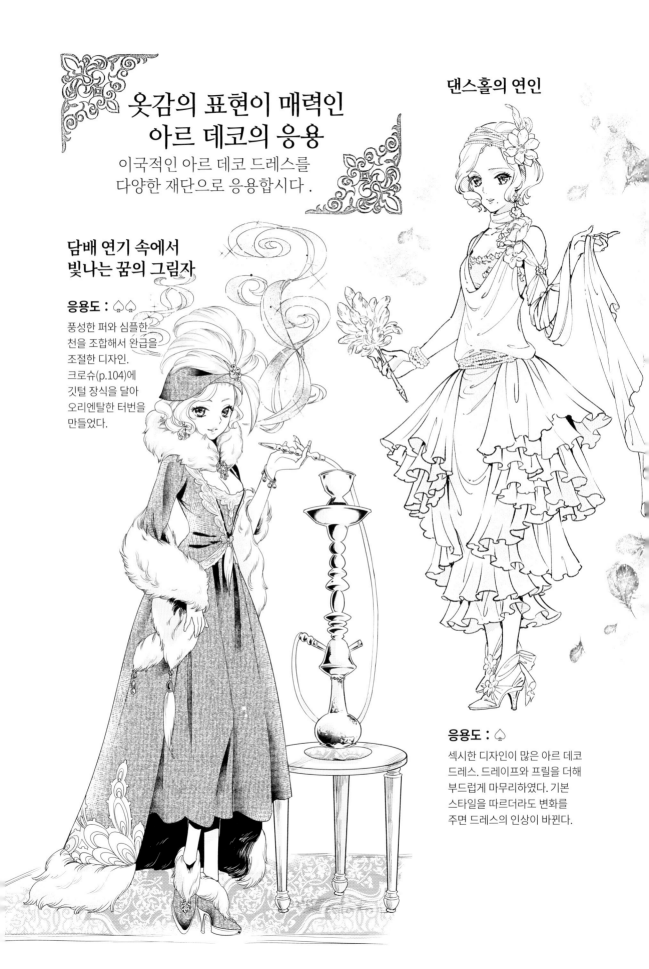

옷감의 표현이 매력인
아르 데코의 응용

이국적인 아르 데코 드레스를
다양한 재단으로 응용합시다 .

댄스홀의 연인

담배 연기 속에서
빛나는 꿈의 그림자

응용도 : ♠♠

풍성한 퍼와 심플한
천을 조합해서 완급을
조절한 디자인.
크로슈(p.104)에
깃털 장식을 달아
오리엔탈한 터번을
만들었다.

응용도 : ♠

섹시한 디자인이 많은 아르 데코
드레스. 드레이프와 프릴을 더해
부드럽게 마무리하였다. 기본
스타일을 따르더라도 변화를
주면 드레스의 인상이 바뀐다.

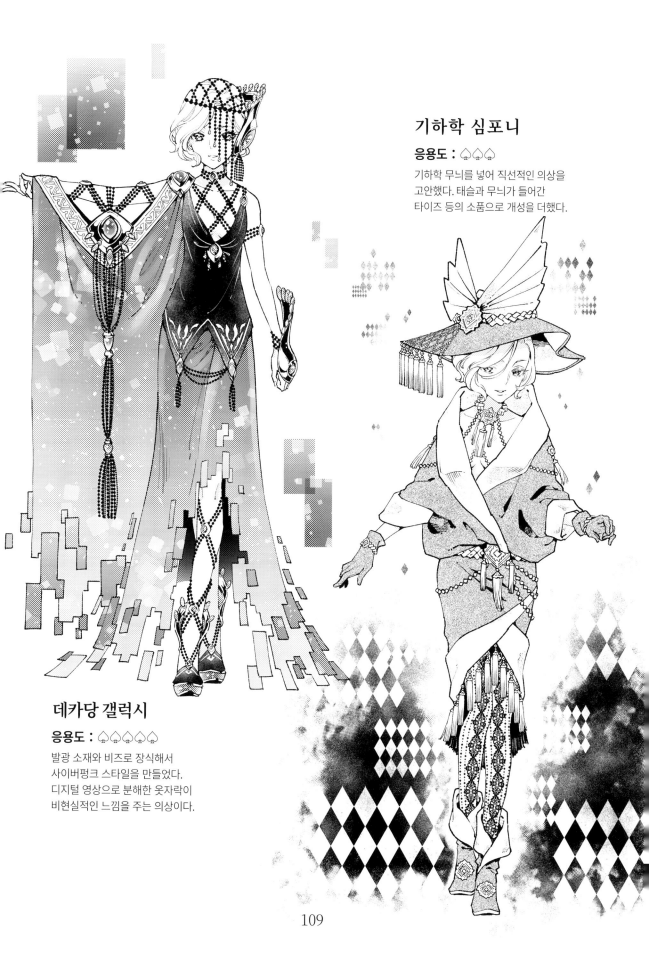

기하학 심포니

응용도 : ♤♤♤

기하학 무늬를 넣어 직선적인 의상을
고안했다. 태슬과 무늬가 들어간
타이즈 등의 소품으로 개성을 더했다.

데카당 갤럭시

응용도 : ♤♤♤♤♤

발광 소재와 비즈로 장식해서
사이버펑크 스타일을 만들었다.
디지털 영상으로 분해한 옷자락이
비현실적인 느낌을 주는 의상이다.

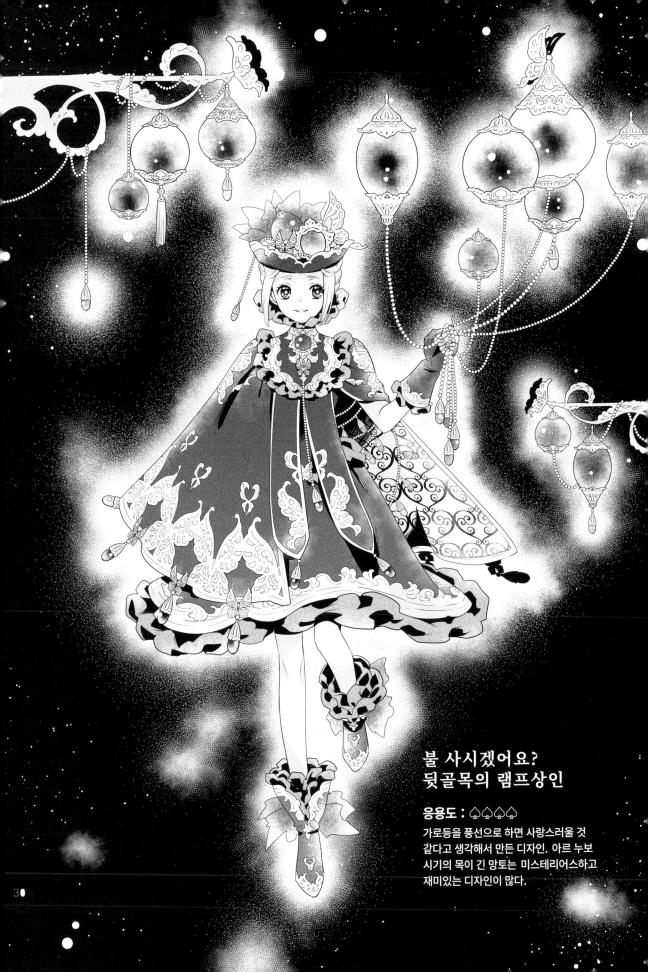

불 사시겠어요?
뒷골목의 램프상인

응용도 : ♤♤♤♤

가로등을 풍선으로 하면 사랑스러울 것
같다고 생각해서 만든 디자인. 아르 누보
시기의 목이 긴 망토는 미스테리어스하고
재미있는 디자인이 많다.

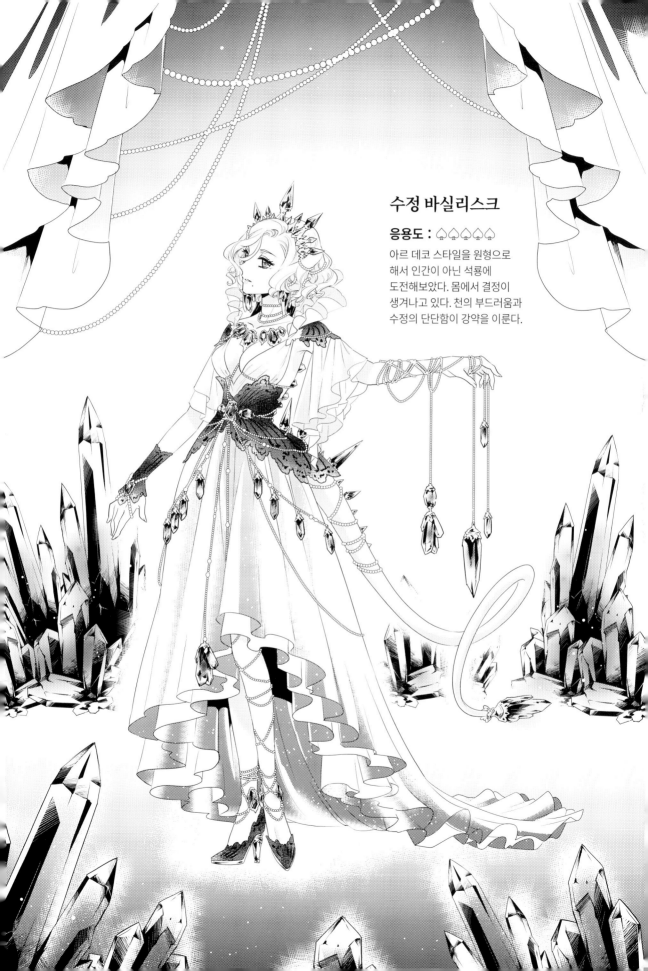

수정 바실리스크

응용도 : ♠♠♠♠

아르 데코 스타일을 원형으로
해서 인간이 아닌 석룡에
도전해보았다. 몸에서 결정이
생겨나고 있다. 천의 부드러움과
수정의 단단함이 강약을 이룬다.

속옷의 변천

숨겨진 주역! 드레스를 지탱하는
란제리의 역사를 소개합니다.

※p.112~113의 머리형은 일부 사실과 다른 부분이 있습니다.

※p.112~113의 머리형은 일부 사실과 다른 부분이 있습니다.

코르셋(p.22)

베르튀가댕(p.29)

르네상스

고딕

1440 ~

중세의 기본적인
여성 속옷은
원피스 길이의
슈미즈였습니다.

금속 코르셋으로
라인을 보정하는
시대가 시작됩니다.
코르셋(p.22)은 땀을
흡수하는 아마천 속옷
위에 착용하였습니다.
게다가 파딩게일이나
베르튀가댕(p.29)의
스커트 보정 속옷도
착용했습니다. 속옷만
입으면 로봇처럼
보였습니다.

1520 ~

로코코

상반신은 코르셋으로
고정하고 스커트
아래는 파니에를
착용했습니다. 이
시기의 파니에는 허리
좌우로 펼쳐져
팔꿈치를 위에
올려놓는 형태가
기본이었습니다.

1700 ~

나폴레옹 시대

1800 ~

프랑스 혁명과
함께 코르셋과
파니에가 없어지고
대신 부드러운 천
속옷이 등장합니다.
브라세르라 불리는데,
브래지어와
비슷합니다.

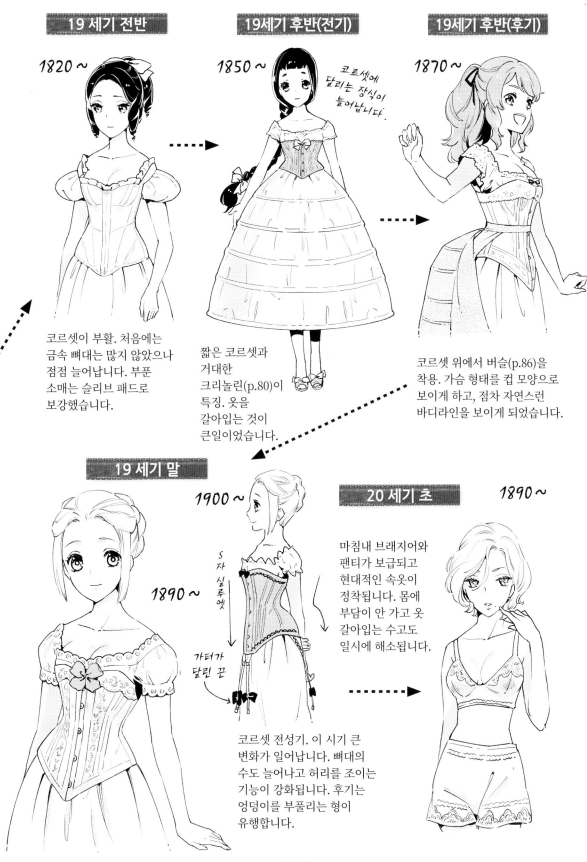

19 세기 전반

1820 ~

코르셋이 부활. 처음에는
금속 뼈대는 많지 않으나
점점 늘어납니다. 부푼
소매는 슬리브 패드로
보강했습니다.

19세기 후반(전기)

1850 ~

코르셋에
달리는 장식이
늘어납니다.

짧은 코르셋과
거대한
크리놀린(p.80)이
특징. 옷을
갈아입는 것이
큰일이었습니다.

19세기 후반(후기)

1870 ~

코르셋 위에서 버슬(p.86)을
착용. 가슴 형태를 컵 모양으로
보이게 하고, 점차 자연스런
바디라인을 보이게 되었습니다.

19 세기 말

1900 ~

1890 ~

S
자
실
루
엣

가터가
달린 끈

코르셋 전성기. 이 시기 큰
변화가 일어납니다. 뼈대의
수도 늘어나고 허리를 조이는
기능이 강화됩니다. 후기는
엉덩이를 부풀리는 형이
유행합니다.

20 세기 초

1890 ~

마침내 브래지어와
팬티가 보급되고
현대적인 속옷이
정착됩니다. 몸에
부담이 안 가고 옷
갈아입는 수고도
일시에 해소됩니다.

헤어스타일의 변천

아름다운 머리는 귀부인의 생명!
각 시대의 특징적인 헤어스타일을 소개합니다.

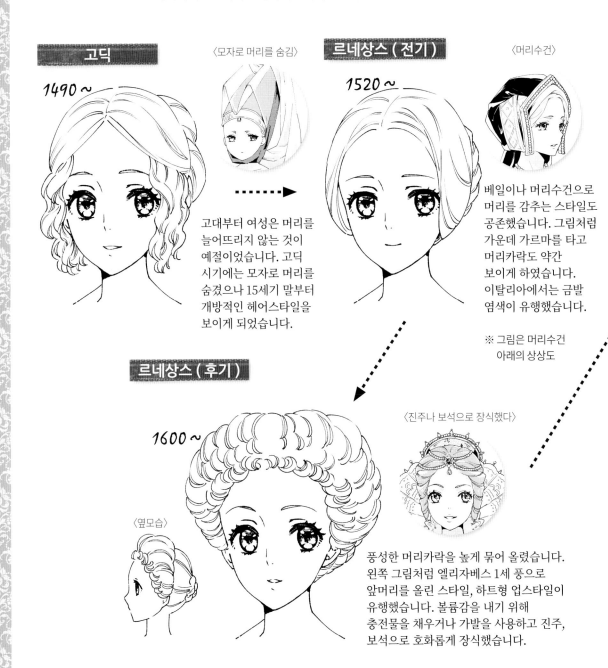

고딕

1490 ~

〈모자로 머리를 숨김〉

고대부터 여성은 머리를
늘어뜨리지 않는 것이
예절이었습니다. 고딕
시기에는 모자로 머리를
숨겼으나 15세기 말부터
개방적인 헤어스타일을
보이게 되었습니다.

르네상스 (전기)

1520 ~

〈머리수건〉

베일이나 머리수건으로
머리를 감추는 스타일도
공존했습니다. 그림처럼
가운데 가르마를 타고
머리카락도 약간
보이게 하였습니다.
이탈리아에서는 금발
염색이 유행했습니다.

※ 그림은 머리수건
아래의 상상도

르네상스 (후기)

1600 ~

〈옆모습〉

〈진주나 보석으로 장식했다〉

풍성한 머리카락을 높게 묶어 올렸습니다.
왼쪽 그림처럼 엘리자베스 1세 풍으로
앞머리를 올린 스타일, 하트형 업스타일이
유행했습니다. 볼륨감을 내기 위해
충전물을 채우거나 가발을 사용하고 진주,
보석으로 호화롭게 장식했습니다.

※1장~4장의 복식사 해설 페이지의 머리형은 일러스트로 그리면서 사실에서 약간 변형하였습니다. 또한 응용 페이지의 머리형은 많이 변형된 형태입니다.

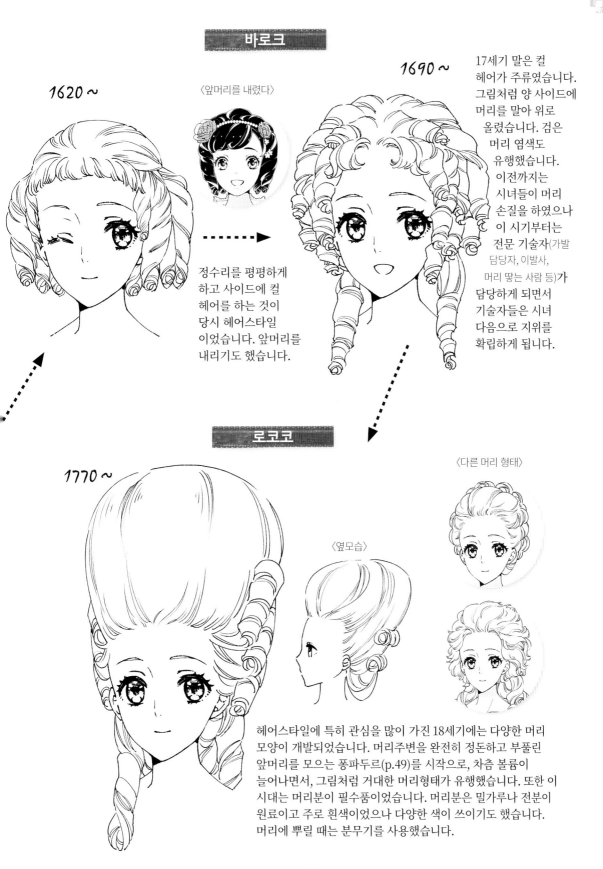

바로크

1620 ~

〈앞머리를 내렸다〉

1690 ~

17세기 말은 컬 헤어가 주류였습니다. 그림처럼 양 사이드에 머리를 말아 위로 올렸습니다. 검은 머리 염색도 유행했습니다. 이전까지는 시녀들이 머리 손질을 하였으나 이 시기부터는 전문 기술자(가발 담당자, 이발사, 머리 땋는 사람 등)가 담당하게 되면서 기술자들은 시녀 다음으로 지위를 확립하게 됩니다.

정수리를 평평하게 하고 사이드에 컬 헤어를 하는 것이 당시 헤어스타일 이었습니다. 앞머리를 내리기도 했습니다.

로코코

1770 ~

〈다른 머리 형태〉

〈옆모습〉

헤어스타일에 특히 관심을 많이 가진 18세기에는 다양한 머리 모양이 개발되었습니다. 머리주변을 완전히 정돈하고 부풀린 앞머리를 모으는 퐁파두르(p.49)를 시작으로, 차츰 볼륨이 늘어나면서, 그림처럼 거대한 머리형태가 유행했습니다. 또한 이 시대는 머리분이 필수품이었습니다. 머리분은 밀가루나 전분이 원료이고 주로 흰색이었으나 다양한 색이 쓰이기도 했습니다. 머리에 뿌릴 때는 분무기를 사용했습니다.

1810 ~

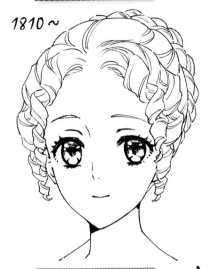

〈다양한 머리장식〉

프랑스 혁명 이후는 '자연스러움'이 트렌드가
되었습니다. 엠파이어 스타일(p.64, p66~69)에서는
로코코의 기묘한 머리모양은 사라지고 자연스럽고
볼륨감 있게 묶은 머리가 주류가 되었습니다. 또한
단순한 드레스에 맞춰 머리는 왕관, 빗 보석, 깃털, 꽃
등으로 화려하게 장식했습니다.

19 세기 전반

드레스에 화려함이 돌아온 로맨틱
스타일(p.65, p.70~73)의 시대에는
머리형도 풍성해져서 다양한 형태로
높게 틀어올리는 형태가 유행합니다.
그림의 예시에서도 귀 위로 말아올린
머리와 높게 상투를 튼 머리가
특징적입니다.

1820 ~

〈뒷모습〉

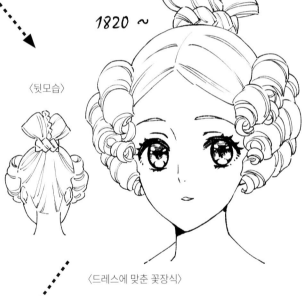

19 세기 후반 (전기)

1850 ~

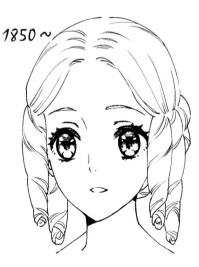

〈드레스에 맞춘 꽃장식〉

계속해서 뒷통수에 상투를 튼 스타일이 기본입니다만,
크리놀린 스타일(p.80~85)의 시기에는 스커트가 커지면서
헤어의 중심은 낮아집니다. 귀 옆에 컬한 머리를 내려뜨리고,
뒤통수의 낮은 위치에 모아 묶는 경우가 많았습니다.
장신구로는 드레스에 맞춰 꽃이나 빗을 사용했습니다.

19 세기 후반 (후기)

1870 ~

뒤에 볼륨이 있는 버슬
스타일(p.86~91)에 맞추어
상투를 높게 묶는 헤어스타일이
유행합니다. 풍성해 보이기
위해 부분 가발이 많이
쓰였습니다. 이 시기부터
드레스와 머리모양의 유행이
함께 바뀌고, 유행의 속도도
빨라집니다.

〈높게 묶은 머리〉

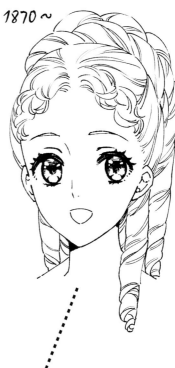

19 세기 말

1890 ~

〈뒷모습〉

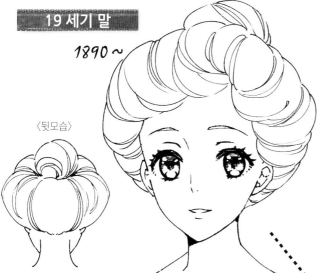

청결함을 중시한 아르 누보(p.99)
시기에는 묶은 머리를 내리지 않고
전부 위로 올린 헤어스타일이
주류가 되었습니다. 부분 가발은
줄어들고 자연모에 웨이브를
주어 작은 상투를 정수리에 올린
스타일이 많이 보입니다.

1920 ~

20 세기 초

〈퍼머넌트 보브〉

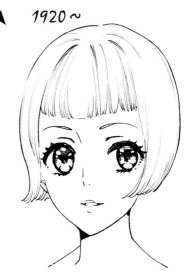

기독교 윤리에서는 여성은 머리를
내려뜨리거나 머리카락을 잘라서는
안 되었습니다. 하지만 20세기가
되면서 결국 이 윤리관을 깨뜨리고
짧은 보브헤어가 등장합니다. 파마의
발명과 여성해방운동으로 여성의
헤어스타일은 더욱 자유로워집니다.
그림은 일세기를 풍미한 여배우
오드리 헵번이 했던 스트레이트
보브의 예시입니다.

소품의 변천

귀부인의 옷차림은 여러 소품으로 완성됩니다 .
각 시대의 특징적인 소품을 모아 보았습니다.

르네상스

1520-1620

장엄한 인상의 르네상스 시대는 액세서리도 중후했습니다.
식민지에서 채굴한 보석으로 궁정이 화려했던 시대입니다.

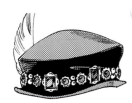

모자
'토크'라는 남자용
모자가 귀부인
사이에 유행했다.

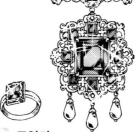

기도서
휴대용 성서를 들고
걸었다. 표지에는
장식을 붙였다.

주얼리
세공기술이 지금만큼 좋지
않아 사각으로 가공한
테이블컷이 주를 이뤘다.

신발
초핀이라는 나막신이 유행.
다리가 길고 날씬해 보이기
위해 필요한 아이템.

로코코

1700-1800

패션용 소품이나 액세서리가 풍부한 시대입니다. 꽃이나 프릴, 레이스로
사랑스럽게 꾸민 귀부인들은 마치 달콤한 과자처럼 보였지요.

모자
천을 늘어뜨린 포멀햇.
머리형에 맞춰 모자가
상당히 다양했던 시대.

부채
동양풍 부채가
대유행했다.
귀부인들의 필수품.

신발
하이힐이 기본이고 벨트
구두, 끈 구두 등 여러
디자인이 있었다.

피슈
전원풍 패션의 유행과 더불어 목면
소재로 만든 어깨숄이 인기 있었다.

주얼리
브릴리언트 컷이 고안되면서
다이아몬드가 큰 인기를 끌었다.

드레스 전체의 실루엣이 간소한 엠파이어 스타일(p.64, p.66~69)에는 차양 넓은 모자나 숄을 곁들였습니다. 드레스 실루엣의 심플함보다 소품의 개성이 눈에 띄었습니다.

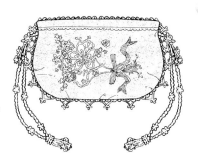

보닛
심플한 드레스에 액센트로 유행한 모자. 앞이 튀어나온 형태가 선호되었다.

레티큘
섬세한 자수로 장식한 소형 핸드백. 복잡한 도안이 많이 나타났다.

주얼리
조세핀 왕비의 영향으로 카메오를 사용한 엑세서리가 대유행.

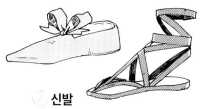

신발
플랫 슈즈가 주류였고 고대 로마풍 샌들도 유행했다.

캐시미어 숄
보온을 위해 어깨에 두른 숄. 매끄러운 감촉과 오리엔탈 무늬로 귀부인을 매료했다.

로맨틱 스타일(p.64, p.66~69)에는, 가련한 인상의 드레스에 특징적인 모자를 맞춰 쓰는 차림새가 유행했습니다. 큰 차양에 붙은 긴 리본을 흔들며 걷는 모습은 무척 사랑스러웠겠지요.

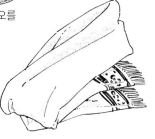

샤보
큰 차양에 밑에서 리본이나 레이스를 붙인 모자. 가련한 인상으로 로맨틱하다.

신발
끈을 다리에 묶어서 신는 천 슈즈가 유행했다.

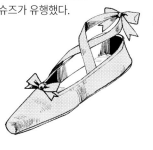

주얼리
조지안 주얼리의 시대. 기계 세공의 발달로 제작비가 줄어들자 많은 귀부인들이 주얼리를 착용할 수 있게 되었다. 토파즈, 자수정, 아쿠아마린이 인기.

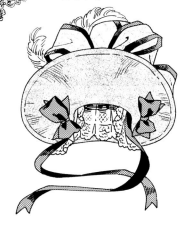

19세기 후반(전기)

1850-1870

19세기 중반, 크리놀린 스타일(p.80~96)이 유행할 때 귀부인은 실내에서도 헤드피스로 머리를 꾸미는 등 몸가짐을 바르게 했습니다. 다양한 소재의 액세서리를 몸에 착용했습니다.

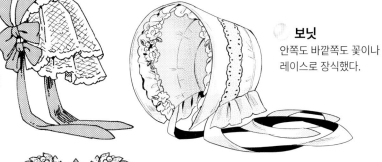

헤드피스

다양한 형태의 머리장식이 있었다. 시뇽을 덮는 네트가 붙은 헤드피스.

보닛

안쪽도 바깥쪽도 꽃이나 레이스로 장식했다.

주얼리

꽃이나 풀과 같은 식물 디자인이 인기 있었다. 인조 보석이 생산되면서 저렴한 제품도 많아졌다.

신발

앞코가 뾰족한 플랫 슈즈가 주류였다.

19세기 후반(후기)

1870-1890

버슬 스타일(p.86~91) 시대의 귀부인들은 상황에 맞추어 다양한 드레스를 갈아입었습니다. 소품도 갈아입는 옷에 맞추어 바꿔 달았습니다.

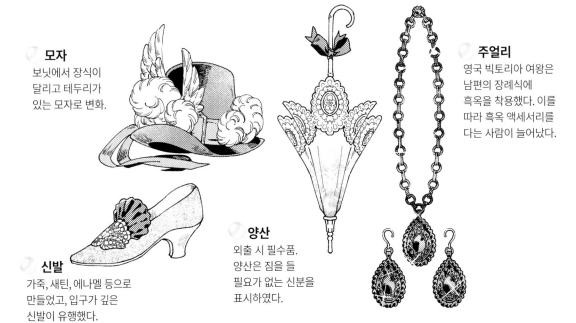

모자

보닛에서 장식이 달리고 테두리가 있는 모자로 변화.

주얼리

영국 빅토리아 여왕은 남편의 장례식에 흑옥을 착용했다. 이를 따라 흑옥 액세서리를 다는 사람이 늘어났다.

신발

가죽, 새틴, 에나멜 등으로 만들었고, 입구가 깊은 신발이 유행했다.

양산

외출 시 필수품. 양산은 짐을 들 필요가 없는 신분을 표시하였다.

1890-1910

1890~1914년은 평화롭고 문화가 융성해서 벨 에포크(좋은 시대)라 칭하던 시기였습니다. 이때 유행한 아르 누보 양식(p.99)의 유려한 곡선 디자인은 소품이나 액세서리에도 영향을 끼쳤습니다.

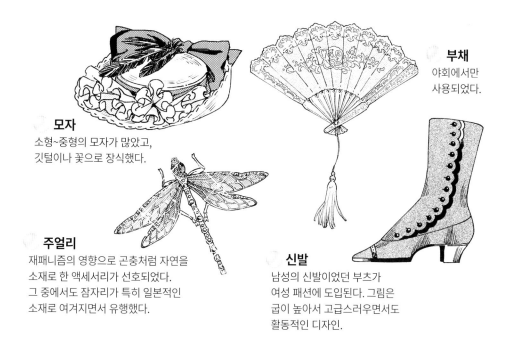

부채
야회에서만 사용되었다.

모자
소형~중형의 모자가 많았고, 깃털이나 꽃으로 장식했다.

주얼리
재패니즘의 영향으로 곤충처럼 자연을 소재로 한 액세서리가 선호되었다. 그 중에서도 잠자리가 특히 일본적인 소재로 여겨지면서 유행했다.

신발
남성의 신발이었던 부츠가 여성 패션에 도입된다. 그림은 굽이 높아서 고급스러우면서도 활동적인 디자인.

1910-1929

여성해방 의식이 높아지면서 패션은 이를 뒷받침했습니다. 샤프하면서 디자인적 요소를 중시한 장신구가 인기 있었습니다.

터번
오리엔탈리즘의 영향으로 유행했다.

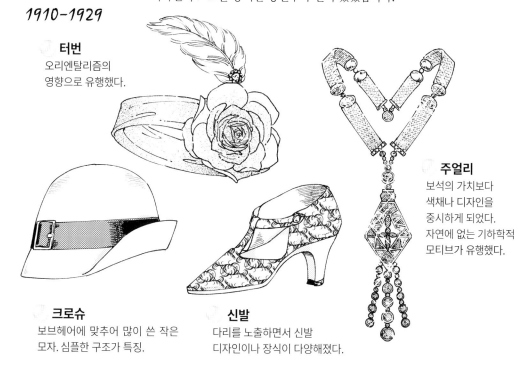

주얼리
보석의 가치보다 색채나 디자인을 중시하게 되었다. 자연에 없는 기하학적 모티브가 유행했다.

크로슈
보브헤어에 맞추어 많이 쓴 작은 모자. 심플한 구조가 특징.

신발
다리를 노출하면서 신발 디자인이나 장식이 다양해졌다.

Column

4

드레스의 무늬는
시대의 취향과 감성을 나타낸다

16세기의 꽃무늬 드레스(1581년 경) ☞

드레스의 무늬는 시대의 취향과 상황을 반영합니다. 예를 들어 유럽에는 오랫동안 가로줄이 예술가, 어릿광대가 입는 옷의 무늬여서 귀부인은 줄무늬를 입지 않았습니다. 하지만 18세기 말 독립전쟁 중 식민지의 심볼로 성조기가 탄생하자 선은 '미국 식민지 스타일'의 이름으로 프랑스 귀부인의 의상이나 모자에 쓰였습니다. 뒤이어 줄무늬는 자유와 해방을 나타내며 프랑스 혁명의 상징이 됩니다. 16, 17세기에 보이는 꼬인 모양은 이슬람 국가에서 국제도시 베네치아를 통해 유럽에 전해졌기 때문에 이탈리아의 선진 문명을 상징하는 무늬였습니다.

드레스의 대표 문양인 꽃무늬가 대두된 때는 16세기입니다. 이전까지 식물은 약용으로만 여겨졌으나 이때부터 식물이 관상의 대상이 되었습니다. 그러면서 많은 품종이 발견되어 식물학이 진보했다는 설도 있습니다. 16세기 이탈리아의 견직물에는 컷 벨벳이라는 기법으로 커다랗게 석류나무를 그린 벨벳이 있습니다. 씨앗이 많은 석류나무 열매는 예전부터 번영과 풍요를 상징해서 이탈리아에서 사랑받았습니다. 아칸서스 꽃잎의 큰 무늬를 좌우대칭으로 그린 17세기 프랑스 직물은 품격과 중후한 인상을 주면서 바로크 양식을 대표합니다. 꽃무늬 중간에 꽃가지를 잇거나 세로로 꽃바구니 모양을 짜 넣는 등의 경쾌한 꽃무늬는 18세기 로코코의 특징입니다. 편직물의 작은 꽃무늬가 영국 전원 취미를 나타내듯이, 로코코의 꽃무늬는 자연을 존경하는 시대의 감성이 녹아 있습니다.

19세기 말 일본의 기모노가 유럽에 전파되어 재패니즘 현상이 일었을 때, 일본적인 무늬로 선호한 것은 국화입니다. 일본 붐과 함께 꽃 접시가 큰 국화 재배도 유행했습니다. 그래서 리옹에서 생산된 견직물에는 국화 꽃잎을 뿌린 텍스타일을 볼 수 있습니다. 대나무, 가을 풀, 참새 등 구성적인 동식물 문양이 일본적이라고 인식되어 사랑받았습니다. 18세기 터키나 중국 붐이 일었을 때도 동일합니다. 이국의 스타일은 언제나 옷 무늬의 소스가 됩니다.

🌸 로코코의 우아한 꽃무늬 드레스(1746년)

☞ 아칸서스

※ 그림출처 : 우상단 · 좌하단 → 마르사 「포케의 패션 화집」 발췌

122

5章
귀부인의 아틀리에

드레스의 역사를 배운 뒤에는?
'멋진 드레스를 그리고 싶어! 디자인 하고 싶어!!'
이런 바람에 답하여 드레스 작화에 도움 되는
정보를 소개합니다.

드레스를 그리고 싶은데…

드레스를 그리고 싶지만 어디서부터 시작해야 할지 모르겠어요…. 그런 독자분들을 위해 드레스 디자인의 힌트, 그리고 간단히 그리는 방법을 전수해 드리겠습니다.

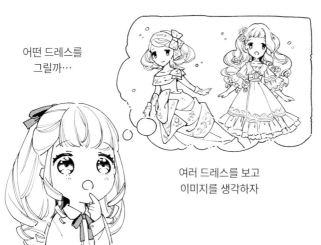

어떤 드레스를
그릴까…

여러 드레스를 보고
이미지를 생각하자

먼저 추천하는 것은, '어떤 드레스가 있는지' 알아보기입니다. 세간에는 여러 드레스가 있습니다. 가깝게는 파티드레스나 웨딩드레스, 만화나 게임 속 판타지 세계의 드레스, 그리고 이 책에서 소개한 것처럼 옛날 귀부인이 실제로 입은 드레스 등이 있습니다. 이렇게 많은 드레스 중 자신이 그리고 싶은 이미지에 가까운 드레스 타입을 보고 분석해서 완성된 이미지를 조합해 봅시다.

자료를 활용하자

어떤 드레스가 있을지 조사할 때 쓰이는 자료를 소개합니다. 이 외에도 근처에 참고 자료가 될 만한 것들이 많습니다. 만화, 게임, 애니메이션의 캐릭터 의상, 파리 컬렉션의 오트 쿠튀르 드레스, 우연히 본 광고 등. 가슴이 두근거리는 디자인을 조금씩 수집해서 디자인의 힌트로 만듭시다.

■ 복식사 서적
많이 발간되어 있습니다만 사진과 그림이 많은 책이 머리에 쉽게 들어옵니다. 드레스의 시대 배경을 알면 자연히 힌트가 됩니다. p.142의 본서 참고자료도 체크하세요.

■ 초상화
옛날 귀부인의 의상을 확인할 수 있는 귀중한 자료입니다. 도서관의 화집 자료를 조사하거나 미술관으로 발걸음을 옮겨 봅시다.

■ 사진자료집
19세기 이후는 사진자료가 풍부합니다.

■ 영상작품
영화나 드라마 등 영상작품도 참고가 됩니다. 움직일 때 드레스 모양, 그림에서는 보기 힘든 뒷모습도 볼 수 있습니다.

■ 패션잡지
제일 구하기 쉽고 사진도 풍부합니다. 웨딩, 고스로리, 갸루, 모리갸루 계열 등 여러 타입의 잡지를 모아봅시다.

귀부인의 초상
(2017)

무엇부터 그릴까?

어떤 드레스로 그릴지 이미지가 완성되면 기본 드레스 디자인을 그리는 작업으로 들어갑시다. 디자인 지침으로 아래의 4개 항목을 생각하세요.

❶ 콘셉트

전체 구성, 시대배경, 세계관, 발표 미디어 등의 토대 설정. 아이디어를 구상할 때 전제 조건.

결정하면 좋은 점 → 드레스 디자인의 목적이 확실해져서 이미지가 흐려지지 않는다.

결정 방법 →
무대설정 : 드레스를 입은 시대나 문명 단계, 세계관을 생각한다
발표 미디어 : 지면인가, 웹 등 전자기기인가, 컬러인가, 흑백인가 등을 고려한다
그리는 목적 : 캐릭터의 매력을 전달하기 위해서인가, 세계관을 표현하고자인가, 드레스로 무언가를 나타내기 위해서인가 등을 생각한다

❷ 테마

드레스 자체의 주제, 디자인의 방향성, 메인 모티브, 콘셉트를 표현하기 위해서 테마는 중요하다.

결정하면 좋은 점 → 이미지를 구체적으로 드레스에 표현하기 위한 지침이 정해진다. 디자인에 통일감이 생긴다

결정 방법 →
이미지 : 가련, 호화, 퇴폐 등 이미지로 테마를 연상해 본다
콘셉트 : ❶의 콘셉트를 바탕으로 세계관이나 목적을 표현할 테마가 무엇인지 생각한다
주 모티브 : 쓰고픈 모티브를 생각한다(예 : 열쇠를 테마로 한 디자인 등)

❸ 실루엣

드레스 전체의 밸런스나 스타일. 드레스의 형태에 따라 인상이 달라진다. 자세히는 p.126~129 참고.

결정하면 좋은 점 → 드레스의 이미지를 보다 강하게 표현할 수 있다

❹ 캐릭터

드레스는 입는 사람이 있다. 캐릭터의 성격, 특징, 능력, 직업, 입장 등을 정하자.

결정하면 좋은 점 → 드레스와 캐릭터의 조화가 생겨 완성도가 높아진다

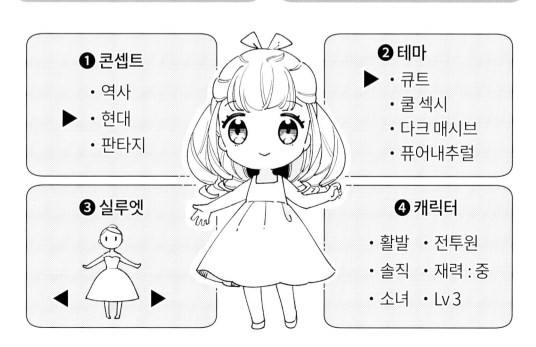

❶ 콘셉트
- 역사
▶ 현대
- 판타지

❷ 테마
▶ 큐트
- 쿨 섹시
- 다크 매시브
- 퓨어내추럴

❸ 실루엣

❹ 캐릭터
- 활발 · 전투원
- 솔직 · 재력 : 중
- 소녀 · Lv 3

실루엣을 생각하자

전체의 윤곽과 형태를 실루엣이라 부릅니다. 보통은 드레스 디자인을 생각할 때 세세한 부분 위주로 의식합니다. 그러나 실은 부분보다 전체 실루엣 쪽이 드레스의 인상을 결정하는데 더 중요한 요소입니다. 어떤 인상을 줄지 생각하면서 실루엣을 결정합시다. 이미지에 맞는 실루엣으로 정하는 것만으로도 드레스의 이미지가 보다 강하게 표현됩니다. 여기서는 기억해두면 좋을 현대와 역사 속 드레스의 대표 실루엣과 각 실루엣의 이미지를 소개합니다.

현대

현대 드레스도 여러 모양이 있으나 크게 4개로 나뉜다.

프린세스 실루엣
허리에서 나뉘어서 둥글게 부푸는 실루엣.

타이트 실루엣
몸 라인에 딱 맞는 섹시한 형태.

머메이드 실루엣
무릎 아래에서 치마가 넓어진다. 어른스럽고 엘레강트한 인상을 준다.

로웨이스트 실루엣
허리가 낮고 잘록한 부분을 숨기면 소녀같은 느낌을 받을 수 있다.

르네상스 (후기)

얼굴 주위와 치마에 큰 볼륨이 있다.

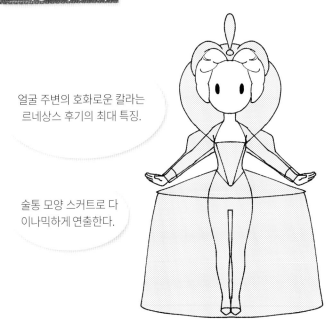

얼굴 주변의 호화로운 칼라는 르네상스 후기의 최대 특징.

술통 모양 스커트로 다이나믹하게 연출한다.

《실루엣의 이미지》

· 다이나믹
· 호화찬란
· 중후함

《응용 힌트》

무거운 소재와 잘 맞는다. 딱딱한 질감의 소재나 권위 있는 캐릭터에 안성맞춤.

【예시】
· 아머 드레스
· 최종보스 마왕

로코코 (전기)

잘록함과 풍성함이 강약을 주는 실루엣.

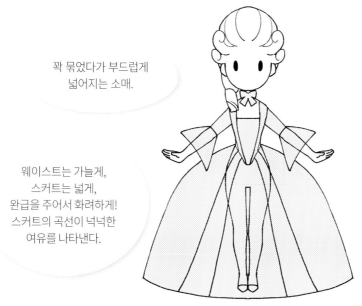

꽉 묶었다가 부드럽게
넓어지는 소매.

웨이스트는 가늘게,
스커트는 넓게,
완급을 주어서 화려하게!
스커트의 곡선이 넉넉한
여유를 나타낸다.

《실루엣의 이미지》

· 우아
· 화려
· 엘레강트

《응용 힌트》

로코코 드레스는 좁아졌다
넓어지는 밸런스가 절묘하
다. 특유의 우아함과 화려
한 실루엣을 의식하면 응용
하기 쉽다.

【예시】
· 히메갸루
· 꽃의 여왕

엠파이어 스타일

데코레이션이 쉬운 심플한 실루엣이다.

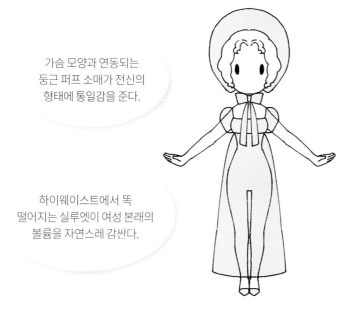

가슴 모양과 연동되는
둥근 퍼프 소매가 전신의
형태에 통일감을 준다.

하이웨이스트에서 똑
떨어지는 실루엣이 여성 본래의
볼륨을 자연스레 감싼다.

《실루엣의 이미지》

· 내추럴
· 소박
· 오가닉

《응용 힌트》

심플함이 특징이지만 무언
가 부족한 느낌도 있다. 장
식을 달거나 뒷자락을 길게
빼서 볼륨감을 주면 보기
좋아진다.

【예시】
· 내추럴 계열 갸루
· 꽃의 여왕

로맨틱 스타일

모자, 소매, 어깨 등 상반신에 포인트가 몰려 있다.

큰 모자가 수줍은 느낌을
주는 실루엣.

어깨가 내려가고 치마가 부풀어
순하고 청초한 이미지를 가진다.

《실루엣의 이미지》

- 가련
- 환상적
- 큐트

《응용 힌트》

소매나 모자에 눈이 가지만
어깨의 완만한 라인도 중요
한 특징. 전체 분위기에 주
의해서 이미지를 생각하자.

【예시】
· 동화 속 공주님
· 꼬마 마녀

크리놀린 스타일

중심이 아래에 있어 안정감 있는 실루엣.

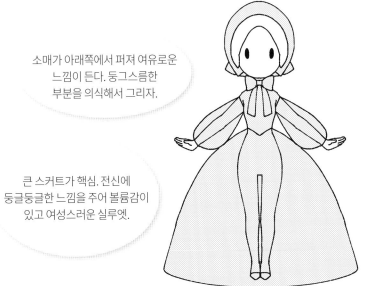

소매가 아래쪽에서 퍼져 여유로운
느낌이 든다. 둥그스름한
부분을 의식해서 그리자.

큰 스커트가 핵심. 전신에
둥글둥글한 느낌을 주어 볼륨감이
있고 여성스러운 실루엣.

《실루엣의 이미지》

- 소박
- 느긋함
- 컨트리

《응용 힌트》

돔형의 스커트에 부푼 소매
가 모여 몸 라인이 밖으로
드러나지 않는다. 무게감과
박력이 있는 드레스이고 그
리기 쉽다.

【예시】
· 달콤한 로리타
· 앤티크 돌

버슬 스타일

잘록함과 풍성함이 포인트가 되는 강약 있는 실루엣.

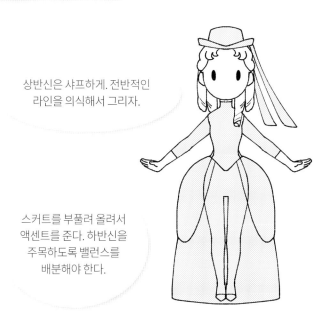

상반신은 샤프하게. 전반적인 라인을 의식해서 그리자.

스커트를 부풀려 올려서 액센트를 준다. 하반신을 주목하도록 밸런스를 배분해야 한다.

《실루엣의 이미지》

· 고저스
· 성숙함
· 전통적

《응용 힌트》

전신에 극단적으로 강약을 주는 것이 특징이다. 허리 둘레에 액센트를 집중하고 상반신은 부피가 커지는 장식을 올리지 않는 것이 중요하다.

【예시】
· 브리티시 트래디셔널
· 스팀펑크

아르 누보 스타일

S자 실루엣과 느슨한 느낌이 포인트.

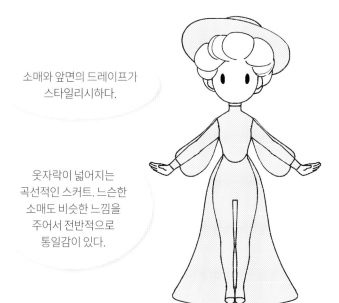

소매와 앞면의 드레이프가 스타일리시하다.

옷자락이 넓어지는 곡선적인 스커트. 느슨한 소매도 비슷한 느낌을 주어서 전반적으로 통일감이 있다.

《실루엣의 이미지》

· 기품
· 도회적
· 셀럽

《응용 힌트》

매끄러운 S자 실루엣이 하이패션답다. 늘어진 천으로 입은 사람의 여유가 느껴진다. 느슨해졌다 타이트해지는 완급에 초점을 맞추어 스타일리시하게 응용하자.

【예시】
· 페미닌한 상류층
· 프렌치 시크

칼라와 네크라인 모양

드레스를 그릴 때 힌트가 될 수 있는 칼라 디자인입니다.
마음에 드는 디자인을 찾아 적용해 보세요!

르네상스

 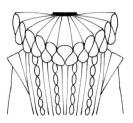 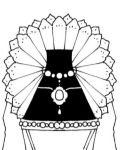 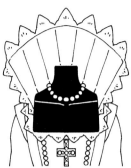

16세기 후반, 목 위로 뜬 칼라.

1580년경, 크고 두터운 칼라.

1600년경, 데콜테를 드러내고 칼라는 입체적으로.

1610년경, 평면적인 칼라가 일어선 모습이 되다.

바로크

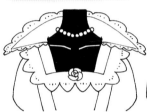 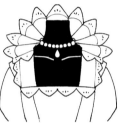 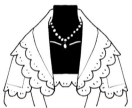 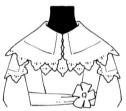

1630년경, 공들인 레이스로 가장자리를 장식함.

1630년경, 주름과 입체감이 생긴다.

1640년경, 칼라가 넓고 어깨는 완만하게 경사진다.

1630년경, 데콜테를 가렸다.

로코코

 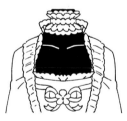 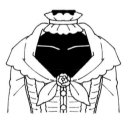 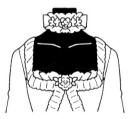

18세기 포멀한 드레스. 단추가 많이 달린 것이 특징.

18세기, 초커를 둘러 아름다운 데콜테를 연출한다.

18세기 후반, 숄을 걸친 스타일.

18세기 후반, 꽃장식 초커로 더 화려하게 장식했다.

엠파이어 스타일

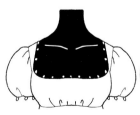 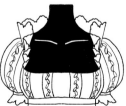 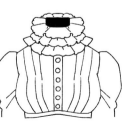 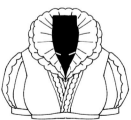

1800년경의 데이타임 드레스. 데콜테가 넓게 드러난다.

1805년경의 궁정 복장. 데콜테는 열리고 칼라는 위로 솟는다.

1815년~20년경. 하이네크 타입.

1820년경. 기모노처럼 목깃을 모았다.

크리놀린 스타일

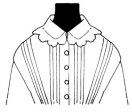

1820년경, 레이스를
장식한 작은 칼라.

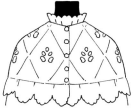

1850년경. 케이프
같은 장식.

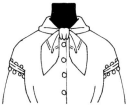

1860년경. 스카프나 타이를
묶는 형태가 많았다.

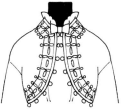

1860년경. 목 주위
디자인도 다양해졌다.

버슬 스타일

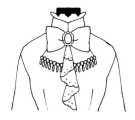

1870년경. 칼라깃이
높아진다.

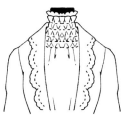

1870년경. 세로 라인을
의식한 디자인.

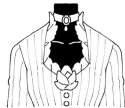

1875년경. 데콜테를
드러낸 일상복도 출현한다.

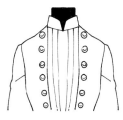

1880년경, 프론트에
턱(주름 디자인)을 넣는다.

아르 누보 스타일

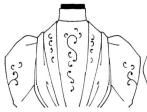

1890년경, 하이네크가
주류가 된다.

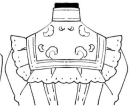

1890년경, 사각 요크(천을
덧대어 다는 칼라).

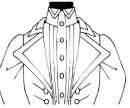

1895년경, 존재감이
큰 상의 칼라.

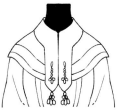

1900년경, 칼라 위치가
조금 내려간다.

아르 데코 스타일

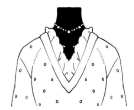

1910년경, 목 부분을
채우되, 천은 타이트하지
않게 마감하였다.

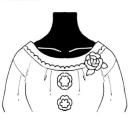

1910년경, 릴렉스한
느낌의 데콜테.

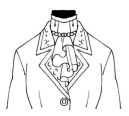

1915년경, 프릴 타이,
테일러드가 여성복에도
일상적으로 쓰이게 된다.

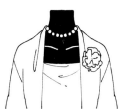

1925년경, 노 칼라
상의와 니트로 현대적인
느낌을 준다.

소매 모양

드레스를 그릴 때 힌트가 될 수 있는 소매 디자인입니다.
마음에 드는 디자인을 찾아 적용해 보세요!

르네상스

 16세기 전반, 넓고 긴 소맷부리를 접어서 늘어뜨렸다.

 16세기 중반, 슬래시(p.21)를 많이 쓴 디자인.

 16세기 후반, 스페인풍 장식 소매.

 16세기 말, 부푼 어깨의 지고 소매 (p.30)

바로크

 1620년경, 큰 퍼프 중앙을 리본으로 묶은 비골라 소매(p.40).

16세기 중반, 큰 퍼프 소매에 세로 슬래시를 넣어서 중앙에 리본을 둘렀다.

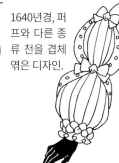 1640년경, 퍼프와 다른 종류 천을 겹체 엮은 디자인.

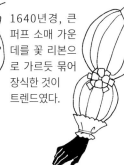 1640년경, 큰 퍼프 소매 가운데를 꽃 리본으로 가르듯 묶어 장식한 것이 트렌드였다.

로코코

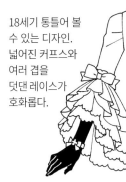 1730년경, 두 팔에 딱 맞고 안쪽에 커프스를 단 소매.

18세기 통틀어 볼 수 있는 디자인. 넓어진 커프스와 여러 겹을 덧댄 레이스가 호화롭다.

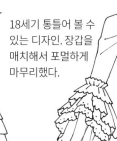 18세기 통틀어 볼 수 있는 디자인. 장갑을 매치해서 포멀하게 마무리했다.

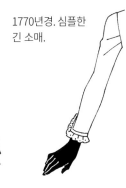 1770년경. 심플한 긴 소매.

엠파이어 스타일

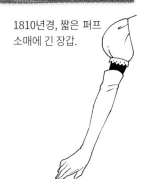 1810년경, 짧은 퍼프 소매에 긴 장갑.

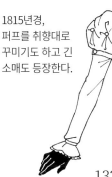 1815년경, 퍼프를 취향대로 꾸미기도 하고 긴 소매도 등장한다.

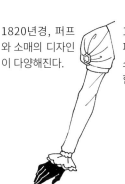 1820년경, 퍼프와 소매의 디자인이 다양해진다.

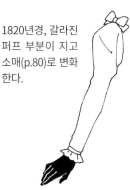 1820년경, 갈라진 퍼프 부분이 지고 소매(p.80)로 변화한다.

크리놀린 스타일

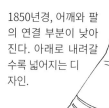

1850년경, 어깨와 팔의 연결 부분이 낮아진다. 아래로 내려갈수록 넓어지는 디자인.

1855년경, 커트 라인을 데코레이션하는 등 다양하게 변화한다.

1865년경, 팔꿈치 아래가 조금 어른스러운 형태로 변한다.

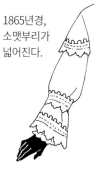

1865년경, 소맷부리가 넓어진다.

버슬 스타일

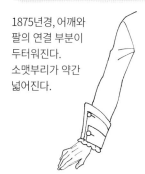

1875년경, 어깨와 팔의 연결 부분이 두터워진다. 소맷부리가 약간 넓어진다.

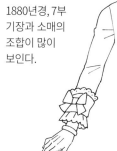

1880년경, 7부 기장과 소매의 조합이 많이 보인다.

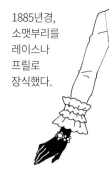

1885년경, 소맷부리를 레이스나 프릴로 장식했다.

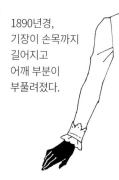

1890년경, 기장이 손목까지 길어지고 어깨 부분이 부풀려졌다.

아르 누보 스타일

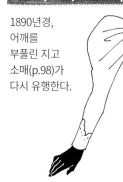

1890년경, 어깨를 부풀린 지고 소매(p.98)가 다시 유행한다.

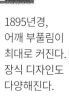

1895년경, 어깨 부풀림이 최대로 커진다. 장식 디자인도 다양해진다.

1900년경, 지고 소매 붐이 급격히 쇠락하면서 소매도 단순한 디자인으로 돌아선다.

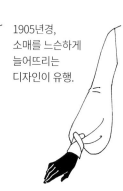

1905년경, 소매를 느슨하게 늘어뜨리는 디자인이 유행.

아르 데코 스타일

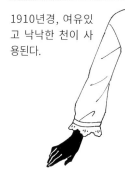

1910년경, 여유있고 낙낙한 천이 사용된다.

1910년경, 반소매와 짧은 장갑. 디자인이 점차 간소해진다.

1915년경, 현대적인 테일러드 소매 형태.

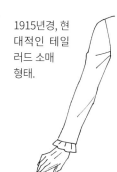

1925년경, 동양적인 돌먼 소매(소맷부리로 갈수록 통이 좁아지는 긴 소매).

133

프릴 그리는 법

드레스에서 빠질 수 없는 장식 첫 번째, 프릴 그리는 법을 소개합니다. 프릴은 드레스 데코레이션의 기본입니다.

기본 형태

위
정면
아래

각도에 따라 보이는 부분이 바뀐다.

《정면에서 본 프릴》

바느질선 바로 아래에서 확 펼쳐진다. 뒤쪽은 보였다 안보였다 한다.

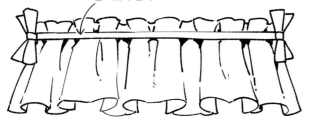

《위에서 본 프릴》

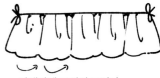

아랫단에 곡선이 보인다.

《아래에서 본 프릴》

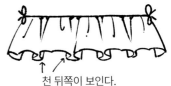

천 뒤쪽이 보인다.

《꽉 재봉된 프릴》

시침핀을 꽂은 후 재봉한다.

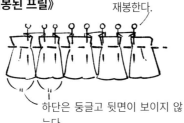

하단은 둥글고 뒷면이 보이지 않는다.

《헐렁한 프릴》

고무줄을 꿰어 조인 경우가 많다.

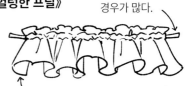

주름은 랜덤하고 러프한 느낌으로. 주름은 '개더'라고도 불린다.

간단히 그리기

① 그리고 싶은 프릴의 길이에 선을 이어 일정한 간격으로 표시합니다.

③ 표시선을 바탕으로 각도를 의식하면서 대략적인 프릴 형태를 그립니다.

접힌 천이 넓어지는 방향을 의식합시다.

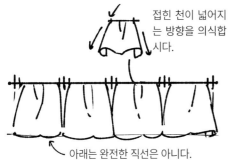

아래는 완전한 직선은 아니다.

② 주름의 폭과 프릴의 길이를 결정해서 표시합니다.

주름 아래가 보이는 폭, 폭만 바꿔도 인상이 변한다.

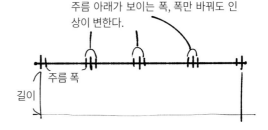

주름 폭

길이

④ 주름의 중요 부분에 그림자를 넣어서 깊이를 나타내면 완성!

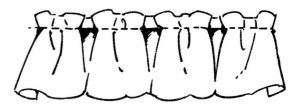

《옷에 붙은 프릴 그리는 팁》

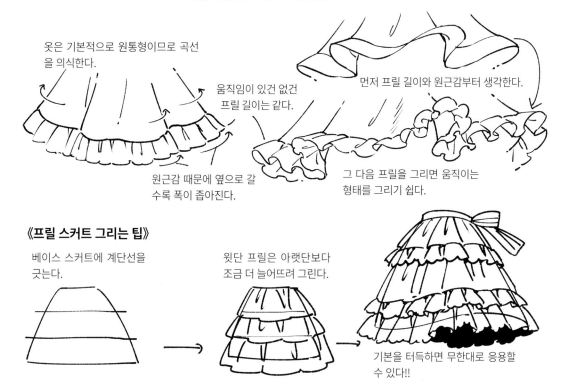

옷은 기본적으로 원통형이므로 곡선을 의식한다.

움직임이 있건 없건 프릴 길이는 같다.

원근감 때문에 옆으로 갈수록 폭이 좁아진다.

먼저 프릴 길이와 원근감부터 생각한다.

그 다음 프릴을 그리면 움직이는 형태를 그리기 쉽다.

《프릴 스커트 그리는 팁》

베이스 스커트에 계단선을 긋는다.

윗단 프릴은 아랫단보다 조금 더 늘어뜨려 그린다.

기본을 터득하면 무한대로 응용할 수 있다!!

베리에이션

《귀여운 프릴》

테두리는 곡선으로, 작은 무늬도 넣는다.

《꽉 메여진 프릴》

두께감 있는 천으로 단단히 멘 모습.

《레이스 프릴》

공은 많이 들지만 그려놓으면 단연 돋보인다.

《POP한 프릴》

주름을 오버로크로 감침질. 물방울로 귀엽게 마감했다!

135

리본 그리는 법

드레스에서 빠질 수 없는 장식 두 번째, 리본 그리는 법을 소개합니다. 기본을 익히면 리본 가득 달린 귀여운 드레스도 그릴 수 있습니다!

기본 형태

《묶은 모습, 정면》

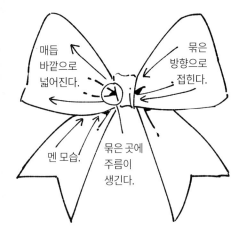

매듭 바깥으로 넓어진다.

묶은 방향으로 접힌다.

멘 모습.

묶은 곳에 주름이 생긴다.

조여진 부분, 넓어지는 부분이 있다.

《푼 모습》

풀면 폭이 일정하다.

《비스듬히 본 모습》

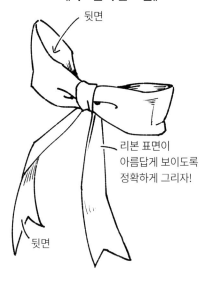

뒷면

리본 표면이 아름답게 보이도록 정확하게 그리자!

뒷면

비스듬히 보면 군데군데 뒤가 보인다.

간단히 그리기

① 중심과 대략적인 사이즈, 리본 각도를 정해서 적당히 선을 그립니다.

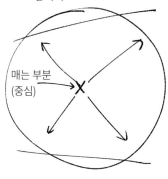

매는 부분 (중심)

〈위에서 본 모습〉

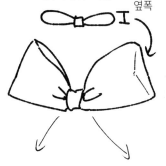

옆폭

② 매는 중심과 고리 부분을 그립니다. 각도를 맞춰 고리 옆면이나 뒷면의 보이는 부분을 조절합시다.

③ 리본 끝을 그려서 완성합니다.

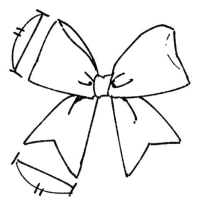

리본 끝의 폭은 고리와 동일.

《옷에 달 때》

〈위에서 본 모습〉　〈투과해서 본 모습〉

《맨 모습, 뒷면》

옷에 고정하는 부분

뒤는 묶은 끈이 앞쪽으로 나온다.

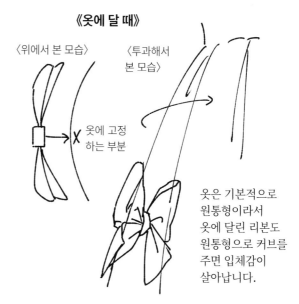

옷에 고정 하는 부분

옷은 기본적으로 원통형이라서 옷에 달린 리본도 원통형으로 커브를 주면 입체감이 살아납니다.

《조립식 리본의 특징》

옷에 달린 리본은 1개의 끈을 묶은 리본도 있지만, 그림처럼 조립해서 만든 리본도 있습니다. 구별해서 표현의 폭을 넓힙시다.

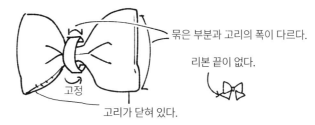

묶은 부분과 고리의 폭이 다르다.

리본 끝이 없다.

고정

고리가 닫혀 있다.

베리에이션

《꽉 묶은 리본》

꼿꼿하게 세워 빳빳한 소재감을 드러낸다.

《레이스 리본》

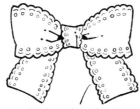

천의 구멍도 다양하게 연구하자.

《시폰 리본》

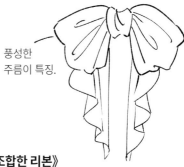

풍성한 주름이 특징.

《부드러운 리본》

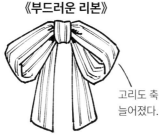

고리도 축 늘어졌다.

《천을 조합한 리본》

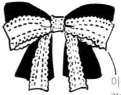

이중으로 리본을 겹쳐 화려하게 그렸다.

137

레이스 그리는 법

드레스에서 빠질 수 없는 장식 세 번째, 레이스 그리는 법을 소개합니다. 한 무더기의 디자인 → 반복이라 생각하면 의외로 간단합니다.

기본 형태

《라인 레이스》

레이스는 같은 패턴을 반복하는 것이 기본입니다.

기본 디자인을 생각한다.

늘어놓는다.

천의 요철에 맞춰 변형한다.

《모티브 레이스》

생각한 이미지를 두꺼운 펜으로 그리고

가장자리를 딴다는 느낌으로 그린다.

가끔 두께에 변화를 주면 좋다.

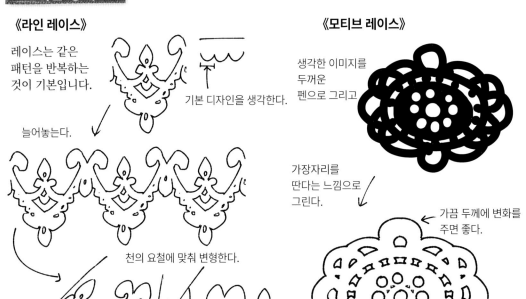

간단히 그리기

① 레이스 폭을 결정하고 위아래에 레이스 선을 그립니다.

② 가장자리의 작은 무늬부터 그립니다.

③ 메인 무늬를 그립니다.

④ 밋밋한 부분에 무늬를 보충하면 완성!

《옷에 달린 레이스》

레이스가 바뀌는 부분은 덧듯이 붙여도 다채롭다.

가장자리에 붙은 경우가 많다.

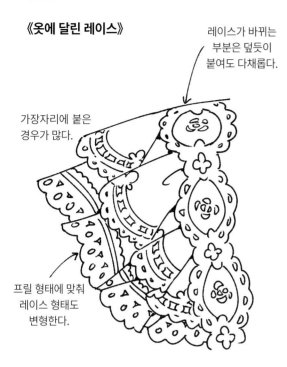

프릴 형태에 맞춰 레이스 형태도 변형한다.

《디자인 생각하기》

그리고 싶은 이미지에 맞춰 부분의 형태를 결정한 뒤, 각 부분을 조합하면 무늬를 디자인하기 쉽습니다.

【예】 샤프한 이미지

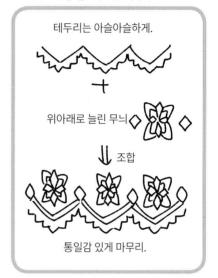

테두리는 아슬아슬하게.

十

위아래로 늘린 무늬

⇩ 조합

통일감 있게 마무리.

베리에이션

《섬세한 레이스》

레이스에 격자 무늬로 투명감을 더한다.

《고저스한 레이스》

전체적으로 무늬가 들어가고 테두리의 커트라인도 엉킨 형태.

《큐트한 레이스》

작은 장미가 액센트.

《하트 레이스》

하트를 변형하여 어른스럽게 디자인했다.

장미 그리는 법

드레스에서 빠질 수 없는 장식 네 번째, 장미 그리는 법을
소개합니다. 배경에 흩뿌려서 고저스하게 연출합시다.

기본 형태

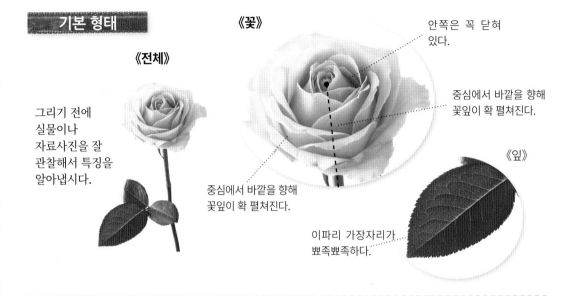

《전체》

그리기 전에
실물이나
자료사진을 잘
관찰해서 특징을
알아냅시다.

《꽃》

안쪽은 꼭 닫혀
있다.

중심에서 바깥을 향해
꽃잎이 확 펼쳐진다.

중심에서 바깥을 향해
꽃잎이 확 펼쳐진다.

《잎》

이파리 가장자리가
뾰족뾰족하다.

간단히 그리기

이 부분이 꽃심의
정상

꽃받침

꽃과 줄기 중심

① 크기와 각 부분의 위치를
대략적인 선으로 그린다.

꽃잎은 말려서
겹쳐져 있다.

접혀 올라가
안쪽이
보인다.

② 안쪽 꽃봉오리 상태의 꽃잎부터
그립니다. 제일 위쪽에는 꽃잎이
뒤집혀 있습니다.

꽃봉오리에 붙은 꽃잎은
위쪽만 뒤집혀 있다

③ ②의 바깥쪽 꽃잎을
그립니다. 아래는 꽃봉오리의
둥근 형태에 맞추고 위쪽은
뒤집습니다.

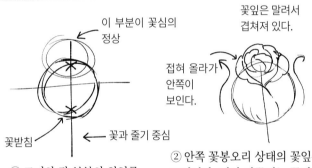

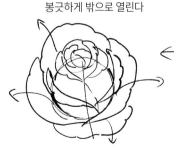

봉긋하게 밖으로 열린다

④ ③의 바깥쪽 메인 꽃잎을
그립니다. 꽃봉오리에 달라붙은
부분은 별로 없고, 꽃잎이 밖을
향하게 그립니다.

꽃잎이 보이는 면적이 가장 많다

⑤ 제일 바깥쪽 꽃잎을 그리면서
전체의 구조를 완성합니다. 여기서
꽃잎을 너무 많이 그리면 밸런스가
나빠지므로 주의합시다.

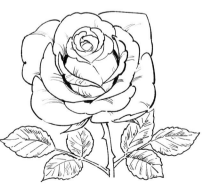

⑥ 줄기와 잎을 그리고 음영을 넣어
완성합니다. 줄기에 가시를 그리면
장미다운 느낌이 납니다.

《단계별 꽃봉오리》

활짝 핀 꽃과 꽃봉오리를 단계별로 그리면 변화를 알 수 있습니다.

《장미의 옆모습》

안쪽 꽃잎일수록 보이는 면적이 넓다.

중심

눈앞의 장미는 보이는 면적이 좁다.

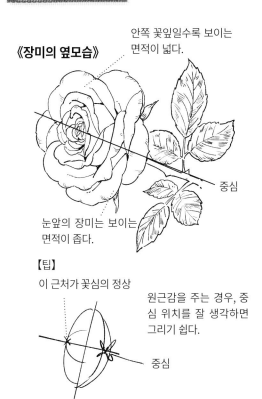

【팁】

이 근처가 꽃심의 정상

원근감을 주는 경우, 중심 위치를 잘 생각하면 그리기 쉽다.

중심

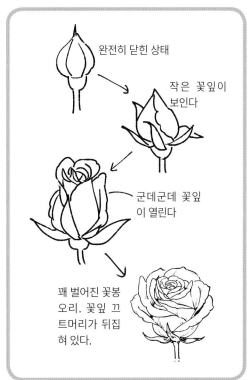

완전히 닫힌 상태

작은 꽃잎이 보인다

군데군데 꽃잎 이 열린다

꽤 벌어진 꽃봉오리. 꽃잎 끄트머리가 뒤집혀 있다.

베리에이션

《겹장미》

꽃잎이 많고 여러 장 겹쳐진 장미. 중심의 꽃봉오리가 크다.

《가시장미》

꽃잎의 테두리는 레이스처럼 그린다

뒷면

완전히 뒤집혀 있다

꽃잎의 뒤집히는 면적이 크고 접히는 각도도 날카롭다

《심플한 장미》

꽃잎 장수가 적고 중심의 꽃봉오리가 작다.

꽃잎 가장자리가 깔끔하다

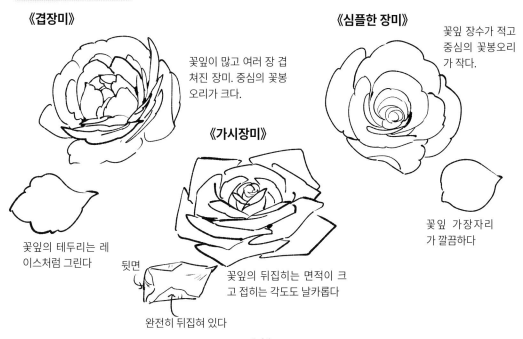

참고문헌

- 이시야마 아키라「아르 누보의 화려한 패션 일러스트」그래픽사, 2013
- 이시야마 아키라 편·해설「서양복식판화」문화 출판국, 1974
- 우치무라 리나「패션 신체사 ― 근세 프랑스 복식으로 보는 청결·행동·세면의 역사」유서관, 2013
- 카시마 시게루「모던 파리의 옷차림. 19세기부터 20세기 초까지의 패션 플레이트 : 가시마 시게루 콜렉션 3」구룡당, 2013
- 단노 카오루「서양복식사 그림해설집」도쿄도 출판, 2013
- 토쿠이 요시코「그림해설 유럽 복식사」하출서방신사, 2010
- 토쿠이 요시코「색으로 읽는 중세 유럽」강담사, 2006
- 나가다키 다츠지「에르테 ― 환상 세계를 낳은 아르 데코의 총아」육요사, 2000
- 노자와 케이코 감수「세계복식사를 완전히 배울 수 있는 책」나츠메사, 2012
- 후카이 아키코 감수「컬러 세계복식사」미술 출판사, 2010
- 후쿠이 아키코「재패니즘 인 패션 ― 바다를 건너간 기모노」평범사, 1994
- 후쿠이 아키코 감수「패션―18세기부터 현대까지 : 교토 복식문화 연구재단 콜렉션」타센 재팬, 2002
- 미야고 토시오 감수「벨 에포크의 백화점 카탈로그 ― 파리 1900년 파리의 옷차림」아트 다이제스트, 2007
- J. Harvey「Men in Black」University of Chicago Press, 1996
- M, Pastoureau「The Devil's Cloth: A History of Stripes and Striped Fabric」Columbia Univ Pr, 2001
- B. Fontanel「Corsets et soutiens-gorge. L'épopée du sein de l'Antiquité à nos jours」Editions de la Martinière, 1997
- A.Rosenberg「Geschichte des Kostüms」Vero Verlag, 2015
- A.라시네「중세 유럽의 복장」마르사, 2010
- F.부세「서양복장사」이시야마 아키라 일본어판 감수, 문화 출판국, 1973
- L.포케, P.포케 원저「19세기 동판화가 포케의 패션 화집」마르사, 2014
- J.Evans「A History of Jewellery 1100-1870」Boston Book and Art, 1970
- J.Bredif「Printed French Fabrics. Toiles de Jouy」Rizzoli, 1989
- J.Peacock「The Chronicle of Western Costume: From the Ancient World to the Late Twentieth Century」Thames & Hudson Ltd, 2003
- N.Bradfield「Costume in Detail Women's Dress 1730-1930」Plays, 1983
- R.L.Plisetsky「패션 이탈리아사」이케다 다카에 감수, 평범사, 1987
- Ph. Perrot「Les Dessus et les Dessous de la Bourgeoise : Une histoire du vetement au XIXe siecle」Fayard , 1981
- MG.Muzzarelli「Breve storia della moda in Italia」Società editrice il Mulino, 2014
- Gertrud Lehnert「Story of Fashion In the Century (Compact Knowledge)」Konemann(1514), 2000
- Albert Racinet,The Historical Encyclopedia of Costume,Facts on File,1995
- Alison Gernsheim,Victorian and Edwardian Fashion: A Photographic Survey,Dover Publications,1982
- Aileen Ribeiro, The Art of Dress : Fashion in England and France 1750-1820, Yale U.P., New Haven and London, 1995
- Carol Belanger Grafton,Victorian Fashions: A Pictorial Archive, 965 Illustrations,Dover Publications,1998
- Valerie Steele, Paris Fashion: A Cultural History, Bloomsbury Academic, Oxford University Press, 1998

마치며

「일러스트로 배우는 아름다운 드레스 도감」을 읽어주셔서 감사합니다.
하나조노 아즈키입니다.

저는 이전부터 드레스를 무척 좋아해서
개인적으로 복식사를 알아보기도 하고
일러스트로 그리기도 했습니다.
이 책은 동인지로 발간한 드레스 정보지
『귀부인의 옷장』에 게재된
일러스트나 응용 디자인을 바탕으로
글을 첨언하고 수정해서 수록하게 되었습니다.

여기에서 마음에 든 시기의 드레스가 있다면
이 책 외에도 많은 자료가 있으므로
꼭 조사해 보십시오.
옛날의 멋진 드레스를 알게 되면서
새롭게 드레스를 구상하는 계기가 되면
좋겠다고 생각합니다.

마르사 관계자 분들, 그리고 감수해 주신 토쿠이
선생님, 감사합니다.
이 책을 통해 모두의 드레스 생활이 풍요로워지는
데 도움이 되었다면 기쁘겠습니다.

2017년 1월
하나조노 아즈키(만화가)

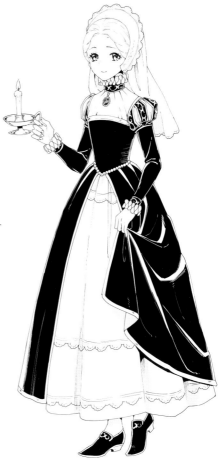

【저자소개】
하나조노 아즈키
Azuki Hanazono

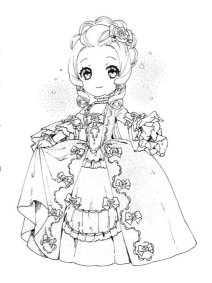

만화가. 어렸을 때부터 드레스가 좋아서, 평상시에도 드레스를 좋아하다가 복식사에 흥미를 가지게 되었다. 드레스 정보지 『귀부인의 옷장』을 시작으로 동인지를 창작하고 드레스 역사나 변화를 창작 디자인에 활용하는 방법을 모색하였다.
주요 작품으로「주니어 만화 명작 시리즈 ─ 소공녀」(학연 마케팅), 「주니어 만화 명작 시리즈 소공녀」, 「가볍게 읽는 겐지 모노가타리」(신서관), 「마법☆중년 오지마죠 5 (코미컬라이즈)」(신서관) 등이 있다.

[Blog] 「정말로 모에한 ! 겐지 모노가타리」
http://moegen.blog.shinobi.jp/
[Twitter] genjihikaru
[pixiv] pixiv.me/azkhnzn

【감수자소개】
토쿠이 요시코
Yoshiko Tokui

1984년 오차노미즈 여자대학원 인간문화연구 박사과정 수료. 오차노미즈 여자대학 인간문화창성과학 연구교수를 거쳐, 현재 같은 대학 명예교수. 전공은 프랑스 복식, 문화사.
주요 저서로는「복식의 중세」(경초서방), 「색으로 읽는 중세 유럽」(강담사), 「도해 유럽 복식사」(하출서방신사)가 있다.

일러스트로 배우는
화려한 드레스 도감

2023 년 2 월 15 일 초판 5 쇄 발행

저　　자	하나조노 아즈키
번　　역	차효라
편　　집	박관형 , 정성학 , 김일철 , 차효라
발 행 인	원종우
발　　행	블루픽

주소 경기도 과천시 뒷골로 26, 2 층
전화 02-6447-9000　팩스 02-6447-9009　메일 edit0@bluepic.kr　웹 bluepic.kr

책　　값　16,000 원
I S B N　979-11-6085-210-3 06650